機動戰士鋼彈 UNICORN UC

④帛琉攻略戰

福井晴敏

角色設定 安彥良和　機械設定 KATOKI HAJIME　原案 矢立肇・富野由悠季　插畫 虎哉孝征

Previous to GUNDAM UC

前情提要

時間是宇宙世紀0096年，為宇宙移民者獨立揭竿而起的吉翁公國以及地球聯邦政府之間的戰爭已結束了許久，地球圈目前看似正處於短暫的和平之中……

畢斯特財團領袖卡帝亞斯意圖將財團強大力量根源，但據稱聯邦政府極為害怕其開啟的「拉普拉斯之盒」，交付給有「帶袖的」之稱的新吉翁軍殘黨組織。聯邦軍便派遣突擊登陸艦「擬·阿卡馬」與特殊部隊ECOAS前往交易地點工業殖民衛星「工業七號」阻止。然而，這成為與「帶袖的」爆發遭遇戰的契機，使殖民衛星陷入戰火。

住在工業用殖民衛星「工業七號」的少年巴納吉，由於與「帶袖的」重要人物——自稱奧黛莉・伯恩的少女相遇，而被捲入事件，並受戰火中瀕死的卡帝亞斯託付MS「獨角獸」。卡帝亞斯對他表明是其親生父親之後，便遭火焰吞噬。巴納吉激昂的感情促使「獨角獸」的力量覺醒，拯救了「擬・阿卡馬」的困境。

「擬・阿卡馬」收容了據稱是引往「拉普拉斯之盒」的路標的「獨角獸」以及巴納吉等人，逃往暗礁宙域。然而「帶袖的」並沒有因此放過他們。巴納吉為了守護被揭露是吉翁公國遺孤的奧黛莉，再度搭上「獨角獸鋼彈」出擊。雖然他啟發「獨角獸」之力，也奮勇作戰，卻在有「夏亞再世」之稱的弗爾・伏朗托面前敗下陣來，與「獨角獸」一同遭「帶袖的」俘虜。

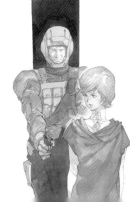

插畫／安彥良和

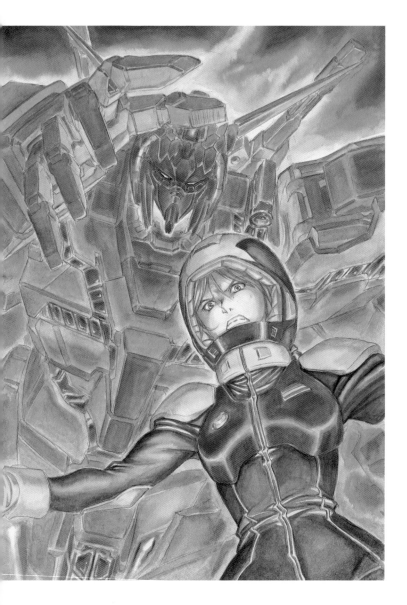

映有精神感應框架的光芒，轉作紅色的成對眼睛像是嘲笑般地閃爍起來。「鋼彈」是
敵人──（摘自本文）

機動戰士鋼彈UC（UNICORN）4

帛琉攻略戰　福井晴敏

封面插畫／安彥良和

KATOKI　HAJIME

扉頁・內文插畫／虎哉孝征

機動戰士

鋼彈UC UNICORN

MOBILE SUIT GUNDAM UNICORN

0096/Sect.3 帛琉攻略戰

登場人物

●巴納吉・林克斯

本故事的主角。受親生父親卡帝亞斯託付MS「獨角獸鋼彈」，一步步被捲進圍繞著「拉普拉斯之盒」的戰爭中。16歲。

●米妮瓦・薩比（奧黛莉・伯恩）

新吉翁的重要人物。在「工業七號」的戰鬥之後，與拓也等人一起被「擬・阿卡馬」收容。16歲。

●拓也・伊禮

巴納吉的同學，是個重度MS迷。目標是成為亞納海姆電子公司的測試駕駛員。16歲。

●米寇特・帕奇

在「工業七號」讀私立高中的少女。父親是工廠的廠長。與拓也等人一起搭上「擬・阿卡馬」。16歲。

●弗爾・伏朗托

統率譚名「帶袖的」的新吉翁殘黨軍之首領。有「夏亞再世」之稱，親自駕駛專屬MS「新安州」。年齡不詳。

●安傑洛・梭裝

伏朗托的親信，擔任親衛隊隊長的上尉。容貌妖豔的美少年，駕駛「吉拉・祖魯」。19歲。

●斯貝洛亞・辛尼曼

新吉翁殘黨軍的成員，偽裝貨船「葛蘭雪」的船長。接受追蹤「擬・阿卡馬」的任務。52歲。

●瑪莉妲・庫魯斯

辛尼曼的部下。駕駛MS「剎帝利」，新吉翁的駕駛員。稱呼辛尼曼為「MASTER」，並聽從他的指示。18歲。

●利迪・馬瑟納斯

地球聯邦軍隆德・貝爾隊的駕駛員。是政治家族馬瑟納斯家的嫡子，不過厭惡家族的束縛而投身軍旅。23歲。

●塔克薩・馬克爾

地球聯邦軍特殊部隊ECOAS的部隊司令，中校。指揮奪回「獨角獸鋼彈」的作戰。38歲。

●奧特・米塔斯

擔任隆德・貝爾隊突擊登陸艦「擬・阿卡馬」的艦長，中校。執行奪回「獨角獸鋼彈」的作戰。45歲。

●美尋・奧伊瓦肯

在「擬・阿卡馬」艦上服役的新到任女性軍官，是一位活潑伶俐的女性。22歲。

●亞伯特

為阻止「拉普拉斯之盒」開啟而搭上「擬・阿卡馬」的亞納海姆公司幹部。對「獨角獸」有一份執著。33歲。

●卡帝亞斯・畢斯特

畢斯特財團領袖。將開啟「拉普拉斯之盒」的鑰匙「獨角獸」託付給兒子巴納吉後殞命。享年60歲。

0096/Sect.3 帛琉攻略戰

1

「……妳剛才，說了什麼？」

在那一瞬間，亞伯特陷入世界整個扭曲了的錯覺，使他不禁反問起對方。『你應該聽見了才對呀！』一道冷淡的聲音如此在通話器的耳機中響起。

『我是不知道他們怎麼會接觸的。不過，巴納吉‧林克斯絕對是卡帝亞斯的兒子沒錯。就是在愛倫死後，他跟安娜‧林克斯懷的孩子。』

帶有雜訊的螢幕那端，瑪莎‧畢斯特‧卡拜因的鐵面毫無動搖，泰然說道。巴納吉‧林克斯，那個態度囂張的少年。連機體代表的意義與重要性都不了解就搭上RX-0，落得要一肩擔起「拉普拉斯之盒」的下場。搞錯出現場合的傢伙……沒錯，就是那個林克斯。明明自己以前也聽過那個姓，為什麼卻沒有想到有這個可能性？因為自己不想承認——自問過昏昏沉沉的腦袋然如此自答的亞伯特，重新因逼近而來的衝擊而失聲。螢幕上的瑪莎與通訊室的操控台都失去現實感，亞伯特持續感覺自己的身體與世界一起被扭曲了。

這會是設想周到的計畫嗎？還是全無道理的偶然全都碰在一起了呢？無論如何，卡帝亞斯·畢斯特並不是將「盒子」託付給路過的少年。而是將家族的命運託付給沒能成為他繼室的女人所生的孩子，一個可說是私生子的少年——還把原本有資格，該繼承這些事物的人給撇在一邊了。

『振作一點。不管「獨角獸」的駕駛員是誰，這都無所謂。問題在於機體已經交到了新吉翁手上的事實。這是你的失職哪，亞伯特。』

銳利的聲音穿透鼓膜，將快要神遊出竅的意識拉回了肉體。亞伯特抓住通話器的麥克風，重新將依賴的目光投向十五吋螢幕上所映出的瑪莎。

「可……可是，在那個情況下那是最妥當的選擇啊。只要沒了『獨角獸』，就能守住『盒子』的安全。我是抱著將『獨角獸』破壞掉的打算……」

『結果才是一切。我告訴過你，世人是不會對過程做出評價的吧？』

漠然地將人推向前頭，但根本上卻牢牢實實地握著韁繩。面對瑪莎從生理上纏繞住自己的平常聲調，亞伯特抵抗的氣力立刻就被扼殺了。『我已經把能用的手段都用上了。』畢斯特財團的代理領袖接著說，亞伯特也只得悄然聽下去。

『接到米妮瓦·薩比已被拘禁的報告，達卡的中央政府看來也慌了。不用多久他們就會

有動作了吧！你留在那裡，看看事情會如何發展。』

「是……」

『這是條無法回頭的路。自己的失職，給我自己去收拾。你一定能做到。』

無法回頭的路。這句話抵住了胸口，促使亞伯特抬起頭，此時螢幕上的瑪莎已消失無蹤。看著自己朦朧地反射在螢幕上的臉，亞伯特用著幾無感覺的手取下通話器，重重地栽進堅硬的椅子裡。

位於艦橋構造區塊一角的第二通訊室之中，沒有其他人影。狹長的小房間裡配置有通訊用的螢幕與操控台，僅有的兩把椅子正被電源燈示的反射光源所照著。雖然此處的設備是為了在登陸作戰或艦隊運作之際，供所屬部隊整合聯絡訊息而用的，但是在基本上以單艦出擊為主的「擬・阿卡馬」上，光靠艦橋的通訊設備也就足以應付了。這是個即使讓偶然共乘此艦的民眾當公共電話來用，也不會造成多大問題的地方。

由於將艦橋與艦橋間的線路隔絕開來了，沒有必要擔心對話會被從旁監聽。ECOAS監視的耳目也沒有伸到這裡，房間裡只有艦內廣播的模糊聲音響著。廣播的內容是『接索梳，準備設置』、『接舷作業預定時刻，無變更。應急班在指定時間前須……』云云。儘管不懂是在說些什麼，八成是在進行補給作業的準備吧。為了與參謀本部派出的補給艦接觸，「擬・

阿卡馬」離開暗礁宙域已過了五小時以上。和待在「馮・布朗」的瑪莎取得連絡，也是在妨礙雷射發訊的太空垃圾從航域淨空之後的事，目前的「擬・阿卡馬」，正處於說是很平常絕不為過的狀態中。

從受到新吉翁襲擊，作為「盒子」開啟之鑰的RX-0被奪走後也都經過了一天半。雖不確定瑪莎是用什麼樣的手段，但難以請動的參謀本部總算開始動作了。MS部隊潰敗，會下來。被用於本部直轄祕密行動的戰艦——而且是一艘載了薩比家繼承人的戰艦，還得再持續一陣子看不見前方的航程。沒有像樣的隱私權，連淋浴都不能隨意進行，也無法打電話給常與其諮商的心理諮詢師。被乘員們當成礙事者、和塔克薩等ECOAS的隊員針鋒相對的日子，還得再繼續下去。「可惡！」亞伯特低吟，掃開放在操控台上的通話器。

那也就算了。艦內混有塗裝漆料及臭氧的特有氣味在這幾天內已經完全沾染在身體上，這也還忍受得了。難以忍耐的，是睡不著這一點。「那個男人」的聲音乘著空調與輪機醞釀出的風吹聲，數度將自己疲憊至極的身體從睡眠中拉了回來。

無法回頭的路⋯⋯扣下扳機的那種感觸，要到什麼時候才能忘記？根本沒有其他辦法。想要打亂持續了百年的秩序的，明明是那個男人。把一直以來都只會採取對全體而言最妥善

行動的我置之不理，那個男人為何──亞伯特握緊僵硬的手掌。

「為什麼……選上的不是我。」

從喉嚨深處榨出的聲音，顫動了受到薄弱重力所包覆的身體。直到這波情緒過去為止，亞伯特都沒有抬起趴在操控台上的臉。

※

牆壁被防止自殘所覆蓋著，天花板上則設置有監視攝影機。房裡一個窗戶也沒有，而門上開有嵌入鐵柵的窺視口。俘虜收容室的景象，不管在聯邦或吉翁都一樣。要說有一點不同的話，就是這邊的空調比較安靜，如此而已。

在那空調的聲音裡，混進了電子鎖被解除的聲響。保持坐在與地板固定在一起的堅硬床鋪上的姿勢，米妮瓦·薩比將臉朝向開啟的門那端。

還沒到用餐的時間……會是新的審問者嗎？就在米妮瓦這樣想著，打算擺出防衛性姿勢的途中，一張熟悉的臉孔出現在門口。因為一時間不知該做出什麼樣的表情，米妮瓦立刻閉緊嘴角。背對通路方向投射而來的逆光，利迪·馬瑟納斯也以緊張的表情看向米妮瓦。

「奧黛莉・伯恩……不對，該叫妳米妮瓦・薩比嗎？」

用著有些陰沉的聲音開口後，利迪反手關上背後的門。那瞳孔裡蘊含著冰冷的怒氣。米妮瓦不認為一名駕駛員有和自己會面的必要，也不覺得上級會對此作出許可。確信對方非為公事而來的米妮瓦，使勁握緊了快要發起抖來的拳頭。利迪投注在米妮瓦身上的視線丁點不動，以壓抑的聲音續道：「小時候，我聽過薩比家的演講。」

「基連・薩比，他是你的伯父沒錯吧？當他弟弟卡爾馬在地球戰死時，吉翁本土舉行了氣派的國葬。應該有轉播到全世界吧！就是他說了別枉費卡爾馬的死，只有身為優良種族的吉翁國民，才是被上天選中的菁英，喊著吉翁萬歲的那場演講。」

兩人一起偷偷跑進「獨角獸」的保管場所，聊過她長得像某個女演員云云等別無意義的話語，則是昨天的事了……不對，好像已經是兩天前了吧。應該是在這段期間直接面對現實，利迪用僵硬表情克制住嚐到現實滋味的悲憤，而他穿著灰色軍官制服的身體則朝米妮瓦踏出了一步。米妮瓦忍住起身往後退的想法，筆直地回看利迪的臉。

「吉翁萬歲，吉翁萬歲……幾萬人的群眾就那樣一起叫著。真是讓人感到不舒服的光景呀！我那時雖然還是個小鬼，卻記得自己起了雞皮疙瘩。從小孩到老人家，可以分毫不差做著相同事情的那群人是怎麼回事？他們是機器人嗎？不會自己思考，自己去感受事情嗎？」

貼近到指尖就能觸及對方的距離，利迪使力握緊雙拳道：「妳倒是說些什麼吧！」粗魯的語音，讓狹窄收容室的空氣陣陣顫動起來。

「新吉翁也有做吧？讓所有人一起喊吉翁萬歲的那檔事。妳就在這裡講看看啊！」與說出的話相反，那眼神動搖著。稍稍嚥了一口氣，避開米妮瓦想看出自己眼底想法的視線，大叫著「妳說啊！」的利迪將臉龐撇到一邊去。

「說吉翁萬歲，讓我理解妳是吉翁的公主啊。不這樣的話……」中斷的語尾帶著哭調，靜靜地染濕了房間的空氣。這個人是來說什麼的呢？為什麼看起來會這麼痛苦呢？緊繃的胸口湧現這樣的疑問，米妮瓦重新仰望起站在眼前的青年臉龐。和自己一樣——這個人，或許也找不到將情感化作言語的法子。明明有許多想傳達的事、想確認的事，一切的一切卻都在開口前變得膚淺而表面。

「……算了，就這樣吧。」

在長長的沉默之後，利迪撥起金髮，用遲緩的視線看向米妮瓦。「我也聽說妳一路堅決保持緘默的事。米妮瓦‧薩比這等身分的人，是為了什麼單身潛入聯邦的艦裡……已經不是像我這樣的駕駛員該過問的事。剩下的就交給這方面的專家了。」

如此讓自己認同後——不對，是說給自己聽之後，利迪轉過身去。目送著他那和自己一

樣，讓人覺得還在成長途中的背影，米妮瓦又聽到利迪接著說的「但是，至少請妳記得一件事」而抬起了下顎。

「曾有個傢伙為了救一名叫作奧黛莉·伯恩的女孩子，而把命豁了出去……那傢伙直到最後，都還叫著妳的名字。叫的不是米妮瓦·薩比，而是奧黛莉這個名字。」

心臟鼓動了一次，在殖民衛星的巷道裡和自己一同奔跑的少年臉孔橫越腦海。瞥了一眼說不出話的米妮瓦的臉，利迪沉默地走向門口。這是男人的想法，實在太過於偏頗了……儘管米妮瓦反射性地這麼認為，卻還不足以抹去那股莫名的罪惡感，於是她開了口……「你真的是什麼也不懂呢！」

利迪正要碰到門把的手停下了。他那流露出驚訝以及些許憤怒的臉轉了回來，讓米妮瓦那一瞬間覺得對方真是個正直的人。壓抑住在胸口底下蠢蠢欲動的感情，米妮瓦繼續道：

「你說交給這方面的專家，是指誰呢？」

「當然是審問官，或者與司法相關的……」

「這樁事件不會有司法層面的介入。作戰本身既不會被公開，我本人遭受拘禁的消息也不會被報導出來。」

講了也是多餘。而且說出來之後什麼也不會改變，也救贖不了什麼。雖這麼想，米妮瓦

硬保持了一整天緘默的嘴巴卻停不下。利迪變了臉色，說道：「妳是什麼意思？」並把全身轉向米妮瓦這邊。

「就和我字面上的意思一樣。你覺得這次的作戰是能報導出來的嗎？」

「可是，這件事與拘禁米妮瓦‧薩比……」

「若是公開我被拘禁的事情，新吉翁就不得不採取行動了。弗爾‧伏朗托始終不願意承認我是米妮瓦‧薩比，是為了什麼？」

「那是為了不陷入我方利用人質的作戰……」

將接著想說的話和呼吸一起吞進口中，利迪閉上了嘴。「只要你想想就會明白了。」米妮瓦邊說，視線落到了地板上。

「近十年以來，我之所以不會被捕的理由。新吉翁之所以能再度整建軍備的理由……」

立下自治獨立悲願的宇宙殖民者熱情、賭上性命也要復興吉翁的無名戰士們的犧牲──這些都是原因。但是，光有理念並無法做些什麼的。即使是反政府運動，如果使運動成立的政治與經濟沒有發揮功能，組織體就無法具有力量。「你想說這是套招好的戲碼嗎？都是聯邦與新吉翁之間設計好的？」面對如此出聲的利迪，米妮瓦以羞愧的心境承受了質疑。

「雖然在『工業七號』所發生的事現在應該還受到大幅報導，但後續報導應該會在三天

內就銷聲匿跡才對。這對因事件失去親人或朋友的人們而言是無法被原諒的現象……不過，宇宙圈的居民已經對聯邦這種沒道理的部分習以為常了。聯邦一直以來都默許我們的存在，當成是承受這些不滿的擋箭牌。」

和警察機關不會認真地去驅逐幫派組織的道理是類似的。就像是為了讓違法分子不至於分散，接受統一管理的垃圾袋。聯邦與新吉翁彼此都守著這一線，持續地讓經濟的齒輪──一種在名為緊張的動力下轉動的齒輪運轉著。就這層意義來看，與其說是套招好的戲碼，用一丘之貉這個詞來形容還比較正確。「到目前為止是如此的。」附加上這一句之後，米妮瓦暫且閉上了嘴。「……是『拉普拉斯之盒』破壞了兩者之間的均衡嗎？」如此自言自語的利迪，露出好像腦中某條未知路接通了一般的表情。

「是的。不過，應該還不只如此。考慮到像『獨角獸』這樣的ＭＳ被開發出來的事實，聯邦或許已經有了要和新吉翁清算彼此關係的動作。可以想見正因為如此，畢斯特財團才會動用上密而不宣的『盒子』。」

和平與安定是很脆弱的，卡帝亞斯曾這麼說過。在這個理念化作形骸，就連反動勢力都依賴著「管理」的時代，想鑽「管理」的漏洞反而變得容易了。在「管理」的範疇內整頓軍備，卻若隱若現地展露出深沉意志，想打破現狀的弗爾・伏朗托是這樣。一方面推行以縮減

軍備為基調的重編計畫，同時也企圖要完全消滅吉翁的聯邦軍首腦亦若是。卡帝亞斯或許是想藉由投入「拉普拉斯之盒」這項刺激物，把這歪曲的架構燻炙出肉眼可見的外形吧。因為大戰的記憶已經遠去，人們變得相信自己就連戰爭也能「管理」，神經上更出現模稜兩可的部分，忽視了危機產生的徵兆……

不管怎樣，都已經是再想也枉然的事了。審視起身為一名階下囚而受制於聯邦艦上的自己，米妮瓦微微嘆息。如果能像利迪所說的那般，被送交司法機關並接受公正的裁決的話，自己會想盡可能地向更多人訴說現狀。但這樣的機會卻是非常渺茫。自己受到拘禁的事實一旦被公開出來，不只是新吉翁，就連潛伏於聯邦政府內的吉翁支持者都會跟著行動。於是與其對抗的保守派也會有所動作，爭奪自己的政治動作便只好無窮無盡地持續下去。在雙方都各懷一心的當下，只會招致消耗的衝突並非彼此所希望的。讓米妮瓦・薩比保持行蹤不明的作法還比較合算。自己會以無名戰俘的身分就此被人藏匿起來嗎？或是會被賦予化名，而受到「管理」呢？最惡劣的情況，則是讓失蹤由假成真……這也是不無可能的。

當然，「盒子」又是另一回事了。為了奪回被運送到「帛琉」的「獨角獸鋼彈」，聯邦軍恐怕會發起某些行動。這艘「擬・阿卡馬」到時也會加入戰線吧！結果這也只是位於爭奪「盒子」所有權的內鬥延長線上的一點，單靠政治手段便能讓事態平息下來。即使「獨角獸」

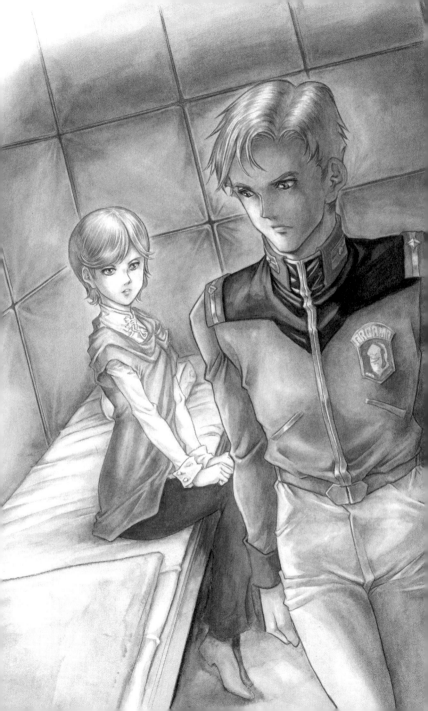

的駕駛員還活著，也不會有任何人顧及其死活——

「……真是難懂哪。」

聽見對方低喃出聲，米妮瓦停下消極的思索，抬起頭來。她在昏暗中看到的是疲倦目光投射在地上，露出消化不良表情的利迪。

「我一直規定自己是一個駕駛員。我的工作就是駕駛MS，確實完成被賦予的任務，沒有必要思考其他事情。就算偶爾會出現弊端，我也相信聯邦政府還有匡正的能力……不對，這是騙人的。我是故意不去看，不去思考的。從我還待在『家』的時候就一直如此……」

即使是一陣令人感到理所當然的抒發，「家」的字音卻異樣地留滯在米妮瓦的耳裡。

「最後，只求妳告訴我一件事。」利迪續道，正面地回望米妮瓦的眼睛。

「既然已經理解到了這個層面，妳為什麼還要一個人行動？」

這是個真摯的發問。對於利迪正直的目光感到些許心驚，米妮瓦同時戒慎恐懼地回答道：

「我也有一個從出生後，就跟在自己後頭的『家』。」

「那是個背負了一年戰爭惡名的『家』。有人會因此把我視為一種危險，也有想將我拱作吉翁復興象徵的人出現。不管怎樣，我都無法與政治撇開關係。如果同樣的過錯又會重演，就算得付出性命，我也有義務與責任要去阻止。」

「即使別的危機會因為妳的消失而產生嗎？」

「我說過了吧？我不在的事並不會被公開。對於把政治當成處世之道的人而言，我不過是個棋盤上的棋子而已。但是，政治本來不該是這樣的。」

在與利迪的對話中，米妮瓦也體認到自己原本感覺朦朦朧朧的東西化作了具體。「作為在場者所應履行的……責任與義務，是這樣嗎？」如此自言自語過後，利迪突然變為堅定的目光望向了牆上的一點。注視著他那就要尋獲些什麼的臉，米妮瓦不自覺地跟著一起望向了利迪視線的前端，一邊則試著想像這位利迪‧馬瑟納斯所說的「家」是怎麼一回事。提到馬瑟納斯的話，首先會想到的就是不得善終的聯邦政府首任首相，但……

「喂，利迪。你也應該節制一點吧。」

唐突插話進來的聲音，打斷了米妮瓦之後的思考。嵌在門上窺視口的鐵柵另一側，出現一名戴著頭盔的警備隊員臉孔。

「差不多到換班的時間了。被逮到的話，就算是你也不能輕易了事喔！」

「我明白。我現在就出去。」

輕輕回頭答應過對方，利迪重新看向了米妮瓦。米妮瓦現在才注意到，利迪頭上的監視攝影機的電源燈示並沒有亮著。

「妳是該站在人群之上發言的人，這點我完全了解了。同時我也藉此體認到，自己似乎什麼事也不懂。」

比一開始進入房裡時更鎮定的米妮瓦，訴說出利迪過人的學習能力。「但妳畢竟是吉翁的人。」不發一語地回望利迪的米妮瓦，聽見他接著發出的僵硬聲音，握緊了膝上的拳頭。

「即使私底下曾經很親近，妳還是我們的敵人。妳是害死諾姆隊長的仇人。要原諒這樣的妳，我做不到。」

會這樣想，對於擁有感情的人來說是理所當然的事。理解到這份感情會使人犯錯，卻也能讓人得到救贖，米妮瓦用全身承受了眼前青年的意志顯現。利迪轉過身，這次總算將手伸出握住門把。

「……真希望是在其他地方與妳見面哪！」

米妮瓦無法出聲，也沒有足夠的時間回應。利迪迅速走出門口，關上的門板遮住了他的背影。上鎖的電子音效拖著尾巴，在獨留一人的收監室滯留一陣後消失。

從口中發出嘆息，米妮瓦靠向貼有軟墊的牆面。承受住活生生感情的身體，疲倦到連米妮瓦自己也覺得驚訝的地步。僅透過話語就可以學會的事情或者被拯救的人，根本不存在。

一面認為自己才真的是什麼也不懂，米妮瓦出神地審視起昏暗的收容室。

24

若是能活下來的話，巴納吉也會像這樣度過被囚禁的時間吧。茫茫然地思考著的腦袋突然沉重起來，米妮瓦閉上了眼睛。從遭受監禁以來一次也未曾入睡的身體，要沉入睡意的深淵並沒有花上太多時間。

※

宣告鎖頭打開的電子音效，代替了敲門聲響起。巴納吉·林克斯的臉離開舷窗，將出現在門口的人納入眼簾。

如同預料的，瑪莉妲·庫魯斯就站在那裡。朱紅色的布料上飾有金色絲線飾釦的背心狀上衣，搭以能襯托出腿部曲線的白色長褲。領口繪有象徵翅膀的吉翁圖騰，位於其上，綻出光芒的眼睛快速地審視了室內。即使知道巴納吉並無抵抗的氣力，瑪莉妲像貓一般毫無破綻的眼神仍不會放鬆。纖細，但又好像全身上緊發條的身軀步入室內，將手中的餐盤擺在簡易餐桌上。

她拿餐點進來這裡，連這回已經是第三次了。把失去意識的時間也算進去的話，被這艘船艦收容後已經過了近兩天的時間吧。瞥了隨便盛了些微波加熱食品的餐盤一眼，巴納吉注

視起整齊穿著「帶袖的」軍服的瑪莉妲側臉。除了床鋪與簡易餐桌，以及長寬各三十公分的舷窗之外並無其他東西可看的船室裡，她那俐落的身形看起來實在非常華麗。

在醫務室恢復意識之後，跟著是診療、審問、幽禁。簡直就像重複了一遍在「擬‧阿卡馬」上的遭遇，但流動於艦內的空氣從根本上就不一樣。這艘船艦的名稱是什麼？正朝哪裡航行？與自己一起被回收的「獨角獸」又怎麼了？即使向人問起，也得不到答案。要性子纏著對方猛問之下，回報自己的則是帶有殺氣的視線。再怎麼說，這裡畢竟是「帶袖的」——

新吉翁所有的船艦上，雖說是不可抗力，巴納吉也是和他們敵對的身分了。

既已說明過自己並不是聯邦軍的人，也講了和奧黛莉之間認識的經過。從審問者的態度來看，暫時似乎是不用擔心會受到粗暴的待遇，但也不能就此鬆懈。只要和「獨角獸」扯上關係，不管會受到什麼對待都不奇怪。也會有對自己使用藥物後重新進行審問的可能性。不省人事地被綁在椅子上，等到什麼都被逼問出來之後，便落得成為廢人的下場——一面打散著這些不安的想像，巴納吉持續注視著瑪莉妲的一舉一投足。此時，那張臉忽然轉向，碧藍瞳孔不帶半分遲疑地直視了巴納吉。

巴納吉不自覺地嚥了一口氣，連後退的時間也沒有，由下往上撈的手就扣住了自己的下巴。就那樣輕而易舉地被拉到對方身前，巴納吉形成把臉抵在瑪莉妲眼前的姿勢。透有深邃

蔚藍的雙眸在眼前一眨，專注地凝視起巴納吉的眼睛。輕柔的體味逗弄起鼻腔，女生的汗味是甜的啊——當巴納吉分神於搞錯場合的感慨時，被粗魯地推開的身體往後踉蹌好幾步。

一屁股摔坐在床鋪上，巴納吉馬上站起身。瑪莉妲面色不改地說：「眼睛還在充血呢！用這個。」然後將從口袋裡拿出的東西朝巴納吉丟去。

大小可以握於掌中的噴霧罐，看得出是在無重力下使用的眼藥。「在人類的身體中，對重力加速度最脆弱的器官就是眼睛。」瑪莉妲繼續說道，巴納吉半愣住地回望她的臉。

「被那樣的加速度甩動，就算眼珠跑出來也不奇怪。你給我盡可能地休養眼睛。」

不等回答，瑪莉妲又背向了巴納吉。綁成一束的頭髮——和在「工業七號」時看到的一樣，帶有橘色光澤的栗色頭髮輕輕散開，就像是在嘲笑著被當作小孩對待的自己一樣地搖曳生姿。「看來妳什麼都知道呢！」握緊眼藥的巴納吉將針鋒相對的聲音拋向了對方。

「這是身為軍人，還是身為恐怖分子的心得？」

巴納吉正面承受住了瑪莉妲在下腹使力，並轉回頭來的視線。那是個知道如何行使暴力，且時常帶著殺氣的眼神。由於遇見並被迫屈服於這個眼神，改變了自己往後的命運。不對，不只是自己，待在「工業七號」所有人的命運都被強迫改變了。

在那場戰鬥之時，雖然不知道瑪莉妲在哪裡做了什麼，但她一定是將「工業七號」搞得

亂七八糟的當事者之一。就算她表現出關心自己的態度，也不能輕易對其解除心防。用發抖的雙腿踏穩低重力下的地板，巴納吉靠一口氣也要繼續瞪著瑪莉妲，但她這麼回話：

「知道自己不會被殺之後，你倒是常常講話。」

被一絲絲也沒有動搖的聲音說中自己的心思，巴納吉撐住自己的那口氣立時便瓦解了。找不到話回，巴納吉別過臉去。

「雖然我認為自己是軍人，但還是會有主觀上的差異吧。也有為了獲救，而使用人質的軍隊存在著。」

「那是因為……」

「最為惡質的是只會批判，自己卻什麼都不做的人。」

鏗鏘有力的聲音，讓巴納吉就要從喉頭冒出的抗辯煙消雲散。巴納吉嚥下口水，只好默默注視起讓人覺得與深海繫著的碧藍瞳孔。

「你為了幫助公主而採取了行動，所以才會受到與此相應的待遇。意思是，你已經算是事情的一部分了。」

「這種話……太過偏頗了！讓我活下來，是因為你們想要更了解『獨角獸』吧？」

「那也是理由之一。」

「奧黛莉要怎麼辦？她一直在防止『拉普拉斯之盒』被交到新吉翁手上。『盒子』與奧

黛莉之間，你們認為哪邊比較重要!?」

「決定這些事並不是我的工作。」

像是要遮斷話鋒般地說道，瑪莉姐轉過了臉。知道自己似乎碰觸到了不該碰觸的部分，

巴納吉立刻收口。

「馬上就會到達我們的家。所有的決定會在那裡做出。可以休息的時候就該先休息。」

「家……？」

不是基地也不是據點，家這個不相稱的字音讓巴納吉皺起眉頭。瑪莉姐摸摸領口邊的髮

絲，輕輕用下巴指向了舷窗那端。

月球、地球、太陽都看不見，只灑滿了銀色星光的輝耀宇宙。在其中的一點上，獨有一

道狀似弓箭頭的黑影浮現。雖然還沒辦法判斷其規模，但那樣子看來並非是漂浮於暗礁宙域

的石塊。附近閃爍著的小光點若是船舶用的航宙燈，其大小應當是在殖民衛星之上了。或許

是礦物資源衛星吧？盡可能地將臉湊到了小小的舷窗上，巴納吉的目光凝聚在形狀特異的岩

塊上。遙遠的太陽光照射在弓箭頭的尖端上，讓人能逐步確認其應稱為小行星的規模。並非

只有一個，複數的小行星被連繫在一起，形成了弓箭頭輪廓的巨大衛星──

「那就是『帛琉』，我們的家。」

瑪莉姐說。只稍微動了一下臉，巴納吉沒有將目光從擴展在眼前的未知世界移開。坑坑疤疤的岩塊表面閃爍著無數燈火，被稱為「帛琉」的衛星以沉默臉龐面對著永遠的夜晚。

建造宇宙移民計畫的根基——殖民衛星時，當然會需要莫大的建設資材。在地球所能採掘到的資源終究不敷其用，而從成本來看，將建材搬運到大氣層外也不甚實際。於是舊世紀的人們將目光放到了月球上。在月面建設起恆久資源採掘基地之後，被當成下一步邁出的，是沉睡有無窮無盡天然資源的沃野——延伸於火星與木星狹縫間的小行星帶。

那是受木星的強大引力所阻隔，無法凝聚成行星便氣數已盡的石塊群集穴。漂浮其間的小行星，光是舊世紀所觀測到的數量就有數十萬，而總數據說則有數百萬的這塊小行星帶，全體質量估計已達月球的三十五分之一，其中多數含有優良的礦物資源。當然，這些小行星並沒有密集到要用百科全書上的插圖說明的程度，實際的情況是它們都零星散布於廣大的虛空之中。但要鎖定其中一個小行星，從地球圈送去開拓團並非不可能的事。同樣地，在已知適合開採的小行星上加裝核能脈衝引擎，使其自己航行到地球圈的工程，對於已迎接宇宙世紀的人類來說也不太難做到。

其中頗為有名的，則是在宇宙世紀0045固定於月球軌道上的小行星朱諾，又名「月神二號」。於0060年代軍事基地化的「月神二號」，一方面是作為聯邦宇宙軍最大的據點發揮著其機能，另一方面也還持續探採礦物資源。而「帛琉」也是這類礦物資源衛星之一。

雖然這個衛星偏僻到如果不是殖民衛星公社的人就不會知道，但其歷史卻分外悠久，據說還有部分的微型行星是從舊世紀便已牽引來的。會跟著提到「部分」這項附加條件，乃因「帛琉」的構造是由複數小行星連繫而成，從遠方看去就像是弓箭頭的特異形狀也由此而來。

簡單地說，先是有一顆呈突出三角錐狀的岩塊構成了弓箭頭尖端，其底部則密接著三個形狀不齊的岩塊。規模無法稱作小行星的四顆石塊個別以複數的井狀連結通道相繫，若不靠近則看不出來是一顆小行星。這樣的「帛琉」，是一個全長三十幾公里、最大直徑達十五公里，有如錯視畫一般的礦物資源衛星。

就像任何地方的資源衛星那樣，岩塊表面設置有無數的太空閘道與監視所，作為主體的三角錐狀岩塊上有兩個圓筒狀的居住區塊，各自在岩層上開出直徑一點六公里的孔穴，嵌於其中。和殖民衛星一樣，靠迴轉產生離心重力的居住區塊約有三萬人定居，這些人是以開採礦山維生。以上便是瑪莉妲所有的說明了。巴納吉所搭乘的船艦——新吉翁艦隊的旗艦「留露拉」，以及同行的偽裝貨船「葛蘭雪」兩艘船艦，就這樣一同進入了「帛琉」的內部。

船艦並非從露出於表面的太空閘道進入，而是駛進四顆岩塊彼此將岩層靠在一起的接合面縫隙。巴納吉明白其構造似乎是挖空重合相疊的岩塊內側，製造出由外部難窺其奧的一座「港灣」，但從舷窗可以判別到的也僅止於此。因為當帶有壓倒性質量的岩層逼近眼前，交錯穿插的巨大連結通道佔滿窗外，才心想船艦總算穿越過這些時，巴納吉就被帶出了房間。視野開展的一瞬間，巴納吉感覺自己好像看見鑿成研缽狀的環繞空間有好幾艘艦艇停靠著、MS來來往往的場景模型般景觀，但瑪莉妲按住巴納吉整顆頭，使他沒有閒暇可以確認。讓人押往艦外，並接受過規定的防疫檢查之後，巴納吉便踏上了「帛琉」的土地。

巴納吉沒有機會一望港口的全景。穿越過無重力帶的通道，走到類似航站的建築之外後，就看到被包下的磁浮列車在等著。這和殖民衛星所用的「地下鐵」是同型的交通工具，不過在這裡真的是奔馳於地下坑道之中。同乘者除瑪莉妲之外，還有幾名據說是「葛蘭雪」乘員的男子。他們與「留露拉」的乘員在氣氛上有著明顯不同。即使所有人都穿著飾有金色絲線的華美軍服，卻有某種不相稱的感覺。佛要金裝、人要衣裝——雖然古代是有這樣一句諺語，但人似乎也有人的矜持在，或許該說是不喜裝飾的氣概壓倒了制服本身吧。無論如何，這群男子帶有黑道分子的味道這點是絕對沒錯的。

由會話可以察知，瑪莉妲原本似乎也是「葛蘭雪」的乘員。為何只有她會換乘到「留露

拉」上頭，負責看管自己呢？沒有讓巴納吉思考的空間，磁浮列車開始行駛，而窗口的風景也為坑道的岩層所填滿。行駛了五分鐘之久，坑道已從眼前退去，開挖至「帛琉」深處的採掘場開始在眼底擴展開來。巴納吉就像是正體驗著社會科校外教學的小學生一樣，把臉貼上窗口一動也不動。

採掘場幾乎一直線地縱貫了三角錐狀的小行星，其平均直徑是四百公尺，長度則達十公里以上。以這個可說是大得離譜的空間為中心，交織有無數網目般的坑道，據說這些坑道連繫著居住區與太空港等地。採掘場的終點則有著自動化的射出系統——質量投射器存在，似乎會定期將採掘到的礦物射出的樣子。只從車窗看見的來判斷，整體而言，採掘場的設備帶給巴納吉一種老舊的印象。

依附在坑壁的工廠群幾乎都沒在運作，放置在四處的採掘機械也沒有運作的跡象。所有東西都被鐵鏽與塵埃所掩蓋著，有種已經快要與赤褐色的岩層一體化的感覺。雖然有幾架搬運礦石的迷你MS，藉著無重力的作業環境稀稀疏疏地來回飛移著，其機型卻老舊到令人覺得可怕的程度。人工太陽的反射板也有半數已經不見，採掘場以及被過往塵埃所掩蓋的設備群，都只能照射到黃昏時分般的光線而已。除了寂寥的廢棄礦山之外，再無詞彙可以說明出現在眼前的光景了。

「過去不是這樣的。大概五十年前，在殖民衛星建造工程還很興盛的時候，這一帶的煙囪都冒著煙。聽說，還會因為噴起的土礫而看不見對面的地層哪……不過，這裡的石塊並不是很優質的礦脈。從這裡在初期開拓時代被運來開始，有時就會摻合一些其他的石塊來充數，儘管這樣還是魚目混珠地一路有過來。到現在也幾乎挖掘殆盡了，所以只能開採出一些鈦礦的殘渣而已。」

一起看著窗外，鄰座的奇波亞‧山特一面說著。身為「葛蘭雪」乘員之一的他，看來就是個待人親切的三十歲前後的黑人，而他似乎正是在這「帛琉」土生土長的居民。最少，當他還是巴納吉這個歲數的時候，這裡的名字還不是「帛琉」。當殖民衛星公社決定關閉的時候，不知是哪裡的資產家把這整顆星球買了下來，並為這裡冠上了因襲地球地名「帛琉」的新名稱。自此以後，「帛琉」便被指定為SIDE6的特別行政區，而那位資產家則安坐到了區長的位子上。以舊世紀的說法來講，這種狀況差不多就像是從國家手中買下了附庸的小島。雖然可以自稱為總督，實質上則像是個村長一樣。奇波亞如此向巴納吉解釋。

「過去的吉翁公國，曾有個叫做『所羅門』的宇宙要塞對吧？似乎是因襲了那個名稱，才會叫做『帛琉』的樣子。這兩個字都是地球上島嶼的名字哪。只不過『所羅門』是從神話中的國王借來的名字，跟那座島嶼扯不上什麼關係。哎，總之就是膚淺愛趕時髦吧。」

簡言之，「帛琉」的所有人是個純粹的吉翁支持者。他應該是期待著戰後會產生的特別需要，一方面買斷就要經營不下去的礦山，一方面則將這些資源提供給了新吉翁的據點。在戰時以貫徹中立而為人所知的SIDE6，據說背地裡也是和吉翁公國有所聯繫。若是首長國默許，要從聯邦眼中隱藏住這裡的存在也並非不可能。即使在第二次新吉翁戰爭過後，政府正強力取締吉翁殘黨的當下也是如此。

「對於吉翁主義的鬥爭已進入掃蕩作戰的階段」——如此的宣傳也僅止於宣傳，聯邦軍一直以來都對基地化的整顆資源衛星放任不管。這份體會雖然對巴納吉變得遲鈍的腦袋有所刺激，幾乎讓他明白了橫陳於聯邦與新吉翁間那種想像之外的「關係」，但目前的巴納吉並沒有更進一步思考的餘裕。因為同行的蓄鬍男子瞥過別無用意地說著話的奇波亞一眼，用眼光示意他的觀光說該點到為止，而巴納吉無意間也和這名蓄鬍男子對上了視線。

他是被乘員們稱呼為船長的男子。從一開始看到臉時巴納吉就一直很在意，果然是那對目光沒錯。他是在「工業七號」用槍抵著自己的男子。坐在他旁邊的金髮男子巴納吉也見過。這麼說來，那天早上臨時入港，讓自己的打工泡湯的船名字就叫「葛蘭雪」——巴納吉突然這麼想起。

他們從最初就與眼前的事態有所牽連。追著偷渡而來的奧黛莉，並派瑪莉妲過來的恐怕

就是這個男人——被稱為辛尼曼的船長。巴納吉望向辛尼曼安坐於斜前方座位的後腦勺。要是這群人沒來「工業七號」就好了的憤慨，以及對方能直接掌控自己命運所帶來的恐懼同時爆發，使兩股情緒交雜化作了漩渦。但辛尼曼並沒有再多看巴納吉一眼。縮起肩膀的奇波亞也停止說話，只剩磁浮馬達的細微運作聲留在車上。

嘆了一口氣，巴納吉的視線飄向瑪莉妲。坐在隔著一條通路的座位上，她也一直將視線投注於辛尼曼的後腦勺。只看作是對上司的忠誠的話，那對蔚藍瞳孔卻奇妙地帶著一股熱情。在隨意地游移著視線，並且半鬆弛下來的乘員中，她那緊繃著的臉孔看來格外突出。

他們會是什麼樣的關係呢？找不到話語詢問、也沒有勇氣開口，巴納吉的視線避向了窗戶那邊。從設置於坑壁上的軌道懸吊而下，磁浮列車俯瞰著廣大的採掘場——雖然這在無重力下是沒有意義的修辭表現——盡全速奔馳。不久後到了分岔點，換走通往洞窟的路徑之後，車輛便被吸入數量多達幾十個的坑道之一。

採掘場從眼前而過，狹窄的通道再度包覆磁浮列車。一瞬間的黑暗造訪車內，遮掩住了瑪莉妲那抹像是憂悶著的眼神。

從到達目的地車站的磁浮列車走下，一行人搭上通往居住區的電梯。就在體會著腰臀肉

被往下推擠的獨特感覺之間，電梯已下降八百公尺餘，將巴納吉等人載到了「帛琉」的重力區塊。

一行人並沒有來到設置於內壁的城鎮，而是走向從電梯廳直通他處的地下通路。酷似作業用便道的通路，在通過有武裝衛兵戍守的閘門後便換了一個樣子。就在同行的辛尼曼和瑪莉姐快步向前的途中，巴納吉不自覺地停下腳步，審視起閘門另一端。

支撐通路的支柱換成了施以刻飾的圓柱，牆壁上張掛著織有阿拉伯風格花紋的草綠色布帛。脫俗壁燈照射下的地面鋪滿了紅色絨毯，在盡頭等著的則是拱門狀的巨大門扉。站在門兩側的兩名衛兵身著卡其色軍服搭以短披風，且配上寬簷鐵盔的扮相帶有一種年代感，和歷史教科書上出現的吉翁公國軍士兵一模一樣。早已滅亡國家的殘渣、就像是從戰爭博物館脫逃出來的士兵亡靈，現在正活生生地回望著巴納吉。

身穿的黑上衣與附有金色絲線的飾釦相得益彰，辛尼曼站在門前。行過鮮明舉手禮的吉翁士兵們，便以俐落的動作將門打開。當作執勤室未免過於廣大的空間在門後出現，讓巴納吉第二次嚥下氣息。裡面的天花板應有兩層樓高，四隅圓柱則在柱頭施有漩渦狀雕飾。仿暖爐樣式的電熱器上頭掛著油畫裝飾，懸於左右的垂掛式布簾營造出了無法辨別出是否為古董的沉重感。樑上看得見齒狀雕飾的凹凸不平，就連吊燈的燈罩上也施有同樣的刻紋，可知其

手藝之精細。所有的家具顯示出某種調和，另一方面卻也展露了奢華到令人誤以為是宮殿的貴族嗜好。

儘管是復古品味，卻與過去的樣式不盡相符。受眼前只能說是吉翁主義式的光景所壓倒，巴納吉愣站在當場。雖然畢斯特家的宅邸也有復古之意，但這與那不同。若將畢斯特家的景觀比喻作以富裕為根幹的洗鍊的話，在這裡的則是為了威嚇他人而裝腔作勢出的頹廢。像是從地球被放逐到最遙遠的SIDE的人們，在反轉自卑情結後構建出的文化樣貌──隨著公國崩潰而消逝，如今只能在塵埃撲鼻的洞窟深處苟活殘喘，如同曇花一現般的夢境。沒有恐懼也沒有不快，只感受到異常的巴納吉，和鎮座於正面牆際的異常之凝聚對上了視線。

那人身著深紅色制服，戴著面具的臉正朝向巴納吉。他是人類嗎？這就是巴納吉最初的印象。從他身上簡直感覺不到活著的氣息。不只是從眼睛遮到額頭的面具，其全身都飄散著一股充滿人造物氛圍的錯覺。凝視起不動聲色地坐在紅木辦公桌那端的面具男子，巴納吉開始認真在想或許那只是房間裝飾的一部分，但對方發出的「我承認這不是好品味」語音，讓他嚇了一跳。

「『帛琉』這裡的總督，是舊吉翁公國的強烈支持者。我軍重整旗鼓時並沒有拜託他什麼，卻蓋了這麼一棟司令部出來。據說他在這裡重現了舊公國軍最後的城塞──『阿·巴

『瓦・空』的內部裝潢。」

無法立即判斷出是眼前的面具在講話，那是一陣略為冰冷的聲音。朝著不作聲地回望的巴納吉，面具男子繼續說道：「不坦率接受人家的好意可不行。」

沒等巴納吉做出反應，隔著防眩護目鏡的目光朝向了辛尼曼等人。「辛苦了，船長。接下來你不用陪在旁邊。」聽了這句話之後，辛尼曼答道：「是，弗爾・伏朗托上校。」他那渾厚聲音在室內迴盪。

弗爾・伏朗托……背對辛尼曼與瑪莉姐退出房間的聲息，巴納吉重新注視起面具男子。這是個聽過的名字。慌慌忙忙出擊時，巴納吉有印象「擬・阿卡馬」的某人曾提到這個名字。紅色彗星，被稱為夏亞再世的男人——沒錯，就是那架紅色MS的駕駛員。在新聞畫面上看到公國軍時代的夏亞，也是用面具遮著臉……

「怎麼了？坐下吧。」

意外親切的聲音從面具下傳出，讓巴納吉就要整頓好的思考雲消霧散。忍住自己就要縱身而起的衝動，巴納吉坐上了放在暖爐旁的沙發。著白色侍者服裝的年輕士兵立刻走近，將紅茶注入放在桌上的茶杯。當侍者不與人交會目光地離開身旁後，巴納吉察覺有其他視線正上下打量著自己。

那是隨侍於伏朗托旁邊的青年軍官。儘管穿的是鮮豔青色布料的制服，卻被面具的存在感遮蔽而沒注意到……與其這麼想，或許他是刻意低調陪在旁邊的也說不定。無論如何，那纏繞於巴納吉身上的視線與伏朗托成為對比，盯得格外緊迫，讓巴納吉有些害怕。當侍者退出房間，面對的談話對象只剩伏朗托與他兩人後，巴納吉感覺到他那從暗處射向自己的視線越發增加了黏度。

在他旁邊，伏朗托什麼也沒說。將雙手置於辦公桌，交握的拳頭撐起下顎，伏朗托仍用著感覺像無機物的臉朝向巴納吉。從戴面具的臉判別不出視線的去向，比起恐懼，想著他們究竟是什麼人、又打算如何對待自己的巴納吉更被焦躁所煎熬著。就這樣等著對方表態的話，會被面具的壓迫感所吞沒。一度將視線轉向地板，對著膝蓋擦過手掌上的汗之後，巴納吉下定決心開口：「請問……」

「你是坐在那架紅色MS上的人嗎？」

青年軍官迅速瞇起眼睛。伏朗托的嘴角浮出笑意。

「我若回答是，你要怎麼辦？你無法和廝殺過的對手喝茶嗎？巴納吉‧林克斯小弟。」

隨著揶揄的聲音，緊迫盯人的觀察者視線投注到了身上。了解到自己正被試探著的身體開始產生反應，使巴納吉用顫抖的手將紅茶送到嘴邊。儘管巴納吉嚐不出味道、香味，就連

熱度也感覺不到，伏朗托說出「好回應」的聲音卻清清楚楚地聽見了。

「不過，也沒有顧到後果。這是駕駛員的氣質哪。」

徐徐起身，伏朗托接近了巴納吉。目光為豐茂的金髮所奪去，巴納吉另一方面又被單單裝飾在桌上花瓶的一朵薔薇吸引了注意力。到目前為止一直被紅色彗星吞沒其存在的紅色薔薇。那是在完完全全為人造物所充塞的這個房間裡面，形孤影隻地主張著生命的血色花朵。

「我是弗爾・伏朗托上校。你為米妮瓦小姐所做的事，我很感謝。雖然這場招待變得有些粗暴，還請你原諒。」

站到眼前的伏朗托伸出右手，巴納吉慌忙將視線移回他身上。一邊不自覺地就要回應起伏朗托，巴納吉緊緊握住自己快伸出的手。不行，不可以照著對方的步調走。巴納吉一面感覺到太陽穴刺痛的脈動，一面慎重地發話：「這樣問雖然很失禮，但請問你那面具是用來遮住傷口的嗎？」

嘴角露出被人攻其不備的表情，伏朗托放下了手。隔著他的肩膀瞄了一眼眼神更添險惡的青年軍官，巴納吉從正面仰望面具下的眼睛。

「如果不是那樣的話，我希望可以看你的臉。」

「你這傢伙……」如此低吟的青年軍官臉色大變，腳步向前跨出了一步。伏朗托舉手將

其制止。

「沒關係，安傑洛上尉。巴納吉小弟談的是禮儀問題。」

被稱作安傑洛的青年軍官停下腳步。防眩護目鏡下的眼光重新看向巴納吉。在就要癱軟的膝蓋上注入力氣，巴納吉承受住從高一個頭位置看下來的視線。

「這算是一種時尚裝扮。要稱作一種主義的宣傳手段也可以。」

這麼說著，被白色手套所包覆的雙手放到了面具上。啊，當巴納吉才這麼想時，伏朗托已經乾脆地脫下了面具。

澄澈的青藍色眼睛最先納入眼簾，跟著是刻於眉心的舊傷痕烙進視網膜。從那裡描繪出俐落線條的鼻樑稜線並不讓人反感，流著濃厚白人血脈的肌膚也富有年輕人那般的彈性。唯一有些突出的臉頰顴骨並非沒有讓人感受到他的年齡，但這也只是無意識間將其與照片上的夏亞・阿茲那布爾重合相較下的感想而已。整體看來找不到堪稱缺陷的要素，面對著男子比相貌端正這種評價更要來得美麗的容貌，巴納吉先嚥下了先前忘了吞的唾液。

「因為沒有像你這樣會坦白說出來的人，才讓我忘了拿下。抱歉。」

將面具夾於腋下，伏朗托重新伸出手。這次沒道理不回應了，巴納吉回握他的手。隔著手套的手感觸覺堅硬，讓最初的人偶印象在巴納吉腦海裡復甦，但這或許是結果又走上了對方

步調的壞心情導致的。決定自律的巴納吉，保留了對此更進一步的思考。

「我聽說了你與米妮瓦小姐認識的經過。」

腳步踏回辦公桌的方向，伏朗托開口……「不過，畢斯特財團將那架MS……『獨角獸』託付給你的經過，我還有很多地方不明瞭。那本來是我軍該接收的機體。卡帝亞斯·畢斯特為什麼會選上你扛起『拉普拉斯之盒』呢……」

「我已經說過了。我也不知道比這更深入的細節。」

硬撐起冷不防被質疑的身體，巴納吉像是要遮斷對方話鋒似地說。將面具放到桌上，朝巴納吉投注視線的伏朗托答道……「是這樣嗎？」並坐上椅子。

「由於私藏著『盒子』，才有畢斯特財團的榮華富貴。畢斯特財團會打破與聯邦政府間的協議將其交出，一定是有無法輕易變更的計畫才對。雖說是因為原先的預定被打亂了，也很難相信卡帝亞斯會將『盒子』託付給剛好路過的局外者。將你看作是和財團有某種關連的人才自然。例如說……」

沒放過巴納吉不自覺地抬起頭的視線，眼神微微笑起的伏朗托繼續說道……「你原本也是和畢斯特一族有關係的人……這樣說如何呢？」

「我有回答的義務嗎？」

被猛躍的心跳所促，巴納吉脫口說出這句話。刺耳的腳步聲傳來，被稱作安傑洛上尉的青年軍官直直走向了巴納吉。

青年軍官直直走向了巴納吉。巴納吉脫口說出這句話。刺耳的腳步聲傳來，被稱作安傑洛上尉的

失去表情的撲克臉上，表現的是貨真價實的殺意。巴納吉在故鄉的貧民區也常看到不知道哪裡有問題的人露出這種表情，他們的臉與青年軍官重合在一起，當巴納吉察覺打從心底有股冰冷的感觸時，「我說過住手了。安傑洛。」伏朗托如此制止的聲音插了進來。

看似神經質的眉頭擠出皺紋，終究還是不發怨言地推開了巴納吉。對方轉身背向巴納吉的身段毫無破綻，腳步上也看得出受過訓練的氣質，但卻不足以抹去巴納吉匆促間對他產生的印象——是個出身並不好的人。等待安傑洛回到背後，伏朗托靜靜地繼續道：「你沒有義務回答。」

「但是，我們仍想要『盒子』的情報。因為有米妮瓦小姐的因素在，才會用這樣和緩的方式問你。這點希望你記著。」

雖然是露骨的威脅語句，倒也足夠讓人心頭一寒。握緊不停出汗的手心，巴納吉回話道：「那位米妮瓦……奧黛莉曾經和我說過。」

「不能把『盒子』交給現在的新吉翁，要不然又會出現大規模的戰事。她是這麼說的。」

「喔。」只是如此接腔，伏朗托並未動搖。「若想起在『工業七號』發生過的事，我也

會有和她一樣的心情。」巴納吉挺起身子，一股勁地辯駁。

「她是吉翁的公主吧？奧黛莉既然反對的話，為什麼你們還……」

「那麼，你是相信有『拉普拉斯之盒』的存在嗎？」

這是巴納吉想都沒想過的問題。注視起啞口無言的巴納吉，伏朗托緩緩地追問：

「你認為沒有任何人看過，也無法論定其內容的『盒子』，會隱藏有足以顛覆聯邦政府的力量？」

「這個……我不知道。但我想裡面應該會有像知識或情報的東西，能在一瞬間讓世界的平衡崩潰。」

「例如說？」

「例如……吉翁最初讓殖民衛星墜落的方式，或是砸下一顆小行星使地球寒冷化的計畫之類。雖然聽過之後也覺得沒什麼，可是當時誰也沒想到會有這種事發生啊？核彈的發明，還有舊世紀發生過的恐怖戰爭……以及米諾夫斯基粒子、MS的開發也是這樣。明明就在身邊，卻沒有人注意到。一點點的發明或發現，就有可能讓世界的平衡被輕易改變……」

儘管以前和奧黛莉講話時也有想過這些，但能像這樣流暢地表達出來，就連巴納吉自己也感到很意外。「很正確呢！」這樣地評價後，伏朗托再度從座位起身。

「這不是背過年表就會懂的。就你對事情的了解程度，應該也知道宇宙移民曾經是棄民政策的事吧？」

想像之外的話語再度被拋向自己，使得巴納吉只能以沉默來回應。伏朗托離開辦公桌，用著像是散步般的腳步朝巴納吉靠近。

「以往吉翁‧戴昆曾說過，只有來到宇宙的人才能邁向革新。指的也就是人類適應了環境，並得到進化的新面貌……新人類。對於將過剩的人口放逐到宇宙，自己則留在地球居住的特權階級分子來說，這種想法就像是在顛覆本身的立場。所以他們鎮壓了吉翁主義，以及成為其發祥地的SIDE3。你說發明或想法可以讓世界的平衡崩潰，這就是一個例子。」

長靴走在地板上叩叩作響的聲音，繞到了巴納吉背後。但是他沒有辦法轉頭過去。

「最後吉翁受到暗殺，薩比家徒眾建立了吉翁公國。對於聯邦政府的打壓，他們選擇以武力回應。MS與殖民衛星墜落作戰之類的『發明』，則是賦予吉翁公國足以和聯邦為敵的力量後，所出現的結果。人類雖然失去了總人口的半數，卻也可以將其視為是基連‧薩比以種族主義替代吉翁主義後，刻意削減人口而造成的。

吉翁會被暗殺，也是薩比家的陰謀。這在如今已經是眾所皆知的。根基有著如此罪業的吉翁公國，在長達一年的戰爭後落敗了。但是這助長了聯邦政府的聲勢，使得地球中心政策

日益擴張。一度踏上宇宙的人只要沒有政府的許可，就不能再踩在地球的土地上。即使各Ｓ

ＩＤＥ的自治權獲得了承認，首長的任命權限仍是被中央政府所掌控。在無法得到中央政府

選舉權的情況下，宇宙圈等於是被剝奪了參政權。這其間地球則是以戰後復興的名義在進行

再度開發，靠著宇宙生產的資源和食糧來養活二十億餘的地球居民。結果為了讓地球的自然

環境恢復，而被強迫移民的百億宇宙居民，現在還是成了破壞地球的幫兇。」

繞到巴納吉背後，伏朗托貼近在脖子發出的聲音傳進他耳裡。面對這使身心一頓，像是

要讓軀體根幹溶化般的感覺，巴納吉全身起了雞皮疙瘩。

「我們新吉翁之中，也有承襲薩比家習氣的信奉者存在。也有人相信吉翁·戴昆的理

念，夢想著要建設真正的吉翁國。但他們共通的意志，都是要改變這個扭曲的體制。為了斬

斷聯邦的鎖鏈，實現宇宙圈的獨立自治，我們應該──」

「可是，恐怖攻擊是不對的啊！」

打斷就要從毛孔開始滲入體內的聲音，巴納吉用渾身的力氣叫道。「不管有什麼樣的理

由，單方面地剝奪別人的性命是不對的。不管是誰，都沒有那樣的權利。」

米寇特的朋友連一片指甲也沒留下，就化作了塵埃、讓巴納吉嘔吐的醜陋屍體，以及那

個人──卡帝亞斯·畢斯特漸漸冷卻的血液。緊握這些至今還留在手掌的感觸，我並沒說

錯，巴納吉這麼告訴自己。人該以像人的方式活著、死去。巴納吉絕不能容忍對方用那種方式去斬斷他人的人生。在心裡這麼重複強調的途中，伏朗托貼近到脖根的氣息悄悄離去，並以另一個問題向他質疑：「那麼，用『鋼彈』戰鬥的你又是如何？」

「如果所有的武力都是罪惡，用了『鋼彈』的你也是同罪。因為你，我們失去了貴重的士兵。」

「因為我……？」

被看不見的手所推開，巴納吉心中有股踩空的感覺。「雖然是流彈，但射擊的人是你。這點是不會變的。」如此接著說道，伏朗托走回辦公桌那邊。他的背影變得歪斜扭曲，巴納吉感覺自己滑進了開在腳底下的無底深淵，只能茫然地呆站在原地。他在說什麼？是什麼時候的事？巴納吉那時根本沒有命中敵機的感觸。明明只是一股腦地在扣扳機而已。

這樣的我，卻殺了人……

「叫辛尼曼過來。」

伏朗托的聲音聽來好遠。雖然也有感覺到安傑洛拿起內線電話的氣息，但巴納吉的身體與頭腦都動不了。不思考不行。在被吞沒到這個無底深淵之前，不想些什麼不行。越是焦急，思考便越混亂，巴納吉知道自己的指尖正在變冷變硬。被稱為巴納吉‧林克斯的這個軀

殼開始崩潰，逐漸變質成某種其他的東西——

「你還有許多該學的事。我希望你多了解我們的事情。在這之後，如果你能成為一股優秀的助力的話，我也會感到高興。」

伏朗托這麼說道。他拿起桌上的面具，幾乎同一時刻，辛尼曼與瑪莉姐也進入房內。兩人之所以稍稍倒抽了一口氣，是因為瞥見伏朗托真面目的關係嗎？些微電流通過了凍結的腦袋，巴納吉雖想轉頭看向身後的兩人，身體卻還是動彈不得。其間看得出是瑪莉姐的手臂伸到了自己肩上，半強迫地將身體轉過去後，巴納吉像被縫在地上的腳才從當場跨出了一步。

就這樣被拖著走開，巴納吉來到拱門狀的門扉前。穿越門口之前，巴納吉停下腳步，回頭看了坐在辦公桌那端的伏朗托。無視於跟著停下的瑪莉姐那訝異的視線，「請問……」巴納吉擠出沙啞的聲音。

「你就是夏亞·阿茲那布爾嗎？」

站在身旁的辛尼曼挑起眉，隨著把視線投往伏朗托。帶有殺氣的眼神看向巴納吉僅只於一瞬，連安傑洛也將守候的目光轉到戴起面具的主人身上。為什麼會說出這樣的話，連巴納吉自己也不是很明白。但是，依照對方的回答，將讓自己決定某些事情的想法並未動搖，他直直地凝視著已經戴好面具的伏朗托。伏朗托則將目光放到桌上單插著的花朵說道：

「現在的我，只規定自己是一個容器。」

「容器……？」

「我這個容器，是用來承載人民被放逐到宇宙後所產生的想法，及繼承吉翁理想的人們的宏願。他們如果這樣希望，我就會成為夏亞‧阿茲那布爾。這個面具就是為此而存在。」

抬起隔著防眩護目鏡的目光，伏朗托回望巴納吉。真摯的眼神隔著面具穿過自己，巴納吉短暫時間內失去了聲音，但面具就是面具，並非真正的面孔。到底說來，自己究竟有沒有看到這個男人的真面目呢？回想著那藍眼的美貌，重新感受到自己方才就像跟著幻影在說話。

巴納吉，便失去了再說任何話的氣力而走出房間。

房門關上之前，巴納吉又回頭瞄向後面。單插著的花朵那端，面具下的嘴唇宛若在笑著。

豔麗的薔薇花朵，以及安傑洛險惡陰沉的視線，在面具旁邊烘托出了鮮明感。

※

門關上後，安傑洛不自覺地嘆出氣來。審視過自己感受到來路不明壓迫感的身體，有些惱怒的安傑洛‧梭裴出聲道：「這樣好嗎？」並試著對身邊的伏朗托提出了質疑。

「辛尼曼是箇中老手。交給他就好。」

伏朗托面無表情地回答了對方。即使不交會多餘的話語，所有的想法也都能相通。一方面對一如往常的氣氛感到心安，安傑洛回想到那個少年在場時就並非如此，為此他又有點惱火起來。巴納吉·林克斯在的期間，上校把自己放到了意識之外……

「比起這些，我更在意聯邦的動向。依情況發展，或許得放棄這裡才行。」

安傑洛不知道自己的心情有沒有傳達給對方。伏朗托提及實務面的事，安傑洛則開口說：「這裡……您是說『帛琉』嗎？」來確認話中的意思。

「那架MS與『盒子』有所關聯，這點是沒錯的。MS被奪走，聯邦也會變得拚命。『帛琉』在政治面的安泰已經消失了，要這樣看才是對的。」

「您的意思是，聯邦會對這裡展開行動？」

「可能性很高。他們應該會以非全面戰爭的方式攻來。」

從出入於「帛琉」的艦艇數來判斷，聯邦軍八成也有在我軍內部撤下眼線。為了維持肥大化的組織，軟弱的團體必須時常保持在一定的緊張狀態下，只要能想像對方會以和緩的態勢持刀攻來，刺激便已足夠。終於要開始了。脫下這層順從聯邦「管理」的羊皮，新吉翁軍真正復興的時刻要到了。暗自壓抑下熱血澎湃的胸口，安傑洛注視起應成為新世界之王的男

人。拿起單朵插著的薔薇，將其貼近嘴邊的伏朗托低著頭繼續說道：「『獨角獸』的調查進行得如何？」

「以亞納海姆公司提供的情報為根據，目前正在對OS進行解析。」

「NT-D……他們說是新人類驅動系統嗎？嗅得到氣味哪。」

瞬間以為是指薔薇的氣味，安傑洛發出「呃？」的疑問。這時伏朗托站了起來，說道：

「亞納海姆說那是以『新安州』的數據為基礎，而設計出的機體。但我不認為僅只如此。從那架『鋼彈』感受得到一股瘋狂。要他們加快解析的速度。或許卡帝亞斯・畢斯特是將『盒子』的鑰匙安裝到了不得了的妖魔身上。」

緩緩將手中的薔薇交給了安傑洛，伏朗托沒和他對上面，從桌前離去。那可靠的肩膀正露出疲態。「是！」一面挺起背脊回話，安傑洛目送著伏朗托從辦公室離去。深紅的背影穿越拱狀門口，等對方身形已從合上的門扉那端消失，安傑洛才將視線移到接過手的薔薇上。

在礦物資源衛星上，就連一朵薔薇也無法輕易拿到。這雖然是向總督府御用的花店訂購，再從鄰近的殖民衛星專送到此的栽培成品，將薔薇插在伏朗托桌上則是安傑洛每天的工作。不知道上校是否有察覺到，就連選擇這只花瓶的也是自己呢？突然這樣想起，安傑洛將視線移到孤伶伶地被留在原位的花瓶上，並回想起先前伏朗托所說的「容器」那段話。

「明明還這麼疲倦，卻想要承受住世界的一切……」

安傑洛看回到手中的薔薇。歌頌著短暫的生命，深紅色花瓣幾近窒息地主張著其存在感。上校的顏色……將身體燒灼烤焦的火炎顏色。這是窺見過宇宙的深淵，背負著宿命而再度降臨於世上的男人顏色。突然，受到無法控制的激情所驅使，安傑洛使盡了力氣緊握住薔薇的莖部。

「竟然讓那樣的少年看自己的真面目……！」

從拳頭滴出的血沿花莖流下，沾汙了地板。

　　　　　※

回握自己的手掌之硬，是靠使用手槍鍛鍊出來的。對這股一如以往的有力，塔克薩・馬克爾感到一陣安心。

「好久不見哪，塔克薩隊的司令。你這模樣真慘，不是嗎？」

阿拉伯血統體現在他那黑色的肌膚上，納西里・拉瑟中校露出了和善的笑容。今年四十三歲，個頭雖小卻有副結實身材的納西里渾身散發著活力，要率領旗下的ECOAS猛將仍

是無有不逮。一邊遮著自己綁有繃帶的左手，塔克薩回以苦笑道：「別說啦。」

「和你不一樣，我可是有在幹活的。」

「這就叫自作自受。你認真過頭了啦。這之前的模擬戰還不是一樣，你那是怎麼回事？

如果沒有將官來視察的話，常識上是要放個水的吧。」

「我覺得自己已經有放水就是了。」

「真敢講。我們的隊伍就是被你修理的。這筆帳我遲早會跟你算。」

講到這裡，收斂臉上笑容的納西里併攏軍靴腳跟，行起了熟練的舉手禮。「ECOAS

729隊納西里・拉瑟等二十四員，自此刻起與ECOAS920隊會合。」面對納西里如

此有幹勁的聲音，塔克薩也舉手答禮。剛好這時納西里隊也開始要搬入機材，一架用軌道鋼

索懸起的「洛特」，正以扁平的坦克型態逐步登上MS甲板。塔克薩放下手，隔著同樣結束

敬禮的納西里肩膀觀察起搬入機材的狀況。

記載有部隊編號729的車體，是從機體上端伸出了兩門長砲身的長距離支援型。按照

要求送來的裝備，和圍繞在車體旁的幾名ECOAS隊員一起抵達的現狀，讓塔克薩先安下

了心。跟著被搬運進來的「洛特」是裝備了四連發機關砲的的機型，從彈藥開始算起，滿載

各種預備品的貨櫃也陸續登上甲板。確認完這些的塔克薩，在不會被納西里察覺的範圍外鬆

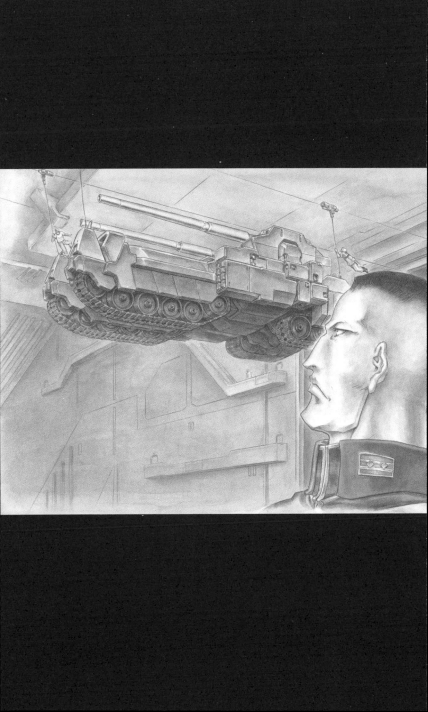

了口氣。即使是講客套話，這樣的軍備量也稱不上充足，但至少可以做出最低限度的準備了。我軍終於從屏息守候在暗礁宙域的日子得到解放，可以思考下一步的事──

和新吉翁二度交戰後已過了七十二小時。這樣的想法，同樣地出現在「擬・阿卡馬」的乘員們心裡。透過掛在天花板附近的軌道鋼索，乘員們仰望著陸陸續續通過接舷閘道的物資，他們也露出了睽違已久的精神表情，在MS甲板上來往。跟在納西里等ECOAS人員的增援後頭，還有共計四架艦載機所進行的補給，以及用來修理重創船艦的各種預備零件。接舷中的輸送艦若能將這些物資運來艦裡，空蕩蕩的MS甲板也會變得熱鬧一些。整塊報銷的左舷彈射器雖然無法可救，但艦體已經修復到對航行不致產生大礙的程度，應該也可以從漂流狀態脫離了。

不過，也得要參謀本部沒有下達不合理的命令，眾人才可能安心。包含旗下的愛將EC OAS，可以在短時間內備齊這樣的補給態勢已算是上乘效率了，但這樣的動員數要執行參謀本部的命令卻完全不夠。先不把ECOAS的「洛特」算在內，可以運作的艦載MS僅有五架。船體的修理，也只能對航行中可執行的部分先做處理。「我從外面看過了，被打得很慘哪！」納西里這麼說著的聲音，聽在塔克薩耳裡並不是諷刺。

「MS甲板也幾乎是空蕩蕩的……就常識來講，我覺得應該要先入港才對，上面卻要我

們在這種狀況下繼續作戰？」

「你感到不安嗎？」

「沒有。只不過是搭的便車破一點而已。對我們的行動沒影響。」

無懼的目光潛藏於他的黑色雙眸，納西里被鬍鬚遮蓋著的嘴角露出笑意而上揚。「那麼，你說我們要從哪裡開始開工？」

塔克薩率領的920部隊，以及納西里率領的729部隊。雖說組織本身的歷史尚淺，但ECOAS的兩支部隊搭檔進行同一項作戰，這還是史上頭一遭。看著用氣概抵銷掉不安的納西里，當塔克薩正要開口說出前所未有的作戰內容時，卻響起了這麼一道興奮的聲音：

「超棒的，是『百式』耶！」塔克薩與納西里同時轉過頭去望著頭上。

穿著深藍色工作服配牛仔褲的少年，踹著懸起的貨櫃滑進了接舷閘道。那是受到收容的民眾，當塔克薩回想著他應該是叫拓也·伊禮的時候，怒斥「喂！不可以隨便跑進來！」的中年整備兵跟在少年後頭，使得塔克薩將視線移向了兩人前往的地方。開口邊長達二十公尺的巨大接舷閘道之前，有一架並不眼熟的MS才剛被搬進來。

那是一架全身被塗裝成灰色的苗條人型MS。雖然機身也是以聯邦軍機風格的直線所構成，卻不像「傑鋼」或「里歇爾」之流的量產機那樣顯得死板。複雜而精緻的表面構造，有

著一種更接近於人體身形的纖細。機體身後背負著兩片縱向挺立於地的模樣，讓人聯想到了豎起翅膀的大天使。比什麼都更具特徵的則是頭部，相當於眼部的面罩組件則是設置到了臉部，看起來就像是副眼感應器一樣，也使得這架MS的「臉」酷似於鋼彈機種。

「那個是？」

「聽說是試作的可變形機種。應該是為了湊數，才從倉庫底層拖出來的吧。好像是叫作『德爾塔普拉斯』還什麼來著……」

「那又是怎麼回事？」面對皺著嚴肅臉孔提問的納西里，塔克薩發出了三天份的嘆息。

「途中遭遇了很多事哪……」

一邊回答著，納西里的眼睛看的卻不是MS，而是直盯向怎麼瞧都不會像軍人的拓也身上。「德爾塔普拉斯」上頭，頻頻觀察起頂到天花板的面罩以及駕駛艙等部位。一邊抓住他的腳，整備兵的目光也沒辦法從綻放新品光澤的機體上移開。「搞什麼啊？把這種互換性低的機體送來艦裡。」整備兵如此發起牢騷，而拓也則對他曉以大義⋯⋯「這可是夢幻機體呢。它是在Z計畫中試作出的百式機種，只要變形結構有完成的話，照理說性能應該是一把罩的。」「你說

要從什麼地方開始來說明哪件事呢？在塔克薩這樣思考的途中，拓也已經攀到了「德爾塔普拉斯」

Ｚ計畫，不就已經是十年前的事情了嗎……」就在整備兵皺起整張臉這麼說著的時候，一道尖銳的聲音叫著：「拓也！」叫聲響徹了整個甲板。

「你在那裡做什麼啊？搬運作業結束之後，我們馬上就要出發了。快點去準備。」

連整備兵也為之一驚的聲音，是米寇特・帕奇所發出的。她那副淡黃色套頭衫配熱褲的模樣，就真的是軍艦上絕對看不到的了。米寇特露著修長的大腿飄過頭上，不等回答道「妳叫我準備，也沒有什麼可以準備啊」的拓也依依不捨地離開機體，她已踮過身旁的貨櫃，讓腳著陸於甲板上。就這樣回過身後，米寇特忽然與附近的塔克薩對上了目光。

驚訝地嚥下一口氣後，米寇特立刻將視線別過。僵硬的臉孔上露出了憂悶眼神，與她「告密」的時候是一樣的。這項行為引發出意料外的化學作用，使米寇特的朋友被逼到了險境，不知她又是如何承受住這份現實的。塔克薩沒時間對此多作思考，其他的聲音又插了進來：「你們兩個，都準備好了吧？」讓他將目光朝向聲音的來源。負責照顧民眾的美尋・奧伊瓦肯少尉那嬌小的身軀，正要著陸於甲板上。

當美尋接近向米寇特那邊時，並未和塔克薩等人對上視線。美尋終究是氣氛險惡地從Ｅ COAS成員身上避開了目光，她一摟住動彈不得的米寇特肩膀，便說道「來吧，妳可以不用再待在這種地方了」，並一起從現場離開。看著兩人不再回頭的背影，也目送了曾瞥過

自己一眼的拓也背影，塔克薩微微嘆出一口氣。這樣就好，他想。有罪過的是我們——利用上「告密」的情報並挾持人質，進行了卑劣作戰的ECOAS。妳只要恨我就好。如果這樣能讓妳不再責備自己的話⋯⋯

「看起來，你的確是遭遇了許多事哪。」

目送過三人背影的納西里，用著別有含義的眼神說道。面對熟知ECOAS立場的男人聲音，塔克薩縮起了肩。

<center>※</center>

『要說的話，接到令尊聯絡時就連我也嚇到了。畢竟艦載機駕駛員的履歷這種玩意，是沒有人會特地去檢查的。』

通訊螢幕那端，泰德‧契忍可夫中將毫無愧色地說道。因為打高爾夫曬黑的五十歲臉孔，看來就像是參謀本部附屬幕僚的範本那般；在他身穿乙種軍服的胸口上，則排滿著各式的勳章。要像你這麼偉大的話，懶得去檢查也是應該啦。壓抑下內心的聲音，利迪用著冷淡的聲音答道：「是⋯⋯」

『我是有聽到小道消息，說你轉任到了隆德·貝爾。卻萬萬沒想到你是在「擬·阿卡馬」上執行任務。調職令隨後會補上，你馬上從那抽身回來。議員的公子不該和祕密任務扯上任何關係。』

像是因為天氣變差了就要人回家一樣，中將悠哉地說道。即使這番話完全沒有顧及到現場的狀況，利迪也不驚訝。與輸送艦「阿拉斯加」接舷後，自己馬上被叫到這第二通訊室時，利迪就預料到了。和紅色彗星戰鬥的前夕被艦長要求著送出郵件後，得到的答覆就是這個。為了救出愚蠢又魯莽的浪蕩子，父親便向參謀本部施了手段──完全不顧想要和「家」劃清距離的兒子心情。利迪有著利迪的人生，父親卻不在意自己的兒子在面對人生時，也會有東西無法割捨。

總是這個樣子。父親擁有著廣闊視野，只會要求自己縱觀全體，另一方面卻不能理解兒子也有自己所看見的世界。正確的永遠是父親，即使有了過錯也會動用權力來扳倒一切。泰德中將的嘴臉和父親的那種特質重合在一起，讓利迪將絕不退讓的目光擺向螢幕。盡到在場者所應履行的義務與責任──回想著半天前聽少女說過的話語，利迪開口：「承蒙您的好意，但我仍是『擬·阿卡馬』的駕駛員。」

「這和我是誰的兒子並沒有關係。現在部隊正因接連的戰鬥而受到損耗，做為一名聯邦

的軍人，若要我就這樣離開艦裡……』

『增援已經派出去了。你只要和他們換手就好。』

泰德中將的回答毫無用心。雙方的對話明顯地缺乏交集……與其這麼想，倒不如說這名中將並沒有在看自己這個人，他只看著自己背後的影子——羅南‧馬瑟納斯議員的權勢。一方面感受到與牆壁對話的空虛，利迪放聲道：「為什麼只有我……！」泰德中將一點也不為所動，鄭重其事地說了…『不只是你而已哪。』

『我們會一併回收在「工業七號」收容的民眾，以及新吉翁的俘虜。』

「您是說……米妮瓦‧薩比？」

『我是說俘虜。你別輕率地把那名諱掛在嘴邊。』

只有此時在眼中露出了一抹緊張感，泰德中將以僵硬的聲音說道。米妮瓦‧薩比是個絕不能公開的事實，其存在本身便是「政治」。少女的聲音再度於腦中浮現，使利迪一時啞口無言。以咳嗽製造出短暫停頓後，泰德中將接著說：『總之，這些人會被送往月球。你也要跟著去。』

『在「阿拉斯加」上面也有情報部的人。移送俘虜的事情交給他們處理就好了，你不要多開口。』

「那些民眾會怎麼樣？他們……」

『會被當成牴觸機密者，受到該當的處置。你沒必要和他們有所牽連。』

牴觸機密者這個詞彙聽不慣的字，讓利迪的心底涼了下來。MS迷拓也、還有那個叫做米寇特，讓人感到奇妙地煽情的少女，已經無法與「政治」分割開關係了。被移送至月球之後，他們又會受到什麼樣的待遇？包含了「擬‧阿卡馬」的去向，理解到所有事態正照米妮瓦所說的在發展，利迪緊握起放在膝上的拳頭。泰德中將微微低下目光，帶有尷尬地接著說：

『因為令尊的存在，我才會這樣跟你說話。』

『你還年輕。在那裡看到聽見的事就忘掉吧。從這裡開始是政治的世界。』

即使你身為政壇有力者的兒子，這件事的層級也不是一名駕駛員能夠去違抗的──中將的眼神如此表示著。是這樣沒錯……利迪在心裡這樣低喃。他懂。就生理而言，這種心機在已經不是十幾歲的自己體內一樣存在著。作為在場者所應履行的義務與責任──自己這個人可以做到的事，不得不去做的事。抱持著隱約要作為形體的決心，利迪抬頭說：「只請你告訴我一件事。」

「這之後，『擬‧阿卡馬』會前往哪裡呢？」

哎，呼出一口氣，泰迪中將抬起了鬆弛的下巴。

『帛琉』。這是隸屬於SIDE6的民間資源衛星。RX-0被運到了這裡，就是情報局所做出的結論。」

※

一邊將整疊螢幕投影片推給對方，亞伯特獰笑著窺探起一夥人的臉色。若有所思地拉起了戴到視線下方的制服帽緣，奧特・米塔斯拿起一張放在桌上的螢幕投影片。

質感類似底片的B4大小投影片，映照出「帛琉」的外觀影像。那是顆位於L1軌道上，可說是孤伶伶地飄浮在暗礁宙域外環的中型礦物資源衛星。別張投影片上顯示的是殖民衛星公社所藏的內部構造圖，另一張則是從觀測結果推敲出的實際內部構造──軍港位置、停泊的艦艇數量與種類、就連司令部的所在──都以詳細的3DCG描繪出來了。不管怎麼想，這都不是兩天內隨便收集得到的資料。

「這結論倒還出現得真快哪……」

說出已盡全力的風涼話，奧特將縮成原狀的投影片放回桌上。說這是靠光學觀測追蹤敵艦所推敲出的情報？開什麼玩笑。參謀本部肯定從以前就知道「帶袖的」據點位在這裡，而

且還知道了好幾年，至少從三年前「夏亞的反叛」結束後，政府就已經明白新吉翁在「帛琉」苟延殘喘的事了。明明在那裡，就政治面卻被當成看不見的吉翁殘黨大本營——之所以又看得到了，只不過是因為一股更大的政治力學，稱之為「拉普拉斯之盒」的利害關係開始在運作而已。

「這是軍方和情報局傾足全力的結果。表示這次的案例的確相當受到重視哪。」

把風涼話當作耳邊風，亞伯特說。看不出這個男人究竟有沒有理解到，自己的行為是已經招致RX－0喪失的事實。這麼想的並非只有奧特，所有在軍官室圍繞著長桌的主要幹部都這樣認為，但指揮著身穿西裝部下的厚顏似乎毫無動搖的跡象。所有人不堪其擾，正用著滿載懷疑與敵意的視線投向亞伯特的時候，說道「不可能」的機關長點燃了反論的導火線。

「你是要用『擬・阿卡馬』一艘戰艦來攻打要塞嗎？這是應該以艦隊規模來執行的作戰才對。」

「主導作戰的是ECOAS。正如各位所知，為了執行本次作戰的增援也已經抵達了。以一擋百的ECOAS派了兩組部隊來共同作戰，已可說是前所未有的……」

「其他戰艦在哪裡？現在的『擬・阿卡馬』並非是能夠承受作戰的狀態。」

「有勝算嗎？若要奪回RX－0，不可能只侷限於局部的鎮壓作戰。為了斷絕敵方追擊，

大範圍的破壞工作是不可或缺的。」

「以艦隊包圍進行同時射擊，然後才可能進行登陸作戰。加上增援的機體後，目前的ＭＳ數量就只有五架而已哪。別說是支援ＥＣＯＡＳ了，連防禦一艘戰艦都得卯足全力才行。」

資深軍官的航海長發話完畢後，一夥人的目光投注到了坐於上位的艦長。「艦長這樣能心服嗎？」航海長強調的語氣，讓手抱胸前的奧特顫抖起身體。

「事態已經超越反恐特設法的範疇了。如果真的要進行據點攻擊的話，應當會召集隆德・貝爾全隊才對。我只認為參謀本部是在要求我們戰死而已。」

「明明就連戰死者的弔唁都還沒做完……」

因憤怒與疲勞而充血的幾對眼睛，正隔著制服帽緣指向自己而來。覺得眾人的態度理所當然，奧特垂下了無法面對任何人的目光。以「擬・阿卡馬」單艦執行的ＲＸ-０奪回作戰。像這樣毫無道理的命令，在奧特漫長的宇宙軍生涯當中還未曾聽過。若是在戰備物資困乏的戰時也就罷了，現在只供訓練使用的戰艦根本是要多少有多少──就像幾天前的「擬・阿卡馬」一樣。那些戰艦之所以沒有受到召集，是因為參謀本部不方便將事情搬上檯面，而這種政治考量和困窘的乘員們並無關聯。

「就是因為這樣，才會投入兩隊花費龐大經費訓練的特殊部隊。」

維持著鐵壁般的厚顏，亞伯特繼續道：「以祕密作戰為前提下，這樣的動員已經是極限了。請不要忘記這是我們亞納海姆電子公司在幕後行動的成果。」

「沒有人在問你話！」

「RX-0會被奪走，原因還不是出在你身上。」

被火上加油的幹部們將眼光集中向亞伯特，在他背後穿著西裝的部下則僵起了身子。騎虎難下地露出猶疑的態度，亞伯特還是一面開口道：「多虧有我，這艘戰艦才沒有被擊沉……」

但奧特徐徐離席，打斷了他反駁的話鋒。

瞪視著彼此的所有人，將視線集中到了奧特身上，使得房間的氣氛一口氣緊繃起來。承受住多道期待自己一鳴驚人的視線，奧特重新將制服帽子戴到視線下方，放話道「我馬上回來」，便離開了現場。

背對著不容沮喪的尷尬空氣，奧特走出軍官室。「他是要對本部申訴嗎？」「是去廁所吧！」幹部如此竊竊私語的聲音，在奧特聽來是那麼刺耳。

就這樣走到了重力區塊的通路，奧特搭上電梯。距離當班交換還有一陣子，會在這個時

間帶使用電梯的人並不多。看過手錶確認時間之後，奧特關起了電梯門。沒去碰操作面板，奧特只是盡可能地用鼻子吸足了氣，然後大吼：

「王八蛋！」

從丹田噴湧而上的這股吼聲，撼動著電梯的內壁，音量大到讓人認為可以穿透通往艦橋的機軸，從航行於虛空的「擬‧阿卡馬」艦體滲出。鬱積又鬱積的忿懣，也不可能這樣就能獲得解消，奧特繼續用全力踹向牆壁，並揮拳猛捶。低沉的重擊聲幾度搖晃起電梯，滯留在沒有出口的狹窄箱子中。

什麼增援？什麼祕密作戰？參謀本部那群人，根本打從心裡就不認為作戰能夠成功。只不過是在裝出有動動手的樣子，幫自己製造失敗的藉口罷了。「擬‧阿卡馬」和ECOAS，都只是被利用來做出他們的不在場證明而已。自己和乘員被政府當成了表示「已盡過全力」的道具。

所有人一起送死，真是太理想了。關於「盒子」本就是如此，還與抓到米妮瓦‧薩比這種麻煩事扯上關係的戰艦，乾脆沉掉比較好。萬一要是能生還……到時，就是調任艦長，乘員們也會用人事異動來拆散到各處，在活不得也死不得的監視下度過餘生。即使去申訴遭到了不當處分，也沒有任何人會聽。要是新吉翁有獲得「盒子」，並積極展開攻勢的話，事態

就會改變。但對於大人物而言，只要能在任期中有個合算的結果就很滿意了，奧特並不認為他們會想到那麼遠的地方。首先要迴避全面衝突、首先要維持以軍事產業複合體為根幹的經濟體制。在隆德・貝爾為狩獵吉翁殘黨而奔走的另一邊，經過政治性調整的「危機」還會繼續表演下去——

已經沒辦法期待馬瑟納斯議員的助力，若是違抗命令而逃走結果也不會改變。雖然也想過乾脆和參謀本部一刀兩斷，向新吉翁投降好了，但作為一名被殺害許多部下的艦長，奧特並無法容忍自己這樣做。繞進死胡同的思考就要衝破腦袋，奧特獨自持續地在電梯裡讓情緒爆發。這時電梯門突然被打開，讓奧特揮空的身體落得跌出電梯外的下場。

站在電梯前的兩道人影，露出了受到驚嚇的樣子而後退。因為馬上抓住了門口，奧特至少避免了一臉撞到地板上的窘態，但他在看到那兩人的臉後，心情又再度變得絕望。用著就要摔得狗吃屎的姿勢在人前靜止過後，迅速重整好體態的奧特總之先咳了一聲，來為自己打圓場。

一同眨起眼睛也只有一會而已，蕾亞姆副長與塔克薩中校配合著腳步走去，似乎是為了替對方留下面子，他們才裝做沒看到艦長的醜態。被看到也就算了，竟然是讓這兩人撞見。縮起就連指尖都變得紅透的身體並打算快步回到軍官室的奧特，因為蕾亞姆叫道「艦長」的

聲音而愣站在原地。

「我聽說了參謀本部的命令了。您打算怎麼辦呢？」

在睜起肥厚眼皮看向奧特的蕾亞姆身旁，塔克薩也一如往常地擺出機器人般的撲克臉。

意氣相投的兩人會這樣站在一起，也算是罕見的景象。一邊想著現在還問這做什麼，奧特用

低沉的聲音答道：「還能怎麼辦？」

「命令就是命令，只能照著幹。因為這跟決定世界命運的『盒子』還什麼的有關哪。」

深深體會著自己無疾而終的諷刺，奧特想這次真的要走離現場了。「我也對命令沒有異

議。」但塔克薩的聲音隨後如此追上，讓奧特又止住了腳步。

「不過，我們將行動本身視為是救出人質的作戰。」

聽到意外的話語，讓奧特用毫無防備的表情轉向了背後的塔克薩。「救出人質……？」

重複完，奧特才想起了搭著「鋼彈」衝出艦外的少年臉孔。甩開大人作繭自縛的重力，隻身

去面對戰鬥鋒頭的巴納吉・林克斯。用眼神和蕾亞姆會過意後，塔克薩朝奧特接近一步。

「我們有欠他人情。能做的我們就會做。我記得，這艘戰艦上應該是搭載有超級ＭＥＧ

Ａ粒子砲沒錯吧？」

站在流露出真摯視線的塔克薩旁邊，蕾亞姆也以不同以往的堅毅表情點頭。奧特將身體

完全轉到了他們的方向，表示自己已經做好聆聽的準備。

※

雖然宇宙世紀如今已要迎向百週年，人類仍沒有操控重力的門道。回轉巨大的圓筒來讓內壁產生離心重力，已經是其技術的極限。單就這方面來看，人類也可說是從舊世紀以來，毫無進步的生物。

要是想在礦物資源衛星上建構居住環境，必然只能在衛星內埋入回轉的圓筒。「帛琉」也不例外，直徑一點六公里，長達二公里的圓筒被埋設進小行星內部，在內壁則構築有居民的居住空間。四個相連接的石塊裡，體積最大的三角椎狀小行星「卡利克斯」（註：花萼）埋藏有兩個居住區塊。不管是哪個世界，都一樣會在人群聚集之後產生階級的區別，若有一個以總督府為中心的上城區存在的話，另一個居住居塊自然就是採掘現場工作者住的下城區，讓人們依身分分散在兩地居住。順帶一提，與「卡利克斯」相連的三個石塊相連的三個石塊則被稱為「卡羅拉」（註：花冠），分別擁有著Ａ、Ｂ、Ｃ的地區代號。三個石塊於三角椎底面串聯在一起的形狀若說是花朵，倒也不是完全不像。

上城區與下城區在構造上並無差異，但「帛琉」有其特有的特徵。換言之，在圓筒的尖端設置有挖鑿鑽頭，除了可以旋轉產生離心重力，同時也能探鑿小行星的岩盤。簡單的說，就像是一部巨大無比的潛盾機。

「帛琉」的居民，就是在這超大規模的挖鑿機器內部蓋起自己的家，並建造城鎮，藉此構築出生活圈來的。男人們出外到主礦坑的採掘場工作時，女人們則負責篩選挖鑿出來的土石，或者是在家庭工廠製作加工品來度日。這可說是終極的住職一體型生活——不對，該說是重現初期開拓生活之苦較為正確。在宇宙移民計畫剛起步之時，被找來從事小行星帶開拓作業的，大多是罪犯、難民，或者是反對聯邦體制的政治犯。他們不被允許再度回到地球，所以也只能在苛刻的生活環境中扶養小孩，滿身塵埃地結束自己的生涯……

「哎，以前似乎也有肺病流行或階級歧視之類的事情發生過，還挺適合拿來當勞工文學題材的。不過那都是我們爺爺那一代的事了。現在的話有學校也有醫院，連最新的資訊都能進得來。要去其他殖民衛星也都是自由的。雖然還是有人很窮啦，剩下的和其他地方並沒有什麼不一樣啊。」

奇波亞爽快地說著，但他並沒有忘記在最後小聲補充道：「不過歧視並沒有消失就是了。」如今潛盾機也已經沒有在運作，據說男人大大部分都在外地工作以支撐家庭的開銷。和

伏朗托會面過後，巴納吉被帶到了下城區這邊的居住區塊，並順理成章地踏進了讓人感到某種悠閒的「帛琉」城鎮中。居住區直徑約一點六公里，長度是普通殖民衛星的一半以下。寬廣程度雖然與「蝸牛」相同，但因為這裡和「工業七號」一樣，具有讓人工太陽從回轉軸縱向射入太陽光的構造，所以並不會感覺到像玩具屋那般的密閉感。天空飄著咖啡色的雲，內壁四處可見綠意，則是有一邊的氣密壁受岩層所覆蓋這點。

即使是在普通的殖民衛星中，位於圓筒兩端的氣密壁也會洩出土壤，製造出俗稱「山」的景象，但這裡的景象則從根本上就與那不同。位於這個居住區前端的，是在小行星裡探鑿前進的挖鑿鑽頭。長年未被使用的挖鑿器半已與土同化，即使長達一點六公里的挖鑿刀刃已埋進岩層，那副光景畢竟還是與普通殖民衛星不同。抹去不了待在巨大潛盾機當中的壓迫感，而城鎮裡粗製濫造的組合式房屋占去大半的景觀也助長其勢，醞釀出城鎮全體就是工人宿舍的印象。

喟嘆著貧困的居民們，倚靠協助新吉翁軍而得以糊口。回想起司令部過度鋪張的建築，巴納吉在心裡營造出了意氣消沉的民眾形象，但這在抵達目的地之後被推翻了。

一打開門，「啊，是爸爸！」、「爸爸回來了！」如此興高采烈的聲音便此起彼落，說道：「唷，小不點們！」並張開雙手的奇波亞也跟著招呼著他們。以十歲左右的男孩子為

首，有四個⋯⋯不，五個人。穿著好像就快要被扯破的衣服，從老舊家具的陰影背後湧上迎來的這群孩子們，看起來就好像被放養的小老鼠集團一樣。就在巴納吉一臉迷惑時，「瑪莉姐姐妳也在！」另外的聲音如此竄起，第六個女孩子又從桌子底下冒出來了。

群聚在奇波亞身旁的孩子，也一起撲向了站在他背後的瑪莉姐。「喂喂喂，比起爸爸你們還是比較喜歡那邊嗎？真傷人哪！」不理會這麼苦笑道的奇波亞，孩子們抱起瑪莉姐的腳，並開始爬到她的身上。身為當事人的瑪莉姐用著平常那副不帶笑意的表情，扯開抱到自己身上的小孩，還用單手抓起小孩腳踝，讓他們變成了倒栽蔥的模樣。巴納吉認為再怎麼說這也太粗暴了，但對小孩們來說，這樣還是很好玩的樣子。聽到黑人小女孩哇哇慘叫的聲音，「我也要！」「人家也要！」其他小孩的聲音也跟著混了進來。

這到底是怎麼回事？即使揚起的沙塵讓視野變得混濁，巴納吉審視著仍然整理得有條有理的室內，而一個女性開口道：「你們回來啦。老公和瑪莉姐都沒受傷吧？」的聲音，則讓他眨起了眼睛。從浮現鏽斑的樑柱後頭，一名看來約為三十歲後半的黑人女性出來露了臉。奇波亞對其舉手一笑，讓人感覺沉靜的主婦表情也笑得開朗燦爛，並踩著嘎嘰作聲的地板朝他走了過去。「船長也來了。」朝那位女性這麼說著的視線一起看去，巴納吉回過頭。只見站在門外的辛尼曼，也狀似害臊地舉起了手。

瑪莉姐已經不再多看巴納吉，只是默默地進行著倒吊起小孩的作業。比起那不尋常的腕力，巴納吉更因她初次露出的溫和目光而受刺激。辛尼曼徐徐轉過腳步，留了句：「那就拜託你了」之後，便從玄關前離去。

納吉聽到奇波亞回答對方：「他是哪來的孩子呢？」這麼問著的女性看向巴納吉，巴納吉聽到奇波亞回答對方：「因為一些特殊的理由，這孩子暫時得交給我們來照顧哪」忍不住便踮著地板離開了當場。儘管腳步就快被風積於地面的沙土所困住，巴納吉還是朝著漸漸遠去的背影叫喚道：「船長……辛尼曼先生！」

站在呼嘯作聲的風中，穿著黑色軍服外披皮大衣的辛尼曼停住腳步。被稱作布拉特的金髮男子也一起停下，用著有些險惡的眼神看向自己，但巴納吉並沒有空閒多去理會。站在與奇波亞家同樣外觀的組合式房屋排排並列的街上，巴納吉對上了辛尼曼的黑色眼睛。

「這是怎麼回事？把我帶來這種地方……」

「因為找不到其他合適的地方哪。如你所見，裡面全都是小孩，但要讓你住還是夠的。」

「我說的不是這個……！為什麼不是把我帶到牢房之類的地方呢？」

「你覺得那樣比較好嗎？」

和第一次見面時一樣，帶有殺氣的眼神睥睨起巴納吉。將哽住話語的臉背向對方，「還真是苟且呢」巴納吉這麼說了出來。

「你是想說，貧困和歧視會製造出恐怖分子對吧？就算讓我看到這些，想讓我成為你們的同伴……」

熱辣的刺痛感襲向臉頰，讓巴納吉眼前的風景橫轉了一圈。自己被揍了——當巴納吉這麼理解到時，已經是彈飛的身體滾到地面，臉也貼到沙塵上之後的事情了。

「你別會錯意了。」

用另一邊的手按住剛賞巴納吉一拳的拳頭，辛尼曼以低沉的嗓音說道。巴納吉則是在昏沉的視野裡捕捉到了對方的臉孔。

「別以為自己是小孩，所以不管做了什麼都會被原諒。大人要比你想的更暴躁哪。」

因為無意識下的盤算被說中，巴納吉刺痛痠麻的臉頰冒出了羞恥的熱度。用指甲擦過嘴角的血漬，巴納吉無話可說地注視著辛尼曼的背影。

「你只是以為自己懂了，其實卻什麼都不懂。給我留在這裡多學學。」

拋下這句話，辛尼曼再度跨出腳步。不多理會曾瞥過巴納吉一眼的布拉特，辛尼曼將手插到了大衣口袋的背影漸漸離去。吐出嘴裡和血混作一團的沙子，巴納吉總算是撐起了搖搖晃晃的膝蓋。叫我留在這裡多學學，是要學什麼？心裡這樣低喃著，用手摸在溫熱臉頰的瞬間，一道說著「我也被這樣講過」的聲音從巴納吉背後傳來。

不知道是什麼時候來的，瑪莉姐穿著朱紅色軍服的身影就站在巴納吉身後。她的目光掠過巴納吉，只注視著就要消失在巷道那端的辛尼曼。偷看到瑪莉姐帶有陰沉光芒的眼睛，他們是什麼關係呢⋯⋯想起自己先前臆測的巴納吉，又因為孩子們富有朝氣地叫著「拜啦！」

「再見！」的聲音，而縮起了肩膀。跨過奇波亞家玄關的三個孩子，跑到了連一台電動車都停不下的前庭。

重新看著他們，巴納吉才發現三個人的肌膚顏色都不一樣。了解到他們似乎都是從附近人家跑來玩的之後，綁著頭髮的女孩子說：「瑪莉姐姊姊，明天妳也會來嗎？」讓巴納吉看向了瑪莉姐那邊。「會啊，我會來。」當瑪莉姐如此回答過，女孩子的臉上便浮現出滿滿的喜悅，並用害羞的表情和旁邊的小孩互看著。「那麼，明天見囉」、「拜拜」留下精神十足的聲音，孩子們像一陣風地從巷道間跑掉了。

輕輕舉手目送他們的瑪莉姐，一等孩子們的背影消失之後，便冷淡而面無表情地看向了巴納吉。「進去裡面。『帛琉』的夜晚來得很早。」迅速說完話，瑪莉姐就把巴納吉擱置到意識之外，逕自走回奇波亞家了。望著她隨風起舞的長髮，再回頭仰望了確實正逐漸暗下的人工太陽，巴納吉最後將視線移回到就快被埋在沙中的巷道。現在的氣氛就像是可以直接逃走一樣⋯⋯但是巴納吉不知道到港口要怎麼走，也不覺得能夠簡單地搶回「獨角獸」。瑪莉

姐等人可以穿著軍服到處走動，表示這裡是一塊全體居民都接納新吉翁的土地。即使跑到停泊處事態也不會改善，終究是會被帶回來吧。

結果，還是受制之身嗎？微微嘆了氣，隔著低矮連綿的數間房屋，巴納吉仰望起「山」來。潛盾機又長又大的挖鑿刀刃遙遙伸展至頂端，讓「山」看起來就像是從內部支撐著氣密壁的建材。不停有混著沙塵的風吹下的「山」，與巴納吉在殖民衛星所看到的不同，連一顆樹也沒有，卻只在抬頭仰望者面前露出了毫未修飾的岩層。離心重力無遍及的中心軸附近，則有沙塵化為咖啡色的霧靄滯留於其間，並飄散出某種讓人無法靠近的神祕氣息。

在那端沒有宇宙，只有經過億兆年層積作用而緊壓成形的厚實岩層。這麼一想，感覺到逃脫的可能性又離得更遠，巴納吉便停止仰望「山」了。就在巴納吉無計可施地打算回到奇波亞家時，他注意到有陣注視著自己的視線從巷道間傳來。是剛才和瑪莉姐打了招呼，有綁頭髮的那個女孩子，她正用著大大的黑眼睛看向巴納吉。

眼睛一和她對上，就看到女孩露著殘缺不齊的門牙做出鬼臉，一溜煙地拋掉了。居民皆兵……是這樣吧。一邊搓揉起被揍的臉頰，巴納吉走回玄關。

即使從六減去三，還是剩三。住進三個小孩和奇波亞夫婦的房子，再加上巴納吉與瑪莉

姐，便狹窄到連挪動身子都得顧忌著彼此了。也由於孩子們跑來跑去之間並沒想這麼多，但拉椅子之類的時候不特別注意是不行的。

雖然也有人像奇波亞這樣，在「帛琉」有家室，但布拉特與大部分的乘員都是住在港口的宿舍，而據說辛尼曼往往連著陸期間也不會從「葛蘭雪」離開。瑪莉姐似乎是寄宿在奇波亞家，二樓小孩用的房間裡準備有她的床鋪。不過照奇波亞太太所說的，瑪莉姐一個月也住不到五天就是了。

「我也是被船長拜託的啦。那個人是個王老五，其他成員大多也是單身漢，總不能把瑪莉姐這樣的女孩子托給他們照顧。她住在這也快要兩年了吧。我是覺得差不多可以放她一個人住了，不過孩子們都很黏她，這樣子其實也沒關係啦。」

一邊準備著晚餐，奇波亞的太太在沒人間的情況下講出了這些事。不能讓她自己一個人，是指什麼樣的狀況呢？難道瑪莉姐也是被帶來這裡的俘虜？給我多學學、我也被這麼說過──方才聽到的話語突然有了份量，促使巴納吉偷看向陪著孩子們的瑪莉姐，但他卻不想提出質問。沒必要知道，她們與自己是不同的。對著可能鬆弛下來的腦袋這麼說道，巴納吉沉默地度過了一段煩悶的時間。

總算到了晚飯的時間，占去起居間大部分空間的餐桌上，已排好七人份的料理。嫩煎兔

肉與湯，還有麵包，以及供所有人分著吃的、如山一般的馬鈴薯沙拉。兔子是在「帛琉」所養的，似乎是居民們主要的蛋白質來源。先不管料理的內容，眼前的餐桌模樣對巴納吉而言已堪稱壯觀了。在只有母子兩人的家庭長大，也不知道與親戚來往是怎麼一回事的巴納吉，從來沒有在餐桌上看到七個人臉孔的經驗。就讀亞納海姆工專時，巴納吉雖然有去過自助餐式的餐廳，在那裡卻沒有像這樣緊靠著彼此吃飯的氣氛。

像是不習慣，又像是沒使用過的神經被啟用的感覺。食慾壓倒有口難言的心情，巴納吉等到奇波亞就位後，便把手伸向了麵包。這時，所有人將手肘放到了桌上，並交握起雙手，使得一瞬的沉默降臨在餐桌間。

「主啊，感謝您賜予今天的糧食。」

默默禱告的奇波亞說道，太太與孩子們則唱和道「阿門」。當巴納吉有樣學樣地交握雙手，孩子們已經一起開始用餐了。瑪莉姐也若無其事地分開雙手，拿起了刀叉。雖然巴納吉有在電影裡看過，但他沒想到真的有家庭會在用餐前禱告。眨了眨眼睛後，巴納吉重新將手伸向麵包。那極端堅硬的觸感，使他對於自己能不能吃得下去，開始感到不安。

吹過巷道間的風讓窗戶發出聲響，調小了亮度的吊燈時而搖曳著。沒有把人工對流調得較強的話，沙子應該會馬上積在一起吧。不知道是不是肉體勞動較多的地方性格所致，每道

菜的口味都很重，默默地將其送入口中，巴納吉的視線突然停到了持續響著的窗戶上。

聽著這樣的風聲，一邊靜靜地圍繞在餐桌旁的家庭還有幾戶呢——在那之中，也有正哀悼著不會再回來的家人，而什麼都聽不到的人們。因料理而鬆懈的腦袋中浮現了這些話，巴納吉感覺到拿著湯匙的手正滲出汗水。擦過額頭上不知道是何時冒出的汗水，巴納吉試著將注意力集中在用餐上。「大哥是聯邦的人嗎？」巴納吉將湯匙放進一瞬間嘗不出味道的口中時，其中一個小孩這樣問。

開口的是三個人當中最年長的少年。一邊意識到瞪著要他安靜吃飯的奇波亞，少年還是毫不顧忌地將好奇眼神投注向巴納吉。就在弟弟妹妹也抬頭流露出窺伺的視線時，巴納吉側眼看到瑪莉姐並無打算停下用餐的雙手，便突然冒上了一股無名火。將沒味道的湯喝進嘴裡後，巴納吉開門見山地回答：「是啊，你說對了。」

「我是被這裡的人硬帶過來的。」

儘管感覺到奇波亞手停了下來，以及他太太將視線移到自己身上的跡象，巴納吉仍然不打算理會。「你是俘虜嗎？」面對立刻如此問道的少年，巴納吉以沮喪的聲音回答：「或許吧。」

「要是這樣的話，還好你是當我們的俘虜。如果你當的是聯邦軍的俘虜，連飯都沒得吃

喔。還會被拷問喔。」

「提克威，不要邊吃飯邊講話。」

也已是惘然，因為巴納吉把講講了出來：「聯邦才不會做那種事。」

「他們會。爸爸跟我們說過。他在一年戰爭時當過俘虜，是船長把他從收容所救出來的。」

看著對他而言應該是獨一無二英雄的父親，叫做提克威的少年一臉自豪地繼續說。偷看到奇波亞只回以無力的斥責眼神，卻不打算講任何話，巴納吉說道「……或許也會有那種事吧」，伸手拿了麵包。

「因為有很多人的家人或朋友都是被吉翁殺掉的。」

奇波亞夫妻的手再度停下。孩子們也露出顫然一驚的表情而抬頭，但瑪莉妲仍擺著不關己事的臉，只專注於吃飯。巴納吉則將麵包硬塞進了嘴裡。什麼味道也沒有。簡直就像在啃沙一樣，變酸的唾液開始在口中擴散。「彼此彼此吧」，這種事情。畢竟是在打仗啊。」這樣回嘴的提克威臉上，已經不是在吃飯的表情了。

「吉翁是為了讓宇宙居民獨立而戰的。大哥哥，你也是宇宙居民吧？為什麼要站在聯邦那邊呢？」

「提克威，你給我節制一點。爸爸要生氣囉。」

奇波亞低聲怒斥。提克威睜大的眼睛卻一動也不動。巴納吉吞下像海綿般的麵包，並回看著對方答道：「哪會有正當的戰爭呢？」

「即使嘴上說的話是正確的，但吉翁砸下殖民衛星，殺害了大量人類的事實也不會改變。被殺掉的人，根本連思考正確與否的空間也沒有。什麼也不知道地，在某一天突然就被……這種事根本不合理啊。」

沒錯，這種事不合理。吉翁是異常的。破壞了「工業七號」的新吉翁也是異常的恐怖組織。面對單方面打算奪人性命的分子，自然會無條件地產生正當防衛的權利。我才不會是殺人兇手——

了這份權利而已。所以那才不是殺人。我才不會是殺人兇手——

提克威用快要哭出來的臉看向奇波亞。儘管曾猛然一瞪巴納吉，奇波亞還是什麼也沒說地將湯送入口裡。你看，說不出話來了吧。撐起的胸口裡剛這樣嘀咕，椅子的聲音便喀噹地響起椅子的聲音，讓巴納吉嚇得差一點就不自覺地彈起身。

是瑪莉妲。才以為她默不作聲地從座位站起，離開餐桌的身體就繞到了巴納吉背後，當她的手一揪住工作夾克的領口，巴納吉就不由分說地從椅子上被拉了起來。

就在奇波亞等人茫然地注視著這一幕時，瑪莉妲用著不容反抗的力氣將巴納吉拖到了門

口那邊。「做什麼啦……？」發出呻吟，光是要讓自己不跌倒便已費了不少力氣，巴納吉像是一條被項圈拖著的狗，不一會工夫就被帶到了玄關外。

「等等，瑪莉妲……！」以手制止這樣說著就要站起身的太太，對她瞥過一眼的奇波亞目光又朝著門板那邊而遠去。瑪莉妲毫不回首，也不張開閉作一字的嘴巴。最後只看見孩子們睜圓眼睛的臉，夜晚的黑暗逼近包覆了巴納吉的身體。狗兒在某處啼叫，呼嘯而過的風聲則將那掩蓋了。

兩人就這樣穿越過巷道，前往「山」的方向。明明才剛過下午七點，鎮上卻是一片寂靜。街燈稀疏的夜路是那麼陰暗，就連一道電動車行駛的聲音也聽不見。只有餐具摩擦的聲音、電視機的聲響從家家戶戶的窗口微微地傳來，眼睛陰森發亮的野貓橫越過巷道。沒有開燈的人家則不知是已經熟睡，還是原本就沒有人住。

「帛琉」的夜晚的確來得很早。放開我、我知道了、我會自己走。重複說過好幾次才總算從瑪莉妲手中被解放的巴納吉，正受其催促在黑暗中走著。若想下殺手的話應該早這麼做了，也不像是要將人帶到人煙稀少的地方修理。或者是要將自己關進郊外的監牢了吧，那正如我所願——也算懷抱著自暴自棄的想法，巴納吉踩在沙塵上的腳步動得比需要的還快。瑪

莉妲始終沒有開口，沉默的兩人隊伍就這樣靜靜地在陰暗的巷道前進。

等到城鎮消失於後方，廣大的貯石場在兩人眼前出現。以潛盾刀刃久未運作的現在，貯石場堆積著以潛盾刀刃刨削過的岩層，就是在這個貯石場進行篩選的，含有礦物的石塊會送去工廠區，石頭殘渣則會被丟到附有氣閘的排出口，各自有輸送帶讓石塊通往該去的地方。

以往挖鑿出卻未經處理的岩塊和沙土，並與險峻的山勢構成一道相連的斜面。穿越過就快速而出，就開在斜面中間的洞窟裡。

朽的輸送帶鋼架，瑪莉妲靠著警告燈示持續前進，她將巴納吉引導到了一個像是被穿鑿而

和通往中央採掘場的聯絡通道不同，這裡是個沒有用水泥做過像樣補強的洞窟。監牢，這個字眼突然帶著真實感逼向了自己，讓巴納吉在洞窟前回頭仰望起夜空。沙塵化作的雲靄到了晚上仍未散去，繁星的光芒——以及在相反一端閃爍著的城鎮燈光——都朦朧地看不見。雙腿開始怯步起來，但被先進入洞窟的瑪莉妲嚴厲一瞪，巴納吉不想讓人看輕的一口氣就先竄到了心頭。嚥下過一口口水，巴納吉踏進洞窟。裡頭看來似乎也還有電源，瑪莉妲一碰過入口附近的操作盤之後，設置於其中的點點燈光便照亮了坑道。

寂然冰冷的空氣包覆住身體，風吹過的聲音從後方漸漸遠去。坑道描繪出和緩的下坡持續了有二十公尺，這之後則是一個被打穿的空洞。受到突然拉高開闊的天花板所壓倒，腳步

搖晃了兩三步的巴納吉看到擴展於那的光景，而倒抽起一口氣。

刨削而成的石柱隔著一定間距聳立著，石柱所支撐的天花板傾斜成拱狀，在天花板下面則是腐爛而變成破破爛爛的兩列橫長椅子，兩列各十張的椅子一直排到了空洞底部。縱長的空洞裡側又更高出一截，看得見一道同樣近已腐朽的祭壇，而褪色的紅色絨毯則讓塵埃所覆蓋著。祭壇前方擺著傳教用的講台，相反方向還有受領聖體的臺座。空洞那端，被懸於深處牆壁的，是釘在十字架上受刑的男性人像——

眼前的東西並非特別稀奇。不管是哪裡的殖民衛星都至少會有一間教會，小孩們也知道這名叫做基督的人物就是聖誕節的由來。儘管聲勢不如舊世紀浩大，信徒的數量仍不算少，也曾朗誦過聖經的一節。

既使不是信徒，一般也都會在教會執行結婚典禮或葬禮。巴納吉記得母親舉行葬禮時，牧師

但在這裡的，卻不是那種徒具形式的教會。祭壇以及聖水盤，所有的物品都看得出是手工製作的，壁上的彩繪玻璃安裝有照射燈，而在洞窟深處也下了工夫，讓十字架聖像能被燈光照射而出。仿聖體燈作出的螢光燈，恐怕已是舊世紀時代所製的古董品。裝點於祭壇左右的燭台與瑪麗亞像，應該也是許久許久以前從地球帶來的吧。

舊世紀……也被稱做神的世紀的西曆世代，這些東西是那時所留下的遺物。真實的信仰

染上了血與淚，這裡是靠著所有人削肉斷骨打造而出的城塞──不自覺地走進祭壇，巴納吉

注視不語的基督像。不動聲響地接近他身旁，瑪莉妲突然開口說：「你說的話並沒有錯。」

「根本就沒有正當的戰爭。但正當性不一定能拯救人。」

不加理會呆望向自己的巴納吉，瑪莉妲仰望起十字架。她那深邃陰沉的蔚藍瞳孔在這時

映著彩繪玻璃的光芒，看來正透明地發亮著。

「這尊石像，是衛星還在小行星帶時所作的。提到初期的宇宙開拓者，就盡是一些在地

球過不下日子的人還有政治犯，以及其他求生方式的人而已。宇宙世紀開始的時候，據

說當時的首相曾講過這是『人類與神存在的世紀作出訣別』的時刻，但對這些宇宙開拓者而

言，還是會需要一道能依賴的光吧。待在連太陽光都快要混在星星之中的小行星帶裡，就更

是如此了……」

澄澈的聲音在禮拜堂傳開，漸漸地滲入巴納吉緊繃的體內。想起奇波亞等人在用餐前獻

上禱告的臉，巴納吉試著在嘴裡說出了：「光嗎……」即使這座「帛琉」被固定到地球圈，

教會也在其他地方重建起來了，百年前在這裡看到光的人們，其意念到現在也還沒有消失。

這道意念應該會隨著刻劃在小行星帶的歷史，代代相傳到奇波亞等人的子子孫孫心中吧。他

們相信遲早有一天，所有的刻苦都會得到回報──

「沒有光的話，人們就無法繼續活下去。所以人們才會想依賴這樣的東西。但是，被拋棄到宇宙的人們終究找到了代替這男人的光。他們找到了稱為吉翁的新光芒。」

瑪莉妲的表情微微地變得險惡。重新注視起基督像的巴納吉，把在教科書上看到的吉翁·戴昆重合到了那上面。

「正當或不正當並不重要。但對於他們而言，這道光是必要的。為了抵抗絕望，並在殘酷而不自由的世界上存活下來，他們需要某種東西，來讓自己相信這個世界還有改善的餘地。沒有人可以嘲笑這種需求。沒那種東西也能活到下去、依賴沒有實體的東西實在太蠢了──如果有人能這樣斷言的話，那傢伙要不是過得十分幸福，就是活得與世間毫無關聯。那樣子並不能說是真正的活著。」

緊緊地握牢拳頭，瑪莉妲一口氣講完了這些話。這個人正在讓我看她的心，正在向我表達如果不這樣做，就無法順利傳達給我的某種重要事物。這樣的理解融化了巴納吉身體的僵直，一邊感覺到自己大受打動的胸口正平緩下來，他低喃道：「只有人類，才擁有神……」

這讓瑪莉妲掛著有些出乎意料的表情，轉向了他。

「有個人曾經這樣說過。他說人們擁有可以超越現在的的力量……那就是稱之為可能性的內在之神。」

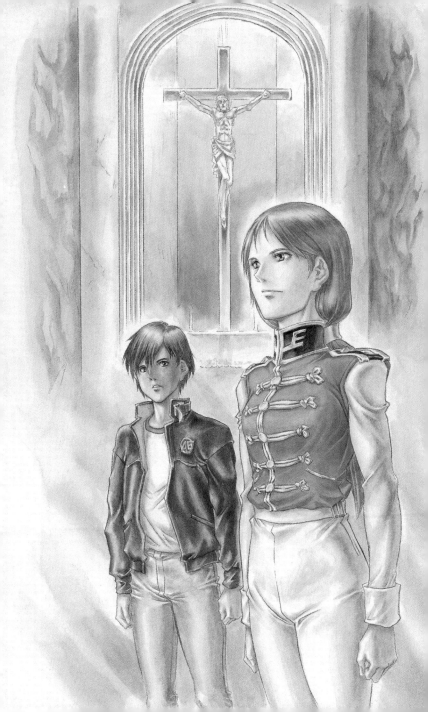

記憶中的話語和獨角獸的織錦畫就這樣揪作一團，闖過了巴納吉的心底。那不是惡夢，是稱為父親的確實存在所發出的聲音，也是留在自己心中的話語——在短暫的沉默過後，

「他是個浪漫主義者呢！」瑪莉妲如此透露了她的感想。

「如果不相信人類或世界的話，是說不出那種話的。雖然不知道說這話的人是誰，但他應該是個溫柔的人吧。」

對於瑪莉妲突然笑出的臉龐，巴納吉感到意外，也感到高興。像是不好意思，又像是自豪的複雜心情湧上胸口，讓巴納吉再度仰望了十字架上面的基督像。

光。內在之神。可以置換為可能性或希望的某種東西。這樣的東西一定在所有人心中都有，而又各自不同吧。所以彼此才會產生共鳴，時而出現爭執。若是對相異的東西抱持有警戒心，人們也會將自己的戒律或正義規定、強化成獨一無二的存在，讓自己的過活方式變得僵硬，並因此而犯下錯誤。

從這個瞬間起，人們便殺了神。抹殺可能性，為世界訂下規則，然後逐步限於狹隘的固定觀念。人們將稱為倫理或道德的砝碼置於一邊，而時常保持著搖晃的另一邊，或許就是他們的價值觀吧。若不是這樣，巴納吉也就不可能和被自己「規定」成恐怖分子的瑪莉妲共度這樣的時間，並展露彼此的心給對方看。這樣的固執不只是愚昧，更該說是一種遺憾……

給我多學學。辛尼曼這麼說著的聲音在巴納吉腦海裡浮現，讓他垂下了目光。巴納吉的視線落在積有塵埃的地面，一道嘆息從他發熱的腦袋洩漏而出。「就不要在意瑟吉少尉……那個被你擊墜的傢伙了。」瑪莉姐如此說道的聲音，輕輕地穿越過巴納吉的肩膀。

「一旦搭上ＭＳ待在戰場，就已經是稱作駕駛員的作戰單位了。被殺的話沒得抱怨，也沒必要為了殺人而感到愧疚。」

瑪莉姐的話讓巴納吉知道，他那頑固的言行舉止底下的意義，以及緊繃的胸口中所藏的想法，其實都已被人看穿了。巴納吉不自覺地抬起頭，並注視起瑪莉姐的眼睛。這些是她想要傳達的事、她體驗過而了解的事。不可分的兩者重合在她那蔚藍的眼睛，凝聚成了尚未化作確實形體的直覺。胸口突然竄上一股冰冷的感觸，巴納吉慎重問道：「瑪莉姐小姐也有搭上ＭＳ過嗎？」

微微瞥過巴納吉一眼，又馬上轉過視線的瑪莉姐簡短答道：「人手不夠的時候會。」儘管聽來有些含糊的回答讓人感到心冷，一瞬間之後巴納吉又不是很確定地想到了某種可能，使他只能靜靜注視著綻放出澄澈光芒的蔚藍眼睛。

斜斜從彩繪玻璃照射進來的光，讓沉默地仰望十字架的側臉有如聖母般浮現。真是個漂亮的人啊——直到現在才出現的認知竄上腦裡，陣陣溫暖了巴納吉原本感到寒冷的身體。

2

固定於整備用懸架上的「獨角獸」身軀，其優美程度已體證了極致洗鍊的工業製品，是足以比擬藝術品的。一方面具備著由直線與平面所構成的量產性輪廓，同時在裝甲全體則施有複雜的構造面加工，使其保住了白皙雕像般的纖細形象。從額上伸出的獨角也顯露著有如美術品的奇妙氣息，將名實相副的神祕風貌賦予到佇立的巨人身上。

「之前的高機動型態……還是該叫作鋼彈模式呢？當那啟動的時候，是由稱為NT-D的系統來扮演OS的角色。而拉普拉斯程式，您則可以把它想成會與NT-D的開啟作連動，階段性地解密的編碼加密資料。」

一邊從位於腹部的駕駛艙探出頭，年約四十的技術軍官說明道。所謂技術領域的人，為什麼就這麼不會看身分說話呢？儘管心裡感到不快，安傑洛還是將身子伸出了升降機平臺，並窺探起開著昏暗缺口的駕駛艙門。

由於只有開啟備用電源，所以全景式螢幕這時並未啟動。在彷彿要讓人融於其中的黑暗

裡，與線性座椅連接的顯示面版亮起了待命燈示，徐徐地閃爍著可讀作「La＋」的標誌。

落入新吉翁手中以後，「獨角獸」拒絕了所有外來干涉而保持著沉默，唯一的動靜就只有這個號誌而已。La＋——恐怕就是宣告著「拉普拉斯之盒」所在的路標燈號。從冒上一陣寒意而毛骨悚然的安傑洛背後，弗爾‧伏朗托開口道：「你說，階段性地？」

「也就是說，封印會隨著NT-D每次的啟動而解開，並提示出新情報的意思。從登錄了駕駛員之後到目前為止的啟動次數是兩次。最初那一次是讓系統進入待命狀態，第二次則提示出這個座標位置。是這樣就結束了，或者下次啟動時還會再提示我新情報，老實說我並不知道。不過，從拉普拉斯程式在硬碟裡所佔的比率來推斷，看作仍有情報尚未提示出來，應該會比較自然。」

「沒辦法在現階段就讓所有情報提示出來嗎？」

伏朗托附和道。站在升降機平臺上搓弄起下巴，戴著面具的高個子，看來就像在煞風景的整備工廠裡獨自展露著色彩。連夜趕工於調查「獨角獸」的兩天之間，似乎沒有像樣睡眠的技術軍官回答：「是可以挑戰看看啦」，接著便無力地垂下肩膀。

「即使只是要取出已經提示過的情報，就花了這麼多的時間。要是隨便對程式進行干涉，或許會讓所有內容都變成白紙。若您能容許這種可能性的話，我會嘗試，但我不建議您

這樣做。照順序解開封印的作法會比較妥當。」

「不能解除駕駛員的生體登錄嗎？」

只要能做到這點的話，馬上就能將情報取出。也沒有必要再縱容那個叫巴納吉的少年。

瞥了以焦躁聲音插嘴的安傑洛一眼，技術軍官將進駕駛艙的電腦拿到手邊。一邊整理起飄浮於無重力的大量管線，他背著身子答道：「會伴隨同樣的危險。」

「駕駛員的認證系統與拉普拉斯程式之間有所相關。只有在登錄過的駕駛員啟動了NT－D的情況下，拉普拉斯程式才會運作下一個步驟。就這層意義來講，可以說這整個程式是在扮演著一種石蕊試紙的角色。因為要讓NT－D啟動，特定感應波的檢測是不可或缺的。」

「所以才叫新人類驅動系統嗎？」

面對技術軍官藏有深意的發言，伏朗托回以明白了某種事情的聲音。所以說，終究只能倚靠巴納吉‧林克斯嗎？只理解到這點，便對整件事失去興趣的安傑洛退開「獨角獸」的駕駛艙一步。「是啊。雖然是這樣，它的構造還是很奇妙。」技術軍官如此接話的聲音，安傑洛有一半都當耳邊風，只管將視線挪至廣大的整備工廠。

整備工廠設置於由四顆小行星構成的「帛琉」當中，號稱體積最大的「卡利克斯」的一部分區塊上，在此除了「獨角獸」之外，還能看見二十架出頭的ＭＳ並列著接受修理與逐項

檢查的景象。從這裡隔著兩具空懸架，有一架聳立著濃綠色龐大軀體的「吉拉‧祖魯」。旁邊則排有作為吉拉系機種基型的「吉拉‧德卡」，可看見袖部刻有徽章的機身正開啟著全身上下的維修艙口。站在其正面的修長機體，是過去新吉翁軍作為主力的卡薩型。那雖然是舊公國軍殘黨開發出來，已有十年之久的簡易量產機型，具有可變式結構的機體在運用性上倒不差，即使如今也能在斥候或偵查之際派上用場。新刻上的袖飾流露出匠心，使人不會去意識到湊數用戰力的軟弱，就此層面來說與機體是相稱的，同時也醞釀出稱其為「帶袖的」的機體也無大礙的統一感。

　　將目光轉到頭頂，則可隔著天窗的玻璃窺見停泊中的艦艇燈火。由此處看去只有食指程度大小的艦影，應該是姆薩卡級的巡洋艦吧。「帛琉」的軍港，是設置在四顆小行星岩層相互緊鄰的接合面縫隙，並將彼此面對面的研缽狀凹陷當作下錨處運用。因為各自的溝隙會被所面朝的小行星遮住，外部便無法窺見軍港的存在。儘管某些三角度能隱約看見碼頭的燈火，但聯繫固定起小行星之間的連結通道則盡到了網格的功效，使來自外部的觀察變得困難。以三次元視覺規模構築出的「港灣」，正可說是處於要衝的位置，儘管如此，卻沒有堅固要塞慣有的那種閉塞感。若提及作為下錨處的溝隙規模，光只是「卡利克斯」此處的直徑就有五公里，最深處則可下探兩公里。面對面的三顆小行星也鑿有同樣的溝隙，由於溝隙本身是以

傘狀般地覆於頭頂，由其底部仰望的光景之美，只可用壯觀一詞來道盡。如果將其間的連結

通道當成了鐘乳石柱，這裡就該稱作是宇宙規模的鐘乳洞吧。

在這個大空洞中，停泊有大小合計達三十艘餘的艇艦，船塢的縫隙則飄浮有相對看來就

像是玩具般的工作艇與MS。東拼西湊的殘黨組織幾乎可當成是一隻游擊部隊來看，雖然其

中也有無法充作戰力使用的艦艇，要再度起事倒也算備齊足夠的動員數了。只要能解開這個

叫拉普拉斯程式還是什麼的玩意，將「盒子」弄到手的話，想一鼓作氣發兵舉事也並非全無

可能，明明是這樣的──仰望起「獨角獸」的頭部，安傑洛咬緊牙關。「原來如此，要稱之

為驅動系統，它的性質是有些偏激哪！」伏朗托這道語音，又使他慌忙將視線移回了正面。

「是啊。先不管事後將拉普拉斯程式裝上去的人是怎麼想的，這玩意本來就是台狩獵機

械。可以說是兩種矛盾的要素被組合在一起了吧。上校您說在它身上感受到的『瘋狂』，或

許就是出自於這份矛盾也說不定。」

「我了解了。卡帝亞斯‧畢斯特果然是將『拉普拉斯之盒』交給不得了的惡魔來保管。」

面對技術軍官的論調，伏朗托揚起面具下的嘴角說道。聽漏重要的事了。甚至沒有扼殺

這份動搖的空間，伏朗托呼喚「安傑洛上尉」的聲音已經傳來，讓安傑洛立刻擺出立正不動

的姿勢。

「和我之前交代的一樣。通知全軍照指示行動。」

「是！」

此時安傑洛也是在反射下併齊腳跟後，才反芻起收到的話語。照指示行動——對預測到的奇襲攻擊進行應對。聯邦軍會來「帛琉」挑起戰事。一方面感覺自己的體內正熱血沸騰，另一方面則現實地思考到得調來冷凍乾燥的薔薇才行，安傑洛凝視起在眼前晃動的深紅背影。伏朗托單手放上了駕駛艙蓋，向技術軍官問道：「那麼，現前提示出的座標是在哪裡？」

安傑洛沒聽到鑽進駕駛艙的技術軍官的回答。那或許是「盒子」所在地的座標資料，自己也有必要先聽過。安傑洛打算從艙口偷看，卻被伏朗托像是退下腳步的背影所逼，唯有急忙將路讓開一途。

「……真希望這是個玩笑哪。」

面具映著「La＋」閃爍的光芒，輕輕一笑的伏朗托說道。對此安傑洛只得皺起眉頭。

※

同時刻，四月十二日上午零點二十五分。完成了對「擬・阿卡馬」的補給，告別暗礁宙

域的輸送艦「阿拉斯加」正在返航月球的途中。

「阿拉斯加」被分類為哥倫布改級宇宙輸送艦，全長達一百四十五公尺，幅寬一百二十公尺，形狀長得幾乎可說像完整的正方體。全長雖然不到負責護衛的克拉普級巡洋艦三分之二，佔去船體大部分體積的兩個貨櫃區塊卻有很大的容量，收容能力號稱可達一個MS中隊的份量。結束補給任務的現在，被令以普通航海部署的艦內曾度過一段平靜的時間，但「阿拉斯加」當下所捲入的狀況卻絕非安穩。

由月球同行的克拉普級是原本就在的，回程則有從SIDE2派遣而來的愛爾蘭級加入護衛行列，另有傑鋼型的兩架MS固定以前後包夾的形勢守在船艦旁，閃爍著警戒的目光。即使輸送艦會有護衛隨行是理所當然的，但這陣容之慎重卻更勝於戰時，而且比起滿載補給物資的去程，在回程加強護衛防備的狀況絕對是一種特例。艦隊司令部對此並未特別做說明，所以「阿拉斯加」的乘員也只能滿頭納悶而已，不過幹部中亦有察覺到事有蹊蹺的人在。就連口頭上派個增援的艦隊司令部，沒道理會為了一時興起或搞陣仗而加派護衛。問題就出在從「擬・阿卡馬」那接收下來的「行李」上。

「行李」明細如下…一名被命令從艦上歸建的駕駛員，以及據說是在「工業七號」收容的兩名民眾。外加一名似乎與「帶袖的」有關聯的俘虜，但這人卻有同行的中央情報局人員

隨侍在旁，其姓名與底細也完全沒讓「阿拉斯加」的乘員知道。恐怕問題就出在「她」身上

——事件中的俘虜肯定是個少女，這樣的目擊情報瞬時間便傳遍了艦內——歸因於乘員們的互通

傳言。過多的護衛肯定是為了護送「她」，而被編配到此的。亦即對於「擬‧阿卡馬」的補

給僅為次要，若要追根究柢，移送重要的俘虜才是「阿拉斯加」的主要任務。這就是真相。

話說回來，就算知道這些也無法去改變什麼。連情報局也有介入的話，隨便追究事情是

會要命的。傳言就當作傳言，乘員們的真心話則是只要能不出差錯地結束航海就好。即使是

坐在艦橋中央的艦長席，此時正注視著漸漸遠去的「擬‧阿卡馬」的艦長，也是一樣的想

法。顯示在主螢幕上的白皚艦體，不只是失去了整塊左舷的彈射甲板，就連艦尾的腹鰭也已

被人扒下。儘管看來應該是要立刻進廠維修的狀況，參謀本部卻吩咐要繼續執行任務，就連

負傷者的返還也不予承認。雖說是鑒於機密維持的處置，這樣的話就只能想成是要全員一同

戰死而已。

「雖然不知道他們捅出過什麼婁子，但那艘船也算是抽到了最糟糕的籤王哪……」

軍旅生涯滿二十八年，在同年畢業於軍官學校的眾人都已陸續出人頭地的節骨眼，還得

抱著苦幹實幹心態任職於輸送艦艦長的他，對於眼前的景象並無其他感慨。那不是他該扯上

關係的對象。不只限於軍隊，身處組織中的人常常會有危機伴隨在旁，得直接面對躲不掉的

窟窿。自己只要盡早回到月球，把麻煩的「行李」卸下來就好。這麼想著，當艦長將目光背

向螢幕的時候，警報突然響起，撕裂了流動於「阿拉斯加」艦內的平穩空氣。

「於第四甲板出現火災警報！立刻展開探查。」

「出事的是第二居住區。該處已經充滿煙霧。」

立即關閉警報聲響的通訊員們在第一時間內，發出了報告的聲音。「你說什麼？」感覺

到自己低吟出聲的臉抽動起來，艦長將身子移到了艦橋側面的操控台。損害監控面板所指出的多

面式螢幕之一，正被白茫茫的煙霧所籠罩著。損害監控面板所指出的發報位置是——

「那裡不就是俘虜的收容區塊嗎……？」

位處艦內重力區塊的，第二居住區。從損控面板顯示出的「阿拉斯加」剖面圖上所見，

那持續閃爍的光點位置絕對不會有錯。比起思考其意義更早一步，艦長大叫：「動員應急操

舵部署！」

「馬上進行滅火。應急要員去保護俘虜的安危……」

「確認到新的發報地點！是第一收容甲板。」

跟在通訊員的聲音後頭，第三個紅色光點在左舷貨櫃區塊的一角亮起。接在俘虜收容區

塊發生火災之後，收容甲板也檢測出了起火點。已不是懷疑會否為誤報或偶然的事態了，這

讓艦長在原地呆楞住一會。「是怎麼回事……？」艦長不自覺低喃出聲的疑問沒人回答，窟窿這個字眼和發報畫面重疊在一起，掠過了他的腦裡。

即使是藉著旋轉圓筒狀構造物，使其在內壁產生微弱重力的重力區塊裡頭，也不能缺少讓空氣進行人工對流的空調設備。因為在溫差比重不存在的無重力下，空氣是無法暢通無阻地自由流動的，這有讓艦內出現局部真空地帶的危險性。

於重力區塊產生的煙霧便是靠這種原理，順著無法輕易停止的人工對流在艦內肆虐，轉瞬之間就讓白茫茫的霧靄擴散到了整個區塊。若是避難結束的話，還可以將隔離壁封鎖起來，但乘員們處於普通部署下的反應稱不上敏捷，直到教本上的對應措施被實行為止，已浪費了快一分鐘的時間。在感覺到異常之後，能立刻從常備置物櫃中取出氧氣面罩（註：Oxygen Breathing Apparatus）的，差不多也只有負責看守俘虜的中央情報局局員而已。

同樣由「擬・阿卡馬」回收的兩名民眾，是交給「阿拉斯加」的乘員來看管。為了移送俘虜的任務而被派來的四名情報局局員，已開始獨自應對起眼前的事態。其中兩人守在收監俘虜的房間前不動，另外兩人則分頭去確認狀況。他們雖然不認為敵方的特務有時間能潛入艦內，但同時在多處所發生的火災很難想作是偶然的產物。身著西裝、戴起OBA面罩，兩

名情報局局員將警戒的目光掃向煙霧流竄的通路，而他們懷裡也已掏出了G-17無後座力自動手槍。於俘虜移送受到妨害之際，所有的應對手段都會在事後受到認可。即便槍口是朝向地板的，但他們兩手握住解除保險的G-17的目光，已是身處戰局中的士兵所會有的眼神。

煙霧時時刻刻在增加濃度，讓視野的確保變得困難。如果這是場故意引起的火災，目的除了調虎離山之外絕不作他想。雖然不該隨便讓俘虜移動，這樣下去的話想避難也會來不及。當兩名情報員開始這樣思考的時候，穿著士官用太空衣的人影在煙霧另一端出現了。完全不顧舉起手槍的兩人，朝他們猛衝的人影叫道：「你們這些人！只用OBA不夠啦！」

便放手把腋下夾著的三件太空衣交了出去。

「快點把那個穿上。在裡面的人也是。」

不等對方回答，那人就將手伸向了上有電子鎖的收監室門口。迅速制住他的情報局人員說「由我們來」，並瞪視起似乎是應急要員的乘員。雖然對方的槍口也同時指到了身上，但拉下頭盔面罩的應急要員並未露出怯懦的氣息，他用蕭起殺氣的聲音朝情報局局員吼：「那你就快！」

「這個地區的防火負責人是我。要是有人死的話就會算到我頭上。你不要只顧著拿那玩意指來指去，快！」

用著把槍口彈回的氣勢怒吼，應急要員把太空衣推到了兩人身上。在這種時候爭論也沒用。情報局局員交會過目光，開始把腳伸進太空衣之中。一個人持續進行警戒的途中，另一人則手腳敏捷地戴好頭盔，並拉下面罩。花不到三十秒換裝完之後，兩人輸入只有他們知道的密碼，打開了電子鎖。一人在門側維持掩護的態勢，另一人則開門走進收監室。

這個瞬間，站在旁邊觀看的應急要員動了手，碰觸走進室內的情報局局員脖頸。位於背部所背的生命維持裝置上方，頭盔接縫處的緊急按鈕被他按了下去，使得背包上的狀態燈示隨即閃爍起來。注意到異樣的局員打算重新啟動裝置時，頭盔裡已噴出無色透明的瓦斯。

那是飄流在宇宙時，為了將氧氣消耗量抑制到最低而使用的麻醉瓦斯。當然，這功能並不會簡單地啟動，普通得經過數道手續才能使用，但事前動過手腳的太空衣只要按下一顆按鈕，就可以讓廢氣噴出來了。情報局局員只在兩、三秒內便已昏迷，而注意到異樣的另一人則慌張地走進了室內。比槍口指向自己的速度還要更快，應急要員朝情報局局員奮力一撞，並將手伸向了滾到地板上的對方脖根。

「你這傢伙……！」如此低吟的情報局局員弛緩了臉孔，其身軀也變得沉甸甸的。推開昏睡的局員，應急要員設法站起身，並與愣站在收監室角落的俘虜對上視線。從被開著不管的門口窺伺起外頭的狀況，確認過沒有其他人影之後，應急要員拉開了頭盔的面罩。

「利迪……少尉？」

睜大的青玉色瞳孔，凝視起面罩深處的臉孔。「穿上這個。」短短這麼交代過，利迪·馬瑟納斯將帶來的太空衣朝對方遞去。

「我們要從這出去。拉下面罩，跟緊我。」

俘虜——米妮瓦·拉歐·薩比並未說多餘的話。確認其認真意志的目光也只在利迪身上停了一瞬，接過士官用的太空衣，米妮瓦爽快地脫下並甩掉紫色披肩。將厚重太空衣穿到著短衫的纖細軀體上，沒有花多少時間。兩人衝出收監室，穿越過滯留有發煙筒白煙的通路。

※

穿過重力區塊，兩人來到被稱為第一收容甲板的左舷貨櫃區塊。不知道利迪在哪設置了多少的發煙筒，穿越氣閘後又是一整片的薄靄。直徑一百公尺，幅寬與挑高不低於三十公尺的廣大通風道之中，分不出煙霧是從哪緩緩流出的；暫放在地板上的成堆貨櫃與預備品，以及從天花板垂下的吊車懸臂，都被薄靄的面紗所覆蓋著。似乎是開始進行換氣了，但應該也不能關掉空調才對。濾不盡的煙霧從四處的空調口湧出，看來就像是被害狀況擴大了一樣。

「起火點不明的話，不就不能把空調關掉了嗎！」

「應該知道發報地區在哪吧？你說偵測不到熱源是什麼意思！」

怒吼交雜四起，殺氣騰騰的乘員在薄靄中來回穿梭著。對象如果是發煙筒的話，即使用熱源感應器也無法特定出位置的樣子。隔著窄道扶手俯瞰著混亂的米妮瓦，差點就撞上了突然停住腳步的利迪。就在利迪抓住扶手，將差點浮起的身體拉回地面之前，他靠到通信面板上，拿起了麥克風。

「全員，防備真空！為撲滅火勢，從現在起將抽去收容甲板的空氣。沒有太空衣的乘員盡速進行退避。距氣開放還有三十秒。」

從艦內廣播器響遍各處的聲音，讓慌張地來回四竄的乘員們當下停住了動作。下個瞬間，恐慌的黑色波濤開始佔滿貨櫃區塊，乘員們用著倍增於方才的速度動作起來。

有的人靠到了太空衣的置物櫃旁，有的人則在通往艦內的氣閘附近為後續人員進行誘導——

「是誰在廣播？我沒聽說有這回事啊！」「快向艦橋做確認！」士官們的聲音如此傳出，爭取時間的氣氛卻不是光靠這些聲音就能鎮定下來的。一邊看著周遭爭先恐後進行退避的太空衣身影，米妮瓦在利迪的催促下踹了窄道的地板。米妮瓦抓住利用鋼絲槍移動的利迪肩膀，兩人從對角線上滑過了貨櫃區塊的通風道。他們的去處有艘固定於發射台上的太空工作艇在等

著，煙霧淡薄連綿的那端，一個綠色球體從船體陰影突然冒出，燒烙進了米妮瓦的視網膜。

「哈囉……？」

才不自覺地叫出口，著太空衣的人影便跟在哈囉之後出現，並作出窺伺周遭的舉動，接著又躲進了工作艇的陰影中。儘管穿著太空衣，還沒戴上頭盔的那張臉孔卻是米妮瓦見過的。是米寇特・帕奇──這麼說的話，正在招手的則是拓也・伊禮嗎？沒時間多作思考，工作艇的白色船體已逼近眼前，米妮瓦跟著利迪將手伸向了天花板的部分。

來現身的另一個人影將哈囉拉過去，並朝兩人開始招起手來。後

兩人隨慣性滑到船體上，並抓住右舷開放的艙門。利迪先翻進艇內後，「快一點」一道聽過的聲音立刻從背後傳來，米妮瓦便和果然似乎是拓也的太空衣身影一起搭上了工作艇。

這種從一年戰爭以前就被聯邦軍採用的制式工作艇，在船體全長不到十公尺的船體上備有四基雷射火箭引擎，艇內除操舵手外，尚有運載十名人員的空間。現在，乘客用的座位上坐著米寇特，可看到她因緊張而蒼白的臉龐正看向操舵席。注意到米妮瓦的視線之後，米寇特狀似尷尬地別過臉，然後緊緊地抱住了放在膝上的哈囉。胃底部感到一陣刺痛，米妮瓦一邊穿過了米寇特身旁，而來到前方的操舵席。儀表盤已點有電源燈示，坐到操舵席上的利迪正開始進行起飛前的確認手續。

坐在副操舵席上，米妮瓦用安全帶固定住身體。受到逼近自己的氣氛所迫而走到了這一步，現在這行人是要用這種船來逃脫嗎？為時已晚的疑問如此渲染開來，但米妮瓦並無開口的空間。關上艙門之後，喘著氣撲到座椅靠背上的拓也問道：「氣閘打得開嗎？」並窺伺起利迪的臉。利迪沒停下作確認的手，回答：

「因為這種工作艇也被當成緊急時的逃生艇在用，所以是可以從艇內連線到甲板監控系統的……那些二人應該完成退避了吧？」利迪的聲音，讓拓也將戴著頭盔的頭湊到了ㄇ字型崁入的天窗上，開始觀望起白煙瀰漫的收容甲板狀況。警報並沒有停下的跡象，但已經看不到來回於甲板上的乘員蹤影了。對著回話機「好像結束了」的拓也，利迪回應說：「那好。要走了」，並迅速地操作起儀表盤上的面板。顯示於甲板壁面上的「ＡＩＲ」閃爍起來，在地面的警示燈開始回轉後過了幾秒，可以感覺到持續響著的警報聲正急速地逐步遠去。

窗外的煙霧在瞬時間被抹去，跟前的隔離壁徐徐開啟。注壓室的巨大艙門也往上下開放出通道，閘外的四方型宇宙才在眼前擴展而開，沉沉的震動便從腳邊傳來。那是固定工作艇的拘束器被掙脫，船體離陸的聲音。看來利迪他們是真的打算從這艘補給艦脫逃。到底要去哪？試著這樣延續思考的米妮瓦，卻因為突然冒出的衝擊聲而縮起了身子。

像是用鐵鎚猛敲船體般的聲音之後又連續響了兩次、三次，讓炫目的火花爆散出來，連

天窗也為之憾動。是槍彈——在米妮瓦這麼理解的時候，「他們對我們開槍了……」從米寇特那傳出慘叫聲，「不要緊。好好坐穩了！」而利迪的怒吼跟著響起。米妮瓦將目光轉向窗外，便看到了拿著手槍工作艇接近而來的兩道太空衣身影。其槍口冒出陣陣閃光，讓尖銳的衝擊聲在艇內傳開。

「倒數計時省略，要稍微粗手粗腳地來囉。別咬到舌頭。」

利迪用不輸著彈聲的聲音說。米妮瓦重新轉向正前方，並憋起呼吸。工作艇的火箭引擎幾乎在同時間點了火，由前方撲來的G力跟著包覆住全身。收容甲板的光景一下子就從後方消逝而去，看不見月球也看不見地球的真空宇宙佔滿了天窗外。

後方的監控螢幕顯示出輸送艦的四方型船體，眼看著便越離越遠。壓迫五內的加速度在數秒內減弱，米寇特喘出大氣的聲音也從米妮瓦背後傳來。「好啊……！」拓也用著克制的聲音這麼叫著，響起『哈囉！』的合成音效也跟著附合。雖然米妮瓦也跟著喘出氣來，但在

這時候——

「還沒完。艦裡有MS在。」

利迪尚未解除緊張的聲音，讓米妮瓦朝著後方監控螢幕的眼光絲毫不敢鬆懈。護衛輸送艦的聯邦MS。不用想也知道是這艘工作艇贏不了的對手。擁有核融合反應爐作為心臟，並

驅使著四肢游於虛空的巨人若有那個心，高齡工作艇這樣的飛行器轉瞬間就會被它抓到。

到輸送艦把握狀況，然後發配追查命令為止還有幾秒鐘——在這之間可以爭取多少距離呢？抱著緊張到吞口水的心境，米妮瓦和其他三人一同凝視起五吋大的螢幕。於是，在變成小指頭大小的輸送艦前後有小光點亮起，並拖出白色光尾的光景映到了螢幕上。

感應器畫面上顯示的「RGM-89」亮點有兩個，正急速在拉近與工作艇的相對距離。

是追查開始了。在這個距離下不用十秒就會被追上。米妮瓦看了專注於操縱的利迪側臉。你有策略嗎？打算這麼問時，米妮瓦又感覺到船體叩咚地搖晃起來，便慌忙將眼光轉回正面。

小石塊從天窗外一閃而過，使輕微的衝擊再度傳到船體。比起浮現無數對物反應的感應器更快，彈丸般飛來的太空垃圾已雄辯證明出工作艇開進暗礁宙域的事實。從砂礫大小的小石，到比工作艇船體還大的岩塊都有。雖說是隨著殘骸的進行軌道在航行，這種情況下相對速度就連時速一公里也放慢不得。才經過與巨大岩塊距離不到一百公尺的空間，散亂於周圍的微小殘骸就像沙塵後流向後方。過去組成殖民衛星的殘骸群頻繁地逼近而來，擦過船體然暴一樣覆蓋在船體上，接著欺凌裝甲的啪嘰啪嘰聲便讓工作艇不穩地產生了震動。

「等一下，這樣不要緊嗎？」

「我確認過航路。只要沒散播米諾夫斯基粒子的話，就可以用雷達⋯⋯」

回應米寇特接近慘叫聲音的利迪，將接著要說出的話吞回了嘴裡。當他才在想前方有什麼東西在發亮時，原來是人身大小的建材直直地朝工作艇衝了過來。立刻轉舵的船體大幅傾斜，使安全帶深深陷進肩膀肉裡。從米寇特手中滑出來的哈囉撞到牆壁，拓也則慘叫：「真的不要緊嗎!?」「如果只做些不要緊的事的話，搞不好根本逃不掉哪……」一面這麼回應，利迪的手不停地動作著，光操作航道設定面板就已分不出神了。感應器會捕捉殘骸的座標，得靠這來求出最合適的迴避航道。面板上的螢幕映出表示切入角的四方框格，而這些框格一道道地重複在一起，逐步描繪成一道三次元的迴廊。

儘管是為了警戒殘骸而刻意放慢速度，MS追兵的速度仍然很快。兩架MS驅使著AMBAC機動左來右往地躲避殘骸，正以工作艇完全比不過的速度追上來。到電腦計算完航道為止，只剩一會──看著航道設定面板的條狀數據欄逐步有進展，回頭又看到感應器畫面上的追兵標示已近在眼前的米妮瓦，跟著因利迪叫道「好了！要來啦」的聲音而握緊了汗濕的拳頭。

「走囉！咬緊你們的牙關！」

剎那間，四基雷射火箭引擎一起噴出火光，使工作艇開始以最高速前進。船體咯嘰出聲，所有人的身體也被壓迫到了座椅上。電腦所計算出的路徑，是扭曲鑽著殘骸縫隙的複雜

航道，使坐著的米妮瓦等人好比雲霄飛車的乘客，落得被毫不留情地上下左右亂甩的下場。

就在拓也與米寇特的慘叫相互呼應之間，工作艇重複作出直逼機動性極限的姿勢協調，就這麼穿越進了暗礁宙域之中。殘骸汪洋眼花撩亂地錯綜流去，MS發射的光束一奔馳進流動的星空，受到直擊的殘骸就冒出了爆炸性的閃光。

飛散的碎片由水平方向噴來，像是被大量小石頭砸到的聲音折磨起耳朵。「只是威嚇而已！」一邊聽到利迪這麼怒喝的聲音，米妮瓦將前方接近而來的巨大殘骸放進了視野。那是為殖民衛星帶來太陽光的反射鏡殘骸，龜裂粉碎的鏡面集合體正漂浮於虛空。一面以間髮之距躲開滯留於周圍的碎片，自動操舵的工作艇正向反射鏡衝刺而去。

「我要進行緊急煞停。從後方會有G力過來喔，準備好。」

凝視著航道設定面板的倒數計時顯示，利迪叫道。4、3、2、1……點火。利迪的拳頭敲向儀表盤的開關，讓開進反射鏡陰影的工作艇將前方姿勢協調噴嘴開到最大。一瞬間，從背後推來的G力襲向全身，使米妮瓦無法呼吸。

所有沒被固定的東西都飛往艇首方向，伸展到像是要撐斷的安全帶陷進了太空衣裡。光閉上眼睛，防止眼球飛出就已費盡了心神，米妮瓦連頭也抬不起來。進行緊急煞停的工作艇，在度過讓人覺得有如永遠的數秒後停止逆向噴射——就這樣混進了反射鏡殘骸裡，相對

速度與周圍碎片完全調整到一致的船體，開始緩緩地漂浮在虛空之中。

咳，不知是誰這麼咳了出來。艇內會一片陰暗，是因為引擎強制熄火了吧。米妮瓦慢慢張開眼，注視起唯獨閃閃發亮的感應器畫面。追兵機體的標示露出迷惑般的舉動，分兩頭散了開來。以胡來的加速度衝向暗礁群，而衝撞到殖民衛星殘骸的工作艇……先不管這樣的頭衛中不中聽，追兵失去了我方下落這點是沒錯的。在格外漫長的數秒後，「走了吧」利迪開口，米妮瓦則從天窗觀望起虛空。籠罩頭頂的巨大反射鏡彼端，能夠瞥見拖著推進器火光離開的淡綠色機體，就夾雜在漂流著的無數建材縫隙間。

這次所有人都沒有呼喊快哉的氣力了，只有一行人鬆下一口氣的氣息流動於陰暗的艇內。到處彈來彈去的哈囉總算也露出安分的樣子，而拍著耳朵說出『奧黛莉，妳好嗎？』等問候。只是在倉促間想到的假名──卻在這幾天內為自己設了限的名字穿過胸口，讓米妮瓦連回答的聲音也發不出，只是低垂著目光。利迪偷瞄了她一眼，然後發出打圓場的聲音道：「我們暫時在這裡打發時間。」

「等那些人離開之後，再開始行動。」

一邊將哈囉推到米寇特的方向，利迪像是在閃避回望自己的米妮瓦視線一樣地脫下頭盔。真是個體貼過了頭的人哪，一樣這麼想，米妮瓦問道：「你有什麼打算？」

「先回到『擬‧阿卡馬』上再說。」挪開與米妮瓦稍微交會了一陣的目光，利迪接著說。「這個距離的話還追得到，等到與他們接觸時就是作戰開始的前夕了。到時候對外的通訊應該會封鎖，所以他們也不能和『阿拉斯加』進行連絡。照道理講是不會再被帶回去的。」

「然後呢？」

米妮瓦不認為光是回到「擬‧阿卡馬」上，事情就會有所好轉。帶走像自己這樣麻煩的俘虜，然後又奪取軍方資產試圖逃脫的結果會帶來什麼下場，這個男人是否有理解呢？跟著脫下自己的頭盔，重新投以質疑眼光的米妮瓦，被另一道說著「也只能這樣了啊」的聲音給嚇到了。

是米寇特。低垂著不與任何人交會的目光，她抱緊膝蓋上哈囉的手用力了起來。備用電源在此時接通，點亮艇內的紅色燈光，讓米寇特那張苦悶的臉孔陰鬱地浮現而出。

「不管是那架『鋼彈』或妳都一樣。因為我們看見不該看到的東西，沒理由會讓我們就這樣平安地回家吧？」

「再說，『工業七號』的那場戰鬥造成了大量死者和行蹤不明的人。搞不好，我們本來就被算在那裡面哪。」

拓也接著說。為了維護機密而殺人滅口──米妮瓦將確認的目光朝向了利迪。「呃，事

情應該沒那麼容易就走向這種聳動的結果啦……」如此支吾其詞，利迪的視線飄到了正面的天窗上。

「不過，如果真的是這樣的話，要怎麼辦？就算我們回到『擬・阿卡馬』上……」

「我已經想好了。」

只有這時候能直截了當地說出口，利迪握緊放在操縱舵上的手掌。

「雖然是一步險計，但並非不可能成功。照我在離開『擬・阿卡馬』前弄到的情報來看，他們的作戰似乎會在十二號下午開始。那剛好是『帛琉』最接近地球的時刻。」

米妮瓦不懂自己聽到的是什麼。「作戰？你剛才說『帛琉』……」這麼回問對方的米妮瓦，正面承受利迪開口說：「我希望妳能協助我」時的目光。

「這件事不簡單。我不知道能不能順利進行，但只要能和妳見面的話，就算是我老爸也該……」

話說到這裡便打住，利迪再度將視線移回了天窗。「老爸……你父親？」為了遮斷米妮瓦低喃出口的話鋒，利迪硬是用強調的語氣作結：「沒其他辦法了。」

「這樣下去的話，所有事都會葬送在檯面下。為了確保這兩個人，以及妳本身的安全，希望妳可以將性命託付給我。」

和利迪走出收監室時讓人看見的眼神一樣，下定與目標相應決心的目光盯在自己身上，讓米妮瓦立刻挪開了視線。先不管利迪有著什麼樣的腹案，他的目光已經證明了這是充分考慮過後的行動。米妮瓦不認為對方的要求能夠隨口答應下來，就在沉默的時間空虛地累積途中，「這也是為了救巴納吉」米寇特這麼說的聲音傳進了米妮瓦耳裡。

「我知道，這不是我該講的話。但很抱歉，我沒有向妳道歉的意思。因為事實上將我們的殖民衛星弄得亂七八糟的，就是妳的軍隊。」

看著米妮瓦把話說完的米寇特突然又垂下目光，並交握起放在哈囉身上的手掌。面對在這艘艦內比誰都憔悴的少女臉龐，米妮瓦只能靜靜地看著。

「但是，我想和巴納吉道歉。如果不道歉的話，我……」

語尾因哭調而模糊。米寇特已經不打算多開口，寂靜的時間再度降臨在艇內。似乎是自覺到自己已踏上無法回頭的路，臉孔上浮現堅定決心的利迪、顫動起溼潤的眼睛，低垂著生氣般的臉的米寇特、想將手伸到她肩上卻又不能伸，只好側眼偷看米寇特的拓也。充盈了各人的情感，使艇內的空氣帶著熱度而難以呼吸，米妮瓦被迫在滯留有無數殘骸的星空裡尋求起擱置目光的地方。

僅有凍結的黑暗擴展在眼前的虛空中，米妮瓦找不到能作目光標的的物體。但是，聚集

在這裡的感情們，正打算尋找出口而即將朝某處跑去。和被那溫熱手掌引導的時候一樣，自己或許也正打算再朝哪裡跑去吧。要去哪？這麼思考的腦袋無法好好運作，米妮瓦閉上眼吐納出燥熱的氣息。即使留在黑暗中，也無法催生出下一項事態。不邁開腳步奔跑不行——

※

「……這原本就是不完整的武裝。之所以在大規模現代化改裝潮流中沒被撤除掉，純粹只是因為預算問題而已啊。形式上是還有定期做啟動測試啦。從改裝潮之後就沒實際發射過了。」

儘管在艦長前顯得緊張，砲雷長仍不掩飾生硬表情地說道。比起奧特搭話更早一步，在砲雷長身後預備的砲術班長走到前頭開口：

「先不管結構上的問題，我對整備狀況有著萬全的信心。如果不在意只能射擊一次的話，我會讓您看到用百分之一百二十威力打中目標的成果。」

貌似鍛鍊有素的強健體格立正不動，其精神奕奕的聲音則響遍了動力室。要你多嘴，用這樣的表情瞪過砲術班長的砲雷長，並非是因為對方忽略自己這長官的發言而感到不悅，他

大概是覺得不該把沒把握的事情掛在嘴上吧。一板一眼的態度反成了缺點，這個男子有著過

於將失敗的情況先放在心上的傾向。「嗯，這次作戰要成功就靠射擊精準度了。期待你有好

表現。」將回話的內容收斂在這種程度內，奧特對砲術班長的可靠話語只是聽過就算而已。

「是！」行過舉手禮之後，砲術班長向右轉，回到自己的整備作業崗位上了。

一邊觀察過艦長的臉色，砲雷長也端起地面到了自己的作業上。他前去的方向，有一

具大到足以誤認為戰艦主引擎的蓄能器，砲術班長班底全體動員對其進行逐項檢查的

光景。在班長的號令下，班兵們俐落地接續粗到要用雙手環抱的蓄能器纜線，相較起來，

置身事外的砲雷長看來就沒那麼神采奕奕。儘管偶爾會插進幾句指示，其音量卻連班長的一

半都不到，班兵們對其也明顯地顯露著視若無睹的態度。「這樣實在是不行啊！」嘆著氣講

道的是一邊觀察著同樣光景的蕾亞姆副長。

「認真是很好，但他缺乏一種霸氣。那樣的話是帶不動士官的。」

厚重眼皮下的目光看著砲雷長，蕾亞姆淡淡說道。沒想到自己會和這個連半點親切也沒

有的大塊頭女人意見相同。一邊偷偷苦笑起來，奧特回答：「哎，也不是沒道理啦。」

「大概也沒有人想到，會有需要動用這玩意轟人的一天到來吧。」

直徑十公尺，全長則達二十公尺餘的能源儲蓄槽前端，有著巨大到也是超出常識外的Ｍ

ＥＧＡ粒子製造裝置、光束產生器，而ＭＥＧＡ粒子會透過八階段的加速、收束環，一直通到口徑十八公尺、有如怪物般大的砲口部。若把蓄能器也算在內，據說這挺全長近五十公尺的「大砲」就是因為本身過於龐大的尺寸才無法收納於艦內，只好裝在第一彈射器甲板的正下方，亦即用從艦底露出的姿態黏在「擬・阿卡馬」上。這與共計裝備有四門的主砲又是不一樣的級別，在艦載兵器史上未有同類，可說是超出常識範圍外的ＭＥＧＡ粒子砲──

「超級ＭＥＧＡ粒子砲。理論上，是擁有匹敵衛星雷射威力的據點攻擊用砲擊兵器⋯⋯但我也沒有見證過實際進行射擊的情況。雖然有看過錄影畫面就是了。」

「我也跟妳一樣哪。有裝備這大到不像話的玩意的，就只有上一代的『阿卡馬』和這艘戰艦而已吧？後來也都是無疾而終哪，在之前的吉翁戰爭。」

會讓艦長與副長異口同聲講這樣的超級ＭＥＧＡ粒子砲，簡言之就是將普通的ＭＥＧＡ粒子砲大型化、高功率化的光束兵器。一擊葬送大型戰艦是理所當然，端看入射角的調整狀況也可能消滅掉整支艦隊。簡直像是將殖民衛星框架轉作砲身使用的大規模殺戮兵器──衛星雷射，堪稱為終極的砲擊兵器，但問題在於成本效率比之差，因為一次射擊便會消耗掉戰艦所有的動力。

於使用之際，非得將戰艦的主要機動力全部投入到蓄能器才行，這樣一來，不只是沒辦

法用其他的ＭＥＧＡ粒子砲，就連操舵都有困難。當然，也沒有連射性，鑒於冷卻與再度裝彈等等程序所需的時間之長，一次戰鬥中能用上的機會只有一次而已。在以宇宙要塞「阿克西斯」攻防戰作為勝負關鍵的第一次新吉翁戰爭中，當成打開突破口的兵器來發射第一砲還算有派上用場，要用在艦對艦的戰鬥則會非常不靈光。在針對吉翁主義的鬥爭已經進展到游擊掃討階段的現在，據點攻擊這種假定狀況本身已經接近於無，聯邦軍自然沒有理由或餘裕量產用途有限的賠錢貨，也就沒有將其配置到其他戰艦上了。若是改裝後的經費盈虧狀況並不理想，留在「擬・阿卡馬」的最後這一門超級ＭＥＧＡ粒子砲肯定也會被裁撤，然後被人送去戰爭博物館。將空出的空間分來收容ＭＳ，反而還更能產生擴充戰力的功效。就是這麼回事。

但是，這回的作戰裡頭，這門趕不上時代的怪物會成為關鍵。在ＲＸ－０奪回作戰之中——或者該說在民眾救出作戰之中，它將扮演決定事情成敗的嚆矢角色。反芻起塔克薩那足可說是異想天開的主意，同時審視起敵方警戒宙域已在眼前的現狀，奧特將氣息從沉重的胃袋裡嘆了出來。耳聰目明地將視線轉到他身上的蕾亞姆則用試探的聲音說：「您感到不滿意嗎？」

「不會。雖然是很魯莽的作戰，但的確有道理。要讓『擬・阿卡馬』單槍匹馬對『帛

琉』挑起戰事，沒有比這更好的方法了。我也希望可以救出巴納吉·林克斯，要是太拘泥在這點上……」

成得了的事情也會辦不成。在話鋒之外補充完句意，奧特背向了蕾亞姆的視線。

「若要將『獨角獸』連他一起救出的話，作戰的風險也會隨之提高。我在想自己是不是因為情緒上的問題，而讓乘員們正做著以身犯險的事情，對此我還挺在意的哪。」

「現狀下，能讓RX-0啟動的就只有巴納吉·林克斯而已。如果不能將他連RX-0一同救出的話，就不算奪回了『拉普拉斯之盒』。」

「雖然是這樣沒錯……」

這才叫詭辯啊。根本說來，我們沒道理要配合參謀本部的方便，把性命賭在奪回「盒子」的任務上。隨便發起個作戰來敷衍了事，然後夾著尾巴逃走的選項也是存在的。持續觀看專心站著工作的砲術班兵讓他感到難過，奧特便將視線落到了地板上。蕾亞姆什麼也沒說，她只從軍官制服的口袋裡拿出了一張照片，並悄悄將那拿到奧特面前。

用防損護貝片處理過的照片上，照有一名十五、六歲的少年。長相算得上是一表人才，而那木訥的表情在某些地方倒也和蕾亞姆頗為相似。稍稍緊張了起來，奧特一邊問：「是你家的小孩嗎？」蕾亞姆照例是不苟言笑地回答了對方說：「是的。他今年要滿十七歲了。」

「因為我丈夫在所羅門海戰戰死了，現在是老家的母親在照顧他。雖然已經半年以上沒見到面……」

持續說道，然後注視起照片的蕾亞姆補上一句「這仍和我的命一樣」，便將其收回口袋。

從平日的木頭人德行難以想像到的這句台詞，讓奧特睜圓了眼睛重新看著自己的副長。

「我不是很懂政治的事情。可是我告訴自己的兒子，媽媽是為了實踐正義而在軍隊裡工作的。雖然我不認為正義會在詭異的『盒子』裡面，但要執行救出作戰的話就是另一回事了。就算會因此而無法回家，兒子應該也會諒解我吧。」

用著正經臉孔把話講完的蕾亞姆接著說：「我想其他的乘員也是一樣的」，然後便閉上了嘴巴。儘管那直言不諱的態度以及看不出肚子裡想法的表情，都是副長和自己不對盤的特質沒錯，但在此時卻全都惹人憐愛了起來，讓奧特答道「是這樣啊」並露出一陣微笑。

人們有時也會在慘遭修理，並且沒地方可以依靠之後，才會注意到手邊有如寶石般的存在。想著人生也還沒有這麼快就得放棄掉，當奧特打算將手放到與視線同高的蕾亞姆肩膀上那一刹那，通告緊急集合的短促警報聲在動力室響了起來。

『從友軍工作艇接收緊急通訊中。艦長、副長，請至艦橋。』

只提示出最低限度話語的廣播，讓臉色改變的蕾亞姆低喃出口……「工作艇？」在這塊或

許已經有敵方巡邏艇出沒的宙域裡，沒想到會有友軍若無其事地過來接觸。「在這種時候…

…！」分不出是否比低喃還早，奧特蹬地板讓身體飄向動力室門口。一口氣通過砲台基部的聯絡通路，奧特離開從艦底突出的超級MEGA粒子砲區塊。只要回到艦內，通往艦內的電梯就近在眼前了。

電梯門才一打開，蕾亞姆就以不落人後的速度衝進了艦橋。一邊用手制止就要站起身的美尋少尉，奧特發聲：「是哪裡的船？」

「是。識別碼顯示是所屬於『阿拉斯加』的工作艇，不過……」用手放在耳機組上的美尋，將不自然地模糊了話鋒的臉朝向通訊操控台的方向。螢幕上滿布雜訊，無法看見通訊對象的臉。就在奧特皺起眉頭時，『美尋少尉，妳聽得到吧？』一道聽過的聲音從音箱傳出，讓他吸進鼻腔的一口氣變得吐不出來。

『我們這邊沒有多餘的推進燃料了。快點允許我們著艦。狸貓老爹不在那裡嗎!?』

一句狸貓，讓艦橋的全員將視線集中到了奧特身上。果然沒錯。沒有艦長能夠全部記得三百名餘乘員的聲音，但這個聲音奧特聽過。用咳嗽帶過這陣脫線的空氣，並將說道「你是誰？是我們的乘員嗎？」的蕾亞姆擱在一旁，奧特握起操控台上的麥克風。

「接近中的工作艇，這裡是『擬‧阿卡馬』的狸貓老爹。請表明乘員的官職姓名。」

停頓了兩、三秒的難堪間隔，音箱的聲音如此答道……『是！我是所屬於「擬‧阿卡馬」MS部隊的利迪‧馬瑟納斯少尉。』數天前才在艦長室面對面的「少爺」臉孔明瞭地浮現於腦海，讓奧特一時之間啞口無言。「是利迪少尉……？」和這麼低喃的蕾亞姆照過面之後，奧特將無法聚焦的目光轉向僅有雜訊的通訊螢幕。

『現在我正與兩名民眾朝「擬‧阿卡馬」接近。望您派下著艦許可。』

「這是怎麼回事，『阿拉斯加』出了什麼狀況？」

『我並沒有接受到「阿拉斯加」的指示，而是在本身獨斷下回來「擬‧阿卡馬」的。』艦橋的空氣騷動起來。奧特迅速按住麥克風，質問美尋：「與『阿拉斯加』能通訊嗎？」

「沒有辦法。如果不離開暗礁宙域是不行的。」一邊將立刻傳來的回答聽進耳，奧特從正面的航術螢幕確認起戰艦目前的位置。

要是相信參謀本部送來的情報的話，距離「帛琉」的警戒宙域只剩兩萬公尺不到的直線距離。如果在這個階段離開暗礁宙域，恐怕會被敵方的巡邏艇揪住。看了捕捉於感應器畫面上的工作艇船影，奧特作出對方是明知故犯的結論，並向麥克風發聲……「你為什麼跑回來？」

『我是擬‧阿卡馬隊的駕駛員，因為想和戰艦共存亡，就跑回來了。』

「這是違反軍令的。你應該明白吧？」

『我做好覺悟了。關於同行的兩名民眾，則是考量到就這樣將他們交給參謀本部的話會有生命危險，才擅自將他們帶了過來。』

「他說會有生命危險……」這麼低語出來，美尋看向奧特。即使有想過是可能的事，卻也無法輕易對其肯定，使奧特艦尬地別過了美尋的視線。代替對疑問的回應，奧特與蕾亞姆知會過眼神，短短交代「允許他們著艦」，便將麥克風交給了美尋。

奧特刻意不去看美尋帶著疑惑接下麥克風的臉。「接近中的工作艇，本艦允許你們著艦。請配合相對速度，聽從甲板管理者的指示，由後方進入本艦。」背對美尋如此接話的聲音，奧特再度仰望感應器畫面。不管「擬・阿卡馬」能不能存活下來，利迪少尉的軍旅生涯絕對會因此結束。居然幹下這種衝動的事……儘管也可以這麼說，但要用那樣小的工作艇甩開「阿拉斯加」的追查，並通過盡是垃圾的暗礁宙域追來，需要的毅力絕非等閒，是什麼事情促使他這樣做的疑念開始在奧特腦裡閃爍開來。

只是要確保兩名民眾的安全的話，逃到作戰前的「擬・阿卡馬」的想法是很奇怪的。從利迪說想要與這艘艦共存亡的說詞來看，他知道現在開始要進行的作戰有多危險。算計好封

鎖通訊的時機才接觸而來的狡猾也有其道理，可以知道這不是在一時激情驅策下所會作出的事——隨著定不下主意的思考開始運作起來，面對航海長開口問：「這樣好嗎？」奧特在回答時顯得有些詞窮。蕾亞姆代替奧特站到前頭，說道：

「距離作戰開始不到六小時。現在也辦法再把他們趕回去了吧。要警衛隊對工作艇實施盤檢。」

蕾亞姆「艦長」隨後補上的認可，讓航海長露出信服的模樣轉回操控台。只要直接問本人就好，對蕾亞姆這麼說著的眼神不作聲地點過頭後，奧特看向手錶。

上午九點七分。離第一階段作戰開始的十五點，的確不到六個小時。要將這樁事看成吉兆，還是……

※

按下啟動開關後，電力流通的低沉聲音晃動起機械的外殼，有年份的馬達聲勢浩大地運轉起來了。同時輸送帶開始運作，粉碎器的齒輪也喀啦喀啦地發出狀況良好的啟動聲。

「好厲害！」「動起來了！」將孩子們的歡呼聲置之一邊，提克威將放進收推車的石塊倒

到了輸送帶上。大量拳頭大的石頭，首先會經過粉碎裝置碾碎成粉塵狀，之後再被塗有專用潤滑油的輸送帶運送到洗淨裝置，接受噴射水流的洗禮。由於礦物會吸附住專用潤滑油，便不會被水流給噴開，只有多餘的石頭碎屑會在這裡被剔除掉。篩選過的礦物會在這個機制下逐批被運送出去，倒進位於輸送帶終點的袋子中。

由於這機器是設置在奇波亞家後方，一個連車庫大小也不到的作業場所裡頭，所以絕對無法稱得上是大規模的機器。儘管可以採取到的礦物量明顯地只能掙些蠅頭小利，對於提克威等人來講，還是一台支撐家計的重要機器吧。「你是怎麼做的？」朝著興奮問道的二兒子，巴納吉一邊回答：「齒輪上積了油垢，我只是把油垢清掉了而已啊！」一邊關上了篩選裝置的維修蓋。當巴納吉一用掛在脖子上的毛巾擦起汗水時，四歲的小女兒便指著他笑說：

「臉都變黑嘛嘛了！」

摸在黏答答的臉頰上，巴納吉才注意到毛巾早被油垢弄得髒兮兮了。像是不自覺地笑出來的奇波亞太太說道：「你幫了大忙呢！」並把新毛巾交給了巴納吉。

「這樣一來就輕鬆多了。之前雖然有拜託我老公來修理，但他偶爾回來也都得去開會忙東忙西的⋯⋯提克威，你要和巴納吉哥哥好好學，就算爸爸不在也要能自己修好才行喔。」

「我知道。已經都看過、記住了啦。」

一屁股坐在一斗裝的機油罐上的提克威，用鬧脾氣的聲音回答。沒道理讓俘虜來教自己

……與其這麼解釋提克威鬧脾氣的理由，不如說他這個年紀，正是會無條件地反抗把自己當

小孩對待的人。不知不覺露出笑容的巴納吉，暫時先關掉了機器的電源。「我跟你說，媽媽

就是用這個，來分可以用的石頭和不能用的石頭喔！」一面摸著繞在自己身旁說明的小女兒

的頭，巴納吉隔著工作場的屋簷仰望起天空。透過褐色雲朵照下來的光線，是他來到這裡第

二天之後已經看慣的「帛琉」的人工太陽光。

白天時，大部分的男人會出門去採掘場，女人們則是費心於在家庭工廠篩選礦石，或製

作螺絲等等的工作上。正式的礦業廠商則設置於「帛琉」的外部，而且是從精煉到鑄造都一

手包辦，所以家庭工廠的產量在全體生產量中占得不過是微乎其微的比率而已。居住區儲石

場裡的石頭——也就是同時為巨大潛盾機的居住區圓筒，在還有運作時所挖掘出來的石頭—

—搬運出去後，因為工作的內容就是得從這些無用的碎屑中百中選一，性質上終究只是忙得

多卻賺得少的「家庭手工」而已。這和「工業七號」的自動化系統比起來，效率非常低落，

而機械設備也老舊到令人回想起中世紀時代的程度，但把這樣的生活視為理所當然，並度過

了漫長歲月的正是「帛琉」的居民。然後比起幫忙修理機器更無其他打發時間的事好做，就

是當下巴納吉所面臨的現實。

機動戰士鋼彈UC UNICORN
MOBILE SUIT GUNDAM UNICORN

瑪莉妲和奇波亞出了門，而小孩們也得上學的話，陪伴被獨自留下的俘虜的，就只剩想打發也打發不完的時間而已。無所事事地在奇波亞家周圍閒繞後，巴納吉發現到故障的篩選裝置，便自告奮勇地為再希望修好不過的奇波亞太太修理了。借來據說從奇波亞祖父那代就一直用下來的一套工具，巴納吉和可說是古董品的篩選裝置搏鬥了半天有餘。比起一個人悶悶不樂要好得多——雖然只是這種程度的勞動而已，但像這樣聽到篩選裝置重獲生命的聲音，又被從學校回來的孩子們的歡呼聲簇擁的話，巴納吉不得不承認自己正體驗著一股未知的充實感。

不管對方是誰，受到別人感謝時的心情並不壞。可以實際感受到自己正幫上別人忙的這項工作，對現在的巴納吉來說是賴以苟活的一絲希望。工作期間不用去想多餘的事情，能夠盡情投入在眼前的作業裡頭。這之後自己會如何、自己到底又在做些什麼——也不必為這些無益的不安所煩。要說是逃避現實的話的確也就是如此，但活動身體、留下汗水，確實能讓精神安定下來。像個修行的僧侶一樣，沉迷了幾個小時在學校時並未認真作過的機器修理上——或者，這就是去依賴某種事物的行為嗎？想起在洞窟教會裡看到的瑪莉妲臉孔，而將眼光落到被油弄髒的手掌上的巴納吉，因為提克威說道「像這種事，你是在哪學的？」的聲音而抬起了頭。

128

「學校啊。亞納海姆工業專科學校。那裡是學習怎麼照顧機器的地方。」

「亞納海姆的話我知道。是製造MS的公司對吧?爸爸搭乘的『吉拉·祖魯』和上校的

『新安州』也是亞納海姆做的。」

一邊將玩具滑翔機朝向天空,提克威帶有自滿地說。將上校這個詞音和戴面具的臉孔重

合到了一起,巴納吉回問:「你說『新安州』,是那架紅色的MS嗎?」

「嗯。但是外面說新吉翁把那個搶走的傳言是騙人的,只是亞納海姆公司不希望自己協

助新吉翁的事情穿幫,才會說是被偷的。」

「……喔——」

巴納吉沒其他的方法可以回答。不讓他有咀嚼這段話的空間,提克威試探地問著:「我

也可以去那間學校嗎?」的聲音又跟著傳來。

「那當然……你想去啊?」

「嗯。只要對機器熟悉的話,新吉翁軍就會願意用我了吧?」

「可是,如果連你也加入軍隊的話,就沒有人可以幫你媽媽了喔。」

「你真笨。就是為了幫媽媽我才要加入軍隊啊。大家也都在說,只靠礦山的工作已經吃

不了飯了。我爸爸也說,他不知道自己什麼時候會遇到什麼事情……」

閉緊嘴唇，提克威就像丟石頭一樣地把滑翔機射了出去。被孩子固有的不安與憤慨所擲出，搭不上風頭的滑翔機直條條地摔到了前庭。撿起那象徵著人力飛行器的玩具，「你好偉大呢，提克威。」再三深深體會到自己無知的巴納吉就這樣背對著對方說了出口。雖然自己並沒有能用大人語氣說話的立場，但也沒有其他話語可以抒發這股來路不明的自卑感了。

「不過，不知道能不能停下來呢？」

「停下來什麼？」

「戰爭啊。不管是你的爸爸，還是瑪莉姐，都不是喜歡才去打仗的吧？就這樣打到慘兮兮的，兩方面都已經吃夠苦頭了，所以我在想是不是差不多該停下來的時候了。」

「你是叫我們要投降嗎？」這麼說著的提克威，表情開始險惡起來。儘管自覺到自己又說了多餘的話，巴納吉還是繼續說道：「我不是在說要分誰輸誰贏啦。」

「我想說的是，能不能彼此各退一步，好好相處的話就好了。」

接不上更多話，巴納吉將目光落到了滑翔機上。有著像米妮瓦那樣能思考的領導者，又有像瑪莉姐這樣能自律的軍人。明明光靠這些人好像就可以讓戰爭停下來了，現實卻逼著要提克威這樣的小孩去考慮加入戰鬥，讓狀況永永遠遠地輪迴下去。要說這就是現實的話，巴納吉除了承認自己的無知並引以為恥之外，已經別無他法。難道這就是辛尼曼所說的「學些

事情」嗎？了解過現況，並只為適應現況而學的知識終究不過是知識而已。可以思量那以後的事，並擁有影響現況力量的才是最原本的「智慧」，而學習則是將思考的素材融入體內的這段作業。

超越現在的力量、可能性──不熟識的記憶讓太陽穴脈動起來，巴納吉看起了提克威的臉。用有些疑惑的樣子回望巴納吉之後，提克威開始晃起從油罐伸下來的腳。「……我不是很懂就是了。」他說著將手摸向自己縮起來的頭上。

「但是啊，如果沒有戰爭的話，爸爸他們也會失去工作喔。其他沒有工作的人也會越來越多，我在想，這樣會不會更傷腦筋哪？」

「你那樣說……」

這次真的無話可答了。這就是處於事態之內與事態之外的人想法上的差異──不對，巴納吉認為這只是沒有為人著想的知識遭現實粉碎了而已，他將視線從提克威身上挪開。有一種論調說，僅為知識的知識是不會擁有力量的，眼前的狀況肯定也是這種說法的一種實例。

不過是太陽穴出現了一股脈動，現實中的自己卻只能對著小孩說出像小孩般的話而已，明明自己正是無法深植有用知識的人……

巴納吉不由得地羞愧起來，然後又感到生氣。他換手拿起滑翔機，並讓它朝著提克威的

方向飛去。滑翔機成為找不到出口的焦躁的發洩孔，飛過提克威頭上，也飛過屋外的矮牆，然後便看不見了。

「好菜喔！」提克威起鬨。「抱歉，我去撿回來。」這麼說過之後，巴納吉便離開了作業場地。一邊聽著小女兒走調的歌聲，巴納吉經過奇波亞家旁邊來到矮牆之外。在四處風積著沙塵的道路旁，掉落有一架尾翼就要脫落的滑翔機。正要將其撿起的巴納吉察覺到，有道悄悄靠近的影子在路面上伸展開，使他的視野暗了下來。

抬頭看去，有個沒見過的男子站在那裡。中等體型、中等身高，穿著骯髒工作服配獵帽的樣貌，看來就和這一帶常見的礦山勞動者一樣，但他那坎在酒醉泛紅的臉孔裡的眼珠子卻高漲著一陣陰沉的緊張感。當巴納吉不自覺地退過腳步時，「你是巴納吉・林克斯對吧？」男子的嘴巴動起，讓他反射性地點了頭。

「下午六點，在第十四太空閘道的三號港口，會有人來接你。」

低沉，但又細細道來的聲音用著擦身而去的態勢掠過耳根，然後則有某種東西被塞到了巴納吉手心。等到回神過來之後，男人已經快要從巷道拐彎走去，只能隱約看見他被風吹拂晃動的上衣。「那個，請等一下……！」即使這樣叫喚對方也沒有回應，巴納吉將目光落到了被塞進手裡的東西。

被捲成筒狀的紙捲，是兩張Ａ４大小的螢幕投影片。其中一張是「帛琉」的３Ｄ圖像，以線構圖形式繪製出的全體地圖記載有詳細的內部構造。另一張則顯示有太空閘道的實地景像，讓人覺得是盜錄下來的粗糙圖像中，應該是代表指定地點的紅色光點反覆閃爍著。

確認附近沒人走動之後，巴納吉重新凝視起螢幕畫面。當臉湊向螢幕的時候，某樣東西掉到了地上，巴納吉撿起那看來像原子筆的物體。以原子筆而言是重了點。恐怕是小型的發訊機吧──這麼直覺到的全身都毛骨聳然起來，讓巴納吉忍不住踢起地面。

那名男子穿過巷道，正要在下一個轉角拐彎。「請你等一下！」這麼叫道，巴納吉一股腦地追上了男子。抓住對方沒停下腳步的肩膀，巴納吉逼問：「會有人來接我是怎麼回事？你又是誰？」男人手臂一揮甩開了巴納吉，並用銳利的眼神與聲音朝他說：「別大吵大鬧。」

「不想死的話就照指示做。這裡馬上會變成戰場。」

沒放過巴納吉訝然嚥下一口氣的空隙，男子迅速轉身拐過了轉角。巴納吉雖然慌張地追在他後頭，在老舊組合屋並列於兩側的路上，卻沒辦法找到男子的背影。雖然站到了距剛才約有二十公尺遠的十字路口，並左右審視過一圈，卻哪裡都看不到男子的身影。只有一名彎著腰的老婆婆經過而已，男人像煙一般地消失了。

「你說會成為戰場──」

握緊重量變得沉甸甸的原子筆，巴納吉環顧起受到午後曖昧光源所映照的街景。研磨機的規律聲響這時聽來就像是機關砲一樣，巴納吉感覺到自己的腳步搖晃了起來。該不會，是聯邦軍？那個男人則是正在進行潛伏的間諜或什麼人員？別開玩笑了。這裡明明只是被新吉翁艦隊當成駐泊地而已，根本就不是軍事設施。有那樣的間諜在的話，總該會知道這點事吧。聯邦軍到底是為了什麼要來——

想到這裡，一道電流通過了巴納吉背脊。不管是這裡或哪裡都無所謂，聯邦軍的目標是「拉普拉斯之盒」。就像在「工業七號」所做的那樣，他們正在採取為了將「盒子」拿到手的行動。奪回開啟「盒子」的關鍵……「獨角獸」才是全部，其他的事情則完全不放在眼裡。會透過間諜來聯絡自己，肯定也是為了「回收」在現況下唯一能讓「獨角獸」動起來的駕駛員，因為聯邦軍就快要到這裡來了。咬碎「工業七號」的暴力尖牙，也將襲向這個「帛琉」而來。

從手掌中滑下的滑翔機，靜靜地掉到了地面上。握著螢幕投影片的左手像石頭般動不了，而以麻痺的右手撿起滑翔機的巴納吉，開始死命地跑了起來。要透過他來和聯邦軍取得聯繫，叫他們停止對「帛琉」的侵攻。即使知道這不可能做到，卻沒辦法讓跑起來的身體停下，巴納吉沒頭沒腦地跑進了狹

窄的巷道中。將露出氧化岩層的「山」當成方位的標記，巴納吉靠著昨天的記憶走向地下鐵車站。與滿載沙土的卡車擦身而過，就在不知道拐過第幾個轉角的剎那，巴納吉的頭差點撞到由去向而來的人影。

比巴納吉停下腳步更早，迅速移動的人影先讓開了路。有驚無險地站穩差點跌倒的身子，巴納吉和站在轉角的人面對面而瞄下了一口氣。

「怎麼了？你在這種地方做什麼？」

並沒露出特別驚訝的樣子，瑪莉姐發出清澈的聲音問。「那個……」正當巴納吉就要開口時，他也和瑪莉姐背後的辛尼曼對上了眼，便立刻將螢幕投影片藏到身子後頭。

在這裡把話講明的話，他們會把事情的來龍去脈告訴全軍。聯邦軍將受到埋伏，剛才的男人也會被揪出來吧。利迪、美尋、塔克薩、就連記下名字的機會也沒有的艦長與通訊員們。他們並非只是被稱為軍人的作戰單位，有血有肉的「擬・阿卡馬」乘員們的臉孔在腦裡浮現，讓巴納吉閉上了嘴。當然，會來的不一定就是他們。既然已經遭受到那樣的損害，又有塔克薩和奧黛莉坐在上面，將侵攻而來的視為是其他部隊也算理所當然，但事情並不是這樣就沒關係了——

這是一瞬間的思考。「巴納吉？」瑪莉姐皺起眉頭的發問，使巴納吉回過神來。巴納吉

伸出右手拿著的滑翔機，推給瑪莉姐：「呃，這個請妳還給提克威。」說完之後，他用著就像要踩空腳步的步調退後。

「我馬上會回來。先這樣。」

宣告下午三點的警報聲響起。「巴納吉！」背對著瑪莉姐這麼叫著的聲音，巴納吉又開始狂奔。要怎麼做才好？要怎麼做？警報聲的音樂聲滲透進重複低喃著的腦袋，讓找不到出口的思考越顯混濁。距離作戰開始的下午三點，還有三小時。一邊感覺到手中握的發訊機時時刻刻在增加重量，巴納吉停不下來的腳步持續踹飛起路上的沙塵。

※

「接觸他了嗎？……不，沒關係，老鼠放著不管就好。那是用過就丟的臥底，應該也不會握有像樣的情報吧。」

下午三點的鐘響起。下城區是由警報聲斷作響報時，而在這個上城區則會變成宣告下午茶時間的清麗鐘聲。這座鐘是自稱為這裡總督的男子，從地球的歐洲地區帶過來的。一面對強迫傳入耳中的音色感到厭煩，安傑洛重新握起施有象牙刻飾的話筒。

「比起這些瑣事，『獨角獸』已經照預定移送了吧？……那好。就讓它站在醒目的地方。那傢伙一定會找上那裡。」

如同預料地，電話那端的聲音提出了疑問。視線轉到背後，並將正拿起茶杯到嘴邊的弗爾‧伏朗托納入視野的安傑洛，只好施壓道：「這是上校的指示，不要去想多餘的事。」並擺回話筒。古董電話發出「叮」的清脆聲音，融入停止作響的鐘聲餘韻中。

「您的貴事辦完了嗎？安傑洛上尉。」

與鐘聲相較下顯得礙耳的聲音傳來，讓安傑洛轉過忍著不咂舌出聲的臉。在人工太陽光粲然流瀉進來的接待室裡頭，有著培培‧門格南撐起淡黑臉孔微笑的身影。

累積著肥厚脂肪的巨大身軀上，邋遢地穿有古羅馬式的寬鬆外袍，而他那看來便貌似好色的臉孔則朝向了安傑洛。雖說這是他祖先生長的土地——地球的南方民族服飾，不管是那閃著金色光澤的粗大手鐲，還是戴在毛蟲般手指上成串的戒指，看在安傑洛眼中都只是低俗的暴發戶品味的一環而已。光執著在密集的奢華上的如此服裝，和將氣質棄置於不顧的官邸之主真是再合適不過了，這便是「帛琉」總督平日的德性。

這樣的吉翁主義信奉者是會惹人笑柄沒錯，但只要培培還身為「帶袖的」贊助者之一，就不能對他露出露骨的嫌惡情緒。「是的。在談話中接電話，對您失禮了！」極盡客氣地這

麼回答後，安傑洛回到了伏朗托身後。進展有照預定嗎？對隔著面具如此質疑的視線用眼神點頭示意過，安傑洛將抹去表情的臉孔朝向了培培。「他年紀這麼輕，卻很能幹呢！」「帛琉」的總督拋來諷刺意味居多的聲音。

「有他這樣的年輕人在的話，就可以對新吉翁的將來抱有希望了吧？弗爾‧伏朗托上校。」

「這句話要有像培培總帥這樣的支援者才能成立。要不然，我也無法斷定。」

「哪兒的話。像我這種人，不過是個突然得勢的投機分子而已。若能對吉翁的再興貢獻一份力量，便百般光榮了。再說，這樣也可以替因為強制移民而被奪走代代相傳的土地，最後只能在小行星帶終老的祖先們了結一樁遺憾哪。」

一邊以勃艮地產的葡萄酒就口，培培皮笑肉不笑地說著。先不論其話語的真偽，他的祖先將生涯耗盡在小行星帶的開發上是確有其事。由於宇宙輻射病而早年喪父，而被迫與母親兄弟度過以淚洗面生活的他，不一會兒便就任了剛組織成的勞工組織代表。一方面致力於改善惡劣的勞動環境，另一方面則巧妙地煽動示威或罷工運動，成功將自己的存在價值昭示於財經政治界。特別是在戰時，培培與靠著艦艇修理業累積財富的佩爾加米諾一族關係深厚，也有傳言指出那時候用於修理業的大半礦物資源，都是培培從非法途徑轉售的。當時採取了

中立立場的ＳＩＤＥ６擁有大量的浮游船塢，也就是說，將聯邦與吉翁雙方當成顧客的佩爾加米諾造艦公司背後，還有著隨心所欲操弄著小行星帶勞工組織的培培存在。

戰後，雖然佩爾加米諾退隱，培培與ＳＩＤＥ６的孽緣卻還保留著，對於維持「帛琉」這裡的政治安定也有出上一份力。就這層意義而言，培培無疑是支撐新吉翁軍的紅人，也可說他是從強制移民背景下竄起的立志傳型的人物，但培培這個男人原本就有強烈的投機分子氣質。到了現在，傾注於改善小行星帶勞動環境的熱情也已成為往事，像這樣鎮坐在權力寶座上之後便轉投榨取勞方陣營的無恥厚顏，叫人無法不想到媒體所說的「政治的季節已經結束」論調。經過一年戰爭，以及兩次的新吉翁戰爭，宇宙圈獨立的潮流已漸漸轉變為過去的鄉愁，但在其背後則有著培培這樣的商業主義化身存在。用軟性手段要過去的鬥士從抗爭運動中收手，再以獎勵將其拱作榨取基層的一方，結果便造就了現在無人在乎的地球圈。

於培培來說，對「帶袖的」進行協助不過是投資的一環，而軍方也明白他就是構成軍事產業複合體的魑魅魍魎之一。不認為培培是夠格涉足重生新吉翁深處的男人，就連定期會面時也留心著不能對其鬆懈的安傑洛，因為培培接著說道：「不過，身為將『帛琉』安全託付予您的人，我有個最低限度的請願」的聲音，而微微挑起了眉毛。

「特別是像發生在『工業七號』那種騷動般的事件，如果事前不能讓我先知道的話，會

很困擾。畢竟也得顧慮到當局對於SIDE6的顏面哪。」

「如同我剛才所說明的，那是場不預期的事故。雖然我很感謝培培總督的鼎力相助，但也不能將軍方的行動逐一告知予您。」

「這點我了解。只要能像這樣定期地進行雜談便已足夠了。我絲毫沒有對軍方行動置喙的意思。」

對於伏朗托的回答，培培也附和照預定進行調和的聲音。對於爭奪「拉普拉斯之盒」的騷動緣由，這個男人究竟理解到了什麼地步。當安傑洛這麼想的時候，培培的眼睛悄悄地瞇起，由其口中發出了切入要害的聲音。

「話雖如此，我在意的還是米妮瓦小姐的病情。到現在還是沒恢復嗎？」

這就是這男人麻煩的地方。儘管沉浸在安樂的暴發戶生活中，卻沒失去投機分子般的直覺。「很遺憾，等小姐能出來見人時，會再向您問候。應該是長年為了避人耳目而跋涉的疲倦顯現出來了吧？」一邊聽著伏朗托機械性回答的聲音，安傑洛注視培培的舉動。「是這樣嗎？我也有常看的家庭醫師。如果病情會拖久的話，請通知我。」這麼回話的培培，臉上露出的則是已經確信米妮瓦人不在的精明表情。

「吉翁再興之星如果出了個萬一可不行。今日的新吉翁軍……讓聯邦戒慎恐懼地喚作

『帶袖的』軍隊組織，雖然是由上校您一手創建出來的，但組織的中心還是有米妮瓦小姐這股向心力在作用著。」

在叼著的雪茄上點了火，培培徐徐由沙發站起。「正因為有薩比家的遺物鎮座，成不了的事才會成、行不通的事也持續地做到了現在。但如果米妮瓦小姐變得避不見人的話，我們這邊也得重新作考慮才行。」

露骨的威脅話語脫口而出後，培培朝安傑洛一瞥。就在不自覺握緊拳頭的安傑洛面前，答道「我們會注意」的伏朗托臉上，戴著的是名實相符的冷酷面具。肥厚的嘴唇一斜，培培隔著整面牆的窗戶俯視起官邸的中庭。

「雖說如此，象徵還是象徵。眾士兵眼中映著的，是稱為紅色彗星再世的您。讓居首位的人在前線揮舞旗幟，組織才會產生團結與貫徹的力量……不，這算我的生意經就是了。」

「在軍隊也是一樣的。」

「是這樣對吧。因此，才會有現在的新吉翁軍的強勢。但可惜的是，從外部不容易看到這一點。只要無法取得全地球圈的支持，吉翁就無法達到真正的再興。我雖然是舊公國軍的信奉者，但對薩比家名號會產生排斥反應的愚民之多也是事實。就這點來看，以米妮瓦小姐為中心來建立組織或許有極限。」

「總督您是想說什麼呢？」

「我說過了吧？我只是一個投機分子，也就是生意人。我只是認為，如果投資對象身上蘊藏有飛躍成長的種子，即使無關個人的喜好也會想讓促使其開花結果……夏亞‧阿茲那布爾。」

這陣聲音聽來不像獨白，也不像呼告。無視於不自覺回頭過來的安傑洛，伏朗托持續用絲毫不為所動的臉孔朝向正面。

「或者該稱他為，卡斯巴爾‧戴昆。身為吉翁‧戴昆遺孤的他，若能拿下面具再度現身於大眾面前的話……會這樣希望的，不只是我而已。」

背對中庭的噴水池，培培深深地吐出了煙。會將米妮瓦不在的事情說在前頭，就是為了講這段話而做的開場嗎？了然於心的安傑洛，正等候著被稱為「夏亞再世」的面具男子的反應。他是否有脫下面具，承受吉翁再興鋒頭的覺悟呢——在數秒的沉默後，伏朗托開口道：

「夏亞‧阿茲那布爾是個敗北了的男人。」培培聞言抖動起臉頰肉的臉則反射在窗戶上。

「而他也是個已死的男人。會戴上這樣的面具，是因為我知道死亡讓夏亞的名字成為傳說。所以我可以篤定自己只是在扮猴戲而已。對於活著的他，我並沒有興趣。」

「那麼，您終究是沒有拿下那個面具的意思，是這樣嗎？」

「我不覺得有那樣做的必要。」

在你面前是這樣的──安傑洛好似聽到了補充言外之意的聲音。培培則不解其意地上揚起嘴角，低聲回道：「這真是太可惜了。」

「不肯現身的米妮瓦小姐，以及只是道幻影的紅色彗星……這樣看來，我果然還是搞錯投資對象了嗎？」

「總督，您太會說笑了。」

終於按捺不住情緒，安傑洛以尖銳的聲音插話進來。毫無露出動搖的跡象，培培說著

「這倒是失禮了」，聳起肩來。

「因為睡眠不足，神經變得有點敏感哪。畢竟從昨晚開始，『港灣』那邊似乎就一直挺吵的。」

被人反捅一刀，指的正是這樣的狀況。為了防備聯邦艦隊奇襲的艦隊行動，已經被這麼男人用敏銳的嗅覺聞聞到了。「謀略貴在隱密……軍隊的道理我是懂的。」培培這麼接著說的聲音，聽在安傑洛耳中只像是諷刺。

「不過就和之前說的一樣，我是『帛琉』的負責人，有義務守護居民的安全。當然，全體上下的居民也都對危險有著覺悟，但還是會希望有足以成為其代價的確實證據。我說的

是，能讓人認為就算被捲進其中也值得的確實證據。」

簡言之，你是夏亞嗎？在培培沉穩中帶有熱意的視線前，伏朗托的態度是冷靜的。「我並沒有將您捲進事態裡的意思。」而響起的聲音也像冰塊一樣地冰冷，讓安傑洛悄悄豎起了雞皮疙瘩。

「我們會離開這裡。」

著深紅制服的高大身軀站起後，伏朗托毫無抑揚頓挫地說道。即使說的是預定中的事，卻沒想過會在這個場合被提及的安傑洛，將抑制住動搖的臉朝向伏朗托。培培也是一臉完全出乎意料的表情，而發出高亢的聲音道：「這番話……倒不像是上校您會開的玩笑哪。」

「是嗎。這並非是玩笑。今天會到此拜訪，也是為了與您打個告別的招呼。」

從驚愕地張著嘴的培培指尖上，掉下了粒粒菸灰。忽然收斂起靜靜微笑的臉，伏朗托隔著培培所站的窗戶仰望了「帛琉」的天空。

「……似乎是已經開始了哪。」

在人工太陽一望無際地亮著的那端，從相隔於厚實岩層外的宇宙中，似乎已經捕捉到敵人氣息的臉龐這麼說著。聯邦的奇襲──比料想的還早。室內極盡奢華之能事的裝潢，以及茫然呆站著的培培都急速地褪色，膨脹而起的戰鬥預感逐漸充盈於安傑洛的體內。

※

雖然從發現到米諾夫斯基粒子以後，雷達武器就被人視為是無用的大傢伙了，但電子戰本身並未因而消失。由於其轉瞬間便會擴散開來的性質，每次戰鬥時都必須散布米諾夫斯基粒子才行，所以一度擴散出去的粒子很少會對電子儀器造成重大損害。也就是說，平時的電子兵裝依然是有效的裝備，現今的軍事設施仍舊是採用依賴電波的警備系統。從被散布的米諾夫斯基粒子濃度與擴散狀況，可以探知到散佈源的米諾夫斯基雷達亦受人實用已久，基本上會進行的哨戒活動與雷達時代並無改變則是戰場上的實情。

而這在「帛琉」亦不例外。小行星的表面設置有複數的雷達站，在警戒宙域則有盡職於早期預警管制機角色的MS，RMS-119「艾薩克」進行複數巡邏。與雷達站連動的警報站也配備有迎擊用的飛彈，以民間的礦物資源衛星而言，鋪設的防衛網的確是太過嚴密，但聯邦軍定期進行的視察並未將此視為問題。雷達站是從一年戰爭時，直接將聯邦軍架設的站台沿用下來的東西，而飛彈類也用迎擊宇宙殘骸的名義通過了審查。只有頭部裝設整流罩的ＥＷＡＣ機體找不到理由可說，但關於這一環也只要在視察時把它們藏到「港灣」便能了

事了。

四月十二日，十五時二十八分。執行巡邏的一架「艾薩克」捕捉到了入侵警戒宙域的殘骸。該機的駕駛員便迅速前往現場，並且也向負責該區的雷達站作過了通報。

「望遠鏡3呼叫大眼睛。雅浦管區出現一外來物。應予警戒。在此傳送座標數據。」

戰後，以聯邦軍制式採用的RMS-106「高性能薩克」為基型，特別強化成電子戰機體而脫胎換骨的「艾薩克」，有著酷似於舊公國軍主力MS「薩克」的形狀。雖然可以說，有著這種輪廓的機體正適合新吉翁來運用，但與單眼式頭部一體化的整流罩直徑卻不下於十公尺，讓機體從遠處看起來，就像是一個戴著大到嚇人的帽子的人一樣。駕駛員馳騁塗裝為亮灰澀的機體，在構成問題的殘骸周圍試著繞了一圈。似乎是從殖民衛星殘骸群飄過來的這顆岩塊，最大直徑有十五公尺餘。雖然這樣的小質量石塊與「帛琉」衝撞也不致於構成問題，但現在是全軍處於戒備態勢的時候。駕駛員讓「艾薩克」舉起了機關槍，並對殘骸的表面進行瞄準。就在他將射擊模式設定為單發，手指放到球型操縱桿的發射鈕上時，『別這樣。只會浪費子彈而已』，僚機駕駛員的聲音從無線電傳來。

「可是……！」

『要不然你又會被叫去寫悔過書喔。已經通報過了，所以交給警報站去處理就好。』

所屬於相同巡邏編隊的「吉拉・祖魯」駕駛員，並沒有其他的見解。買一發砲彈的錢，就可以讓「帛琉」的一名居民吃到一個月的飯——這是連隊長的口頭禪，而部下們則算過著在演習時缺乏模擬彈可用的日子。儘管如此，出問題時卻會扎扎實實地把責任算清楚，所以沒有比待在平時的軍隊幹活更不合算的了。「艾薩克」的駕駛員不乾不脆地離開現場，將監視殘骸的任務交給了警報站。億分之一的機率下，殘骸不一定就不會直擊在行星表面的設施上。若有萬一，到時候就有用迎擊飛彈，或交由擔任設施警備的ＭＳ進行射擊，來改變殘骸航道的必要了。

不過，這塊殘骸就連與「帛琉」衝突的軌道也沒沾上邊。由於是在同一個移動軌道上，相對看來慢吞吞地接近向「帛琉」的殘骸，會沿著擦過主軸「卡利克斯」北邊天頂的軌道飛去。從判別軌道的那一刻，殘骸就被排除在警戒對象之外，雷達站則回到了普通部署。因此，殘骸一瞬間減緩了速度，以及其深處熱源甦醒過來的事情，他們並沒有理由會知道。

擁有三角錐形狀的「卡利克斯」頂點——看來也像野獸頭蓋骨的「帛琉」鼻尖上，質量投射器的發射軌道像角一般突出著，周圍能看見於礦產射出之際，從網中漏出的岩石滯留在旁的光景。殘骸則從這塊岩石群穿梭而進，並主動引爆了模仿岩層著色上去的偽裝氣球。從中而現的兩架「洛特」，在氣球消失後同時散開，其機體也迅速地混入了岩石群裡頭。

兩肩上裝備有粗長砲身的一架「洛特」貼向「帛琉」表面之間，裝備著四連機關砲的另一架則協調起姿勢，從腕部的多用途發射倉放出了新的偽裝氣球。那氣球瞬時間便膨脹起來，展開成與剛才包覆住兩機的氣球相同的形狀，並且不改方位與速度地朝著「帛琉」鼻尖擦去。兩架「洛特」一邊彼此掩護，潛身到「帛琉」的岩層，然後將複數身著太空衣的人員，從背部的兵員輸送室解放而出。

背著稱為地表行進器的攜帶式噴射器，ECOAS的成員陸陸續續飄出虛空。在與岩層混淆難辨的深褐色太空衣上，背負著附有消炎器的地表行進器的他們，就連塵埃般的氣息也未發出，便滑翔到了「帛琉」的表面上。這群人穿過警報站的監視窗下方，前往聯繫起「卡利克斯」與三個「卡洛拉」的連結通道。除了堆積於岩層的風化細粒偶爾會搖曳而上之外，沒有媒介傳達出這群人移動的痕跡，他們只花了三十分鐘多就攀到了通道的基底上。

鑽過代替砲台被安置在那的「卡薩D」腳跟，隊員們分散向複數的通道而去。AMX-006「卡薩D」，是一架好似將MEGA粒子砲的砲身直接當成驅體利用的可變式MS，在變形時兩腕會折疊至背後，如猛禽般伸出的雙腳則會變成支撐住砲身的樣態。背對著「卡薩D」簡直變成了砲台的異樣身形，十六名出頭的ECOAS729成員開始照預定進行作業。攀到通道的重點上，並將粘土狀的高性能炸藥逐處安裝到上面，就是他們被課以的作業。

內容。

　繫穩了大質量小行星的連結通道直徑長三十公尺，包覆住磁浮列車軌道與車道的外殼厚度有近一公尺厚，最大的一處通道全長則達三公里。若將礦業廠商設置於外圍的支撐柱也加進去，上行下行為一組的通道總數共達十條。這樣的建築物想完全炸斷未免太過巨大，但只要在重點處安裝上適量的炸藥，讓最大的破壞效果連鎖起來的話，所有建材都會因本身質量而走向瓦解的命運。這些地方諸如通道連接處、調節氣溫用的循環水道、外殼近接於備用發電裝置的薄弱部份。攀到了漫長廣大的通道外殼上，隊員們埋首於將炸藥安裝於預定地點的作業之中。

　炸藥用的是在接近絕對零度也可以引爆的塑膠炸藥・SHMX型，能夠隨著設置的地點修飾其形狀，並發揮所期待的破壞效果。想切斷的地點，就用塑形為薄薄菱形的鑽石裝藥法；想誘發引爆的地點，就用優於貫穿力的盤狀裝藥法。這些手續乃是基於炸藥威力與建築工學求得的精密數學作業，而ECOAS的成員們都精於此道。潛身在重重綿延的小行星內側，一邊將新吉翁艦隊駐泊的「港灣」大空洞放在眼底，這群人祕密地持續做著只有他們才能辦到的，既樸素而又危險的作業。

　潛伏在岩石陰影下的兩架「洛特」其中之一——對於窩在雙肩扛有長距離砲的「洛特」

裡頭的納西里·拉瑟中校來說，這是段漫長無比的時間。作業結束預定是在兩小時後，只要通訊還是封鎖的，也無法確認執行的進度。等到所有隊員們結束工作並且平安歸來為止，一動也不能動的時間還要再繼續下去。

「別給我出差錯。畢竟有塔克薩在看著……」

將眼睛湊到了車長席的潛望鏡上，納西里凝視起泛有綠色的夜視鏡影像。潛望鏡彼端只能看到礦業廠商的圓筒群，瞧不見連結通道的樣子。納西里回轉起潛望鏡，將目光挪到殘骸滯留的虛空中。方才，敵方巡邏機將槍口朝向自己時，心頭的確是涼了下來。既然已經沒了偽裝氣球，就不能再期待第二次的幸運。

可不能在這裡出差錯，讓部下們喪失回去的地方。用汗濕的手握緊了潛望鏡的操縱桿，納西里將神經集中於觀察周圍。不知道是不是在前往換班的途中，一架MS形態的「卡薩D」不作聲息地滑翔過「洛特」的頭頂。

※

『各位，我是艦長。已確認ECOAS先發部隊到達目標。作戰從現在開始移至第二階

段。MS部隊，準備出擊。期待各成員戰事皆捷。』

奧特艦長響徹於MS甲板上的聲音，氣概英勇到完全不像平日的狸貓老爹。增援的狩獵人類部隊，似乎也平安攀附到「帛琉」上頭了。利迪戴上太空衣的頭盔，並從腳踝抽出鋼絲槍。瞄準起右舷這邊最深處的自機懸架，利迪扣下扳機。

被鋼絲回捲牽引而去的前頭，有著一架苗條的人形機體。MSN-001A1，「德爾塔普拉斯」。在亞納海姆公司的倉庫遭遇胎死腹中的下場，就連制式採用的方針都沒有定下的試作型可變式MS，就是利迪新分配到的搭乘機體。利迪原本希望搭乘的是駕輕就熟的「里歇爾」，但只有這次的出擊不靠這架機體不行。畢竟是來路不明的試作機體，雖說只要向負責人志願成為駕駛後補的話，就有希望轉讓搭乘權，會這麼乾脆地換手讓自己駕駛倒是挺幸運的。看著容身於懸架上的濃灰色機體，並打量起眾在駕駛艙周圍的整備兵們的態度，利迪吸過一口氣後讓身體飄向了該處。

半毀的「里歇爾」八號機被搬下到工廠區塊，吉伯尼專屬整備長等八號機的整備隊伍正在照顧這架「德爾塔普拉斯」。『「里歇爾」的零件一個也不能用喔，把備料從收納倉搬出來排好！』一邊聽著吉伯尼四處怒喝喝的聲音，利迪將目光掃向懸架背後的窄道。正如所料，整備陣容拿著說明手冊左來右往著，根本沒空閒分神到周圍。這樣的話就能順利行事了吧……

『R009與J5與ECOAS的後續部隊一同擔任先發，推移至待命區域後就等待第三階段作戰發動。羅密歐008、010、011也依序出擊，為本艦進行直接掩護，以防不測的事態。』

羅密歐

美尋緊張的聲音在甲板內迴繞著。同時，油壓驅動的呼嘯聲與金屬零件的震動聲連續不斷，利迪看向通往彈射甲板的升降機。從扁平的裝甲車形態垂直立起，ECOAS那變形成MS形態的四不像戰車，正逐漸讓沒有手掌的難看機體移動到升降機上。比「里歐爾」小上兩圈的四不像戰車像嬰兒學步地前去的那端，已離開懸架的機體是賦予有茱麗葉5代號的

茱麗葉

「傑鋼」。這架特務規格的MS在雙肩扛著三連裝飛彈發射器，另外還揹有添附的推進器組件。是普遍被稱為「完全型傑鋼」的重裝型傑鋼。腰部與腳部也安裝上追加裝甲的機體正讓其巨大身軀向前邁進，另一方面，離艦報告的一來一往讓無線電熱鬧起來，從彈射器射出的線性驅動聲微微撼動起甲板的空氣。擔當第一陣而出擊的「里歐爾」羅密歐009，在離艦同時便變形為wave rider──

應該是為了跟著離艦的四不像戰車而扮演搬運工的角色。

茱麗葉5與羅密歐009護衛著ECOAS先行出發，「德爾塔普拉斯」與兩架「里歐爾」則擔任「擬‧阿卡馬」的直接掩護。在被取名為「撞球作戰」的「帛琉」奇襲作戰之

中，這就是利迪等MS部隊被指派的行動順序。雖然像是種用急智來彌補戰力不足的作戰，只要能順利將利迪推移下去的話，就能封殺新吉翁艦隊的反擊。同時也為了利迪「這邊」的計畫，說什麼都要使其成功才行——目送搭上升降機的「完全型傑鋼」，利迪再度將目光放到窄道上，並將穿太空衣的小個頭人影納入視野。

即使將頭盔的面罩拉下，由那無所適從的舉動，利迪便立刻知道是「她」了。一面對於她平安抵達這裡感到安心，利迪若無其事地舉起手，對穿著太空衣、好似停在原地的小個子打過信號。直接攀上了懸架平台，正當利迪打算觀察整備兵們動作的時候，粗裡粗氣的一道聲音拋向自己：「你到啦，半路跑回來的傢伙。」

將大型扳手像鐵棍般握在手裡，露齒笑著的吉伯尼指向天花板的方向。該不會，被他發現了吧？按捺下彈起的心臟仰望窄道之後，沒有「她」的身影，利迪只看見沉默地佇立著的「德爾塔普拉斯」上半身。朝掛著搞不懂的表情轉回臉的利迪，吉伯尼緊迫盯人地用沙啞的聲音說：「看肩膀啦，肩膀。」

夾在腕部與推進器組件之間的肩膀裝甲上，被施予了「R008」的噴印。「因為他們說你要搭哪。這可是『擬‧阿卡馬』唯一免於被擊墜的光榮編號。」這麼說明的吉伯尼，正用著前所未見的親切笑容在等待利迪的反應。雖然機體編號是多少並不會造成特別的感慨，

利迪還是客套地笑著回答道：「那個，該怎麼說呢，我很感激。」吉伯尼滿意地笑著，把手繞上利迪的肩膀。

「可以做的我們都幫你做了，不過操作系統方面還是敏感地嚇人，推進器的出力也不是『里歇爾』能比得上的。要是以為和平常一樣可是會受傷的。小心哪。」

「也就是說，是匹悍馬囉？」一邊這麼回應，利迪再度看向窄道。「就這麼回事。」不理會這麼說著而拍到背上來的吉伯尼，利迪注視從扶手那飄來的嬌小太空衣身影。周圍的整備兵們並沒有注意到——

「抱歉哪，得讓你用不熟練的機體上場。」

「畢竟是半路跑回來的嘛。光是能出擊我就謝天謝地了。」

「你這小子，還真敢講不是嗎？」一邊搓起人中，吉伯尼把萬分感慨的眼光從利迪身上挪開了。「好不容易才逃掉的，竟然又自己跑回來。你變成了個獨當一面的男人哪。」

想和這艘戰艦共存亡……專屬整備長的聲音，聽來是全面地相信了利迪這麼講出口的說詞。利迪難免會為此感到心痛，但走到這一步了，也不能將計畫就這麼取消。從溫和的吉伯尼身邊離遠的利迪，說道：「那個，整備長。出擊之前，我可以和平常一樣來這麼一下嗎？」

接著用觀望的眼神朝他看去。

「呃?」

「因為我想加深和愛機的一體感。」

才從繫在腰帶上的袋子裡拿出複葉機模型來，吸了吸鼻子的吉伯尼臉上露出苦笑。「這種時候還想玩那個啊。你這人放的是真感情哪!」輕輕戳利迪的頭盔，吉伯尼對部下們叫道⋯「喂!」

「出擊前，少尉大人要進行冥想了。所有人待命!」

魔鬼士官一出聲，整備兵們便紛紛從機體離開。算準吉伯尼改變身體方向的瞬間，利迪對「她」打了信號。蹬了像是沒有角的鋼彈型MS「德爾塔普拉斯」頭部，嬌小的太空衣身影迅速滑進駕駛艙門內。確認過誰都沒有看到後，利迪也打算隨後跟進。但是⋯⋯

「等一下!」

因為吉伯尼響徹甲板的怒吼，利迪伸手碰在艙門上的身體變得動彈不得。滿懷恐懼地回頭過的利迪，和不知道從什麼時候開始注視起自己的整備兵們對上了眼。

「祈禱利迪少尉戰事皆捷，所有人敬禮!」

吉伯尼的號令一下，漂浮於無重力下的整備兵們便迅速行起舉手禮。以各自角度漂浮的整備兵們視線熱情，讓利迪自己也端正姿勢進行回禮，然後抱著心痛加深的胸口鑽進駕駛艙

中。最後看過了吉伯尼少許充血著的眼睛，利迪關上艙門。

關上的艙門背面成為螢幕，讓已經啟動的全景式螢幕視野化作完全。想鬆口氣也鬆不下來，總之先擦了額上汗水的利迪朝背後喚道：「已經不要緊了，頭盔也可以先脫下來。」躲在線性座椅背後的人影悄悄伸出頭，並打開頭盔的面罩。米妮瓦‧拉歐‧薩比白皙纖細的臉映入視野，事到如今利迪才感覺自己全身顫抖了起來。

萬般順利地讓「擬‧阿卡馬」收容後經過六小時餘。說服了讓自己寫下多餘信件而感到愧疚的艦長，在利迪按部就班進行著回歸MS部隊的手續時，米妮瓦則躲在工作艇底部等待時機到來。儘管撐過了警衛隊的臨檢，那之後兩個人連碰面的機會也沒有，結果便讓她落到得一個人闖蕩艦內的下場。雖說在事前已經定好細密的時程，也有交給她艦內的路線圖，可以在不被任何人發現的情況下抵達這裡卻已接近奇蹟了。普通來講就算不會腳軟，也可能在途中迷路，然後露出可疑的行徑而遭到盤問。

話說回來，要是沒有這種程度的膽識的話，兩個人也沒道理能在這裡碰面就是了。側眼瞧過像是鎮定著的翡翠色瞳孔，利迪卸下座椅旁的一片螢幕面板，拉出教練用的輔助席。米妮瓦一面脫下頭盔，一面對利迪投以「這樣好嗎？」的冷靜聲音。

視線前方，有著吉伯尼等人三三兩兩朝待命區域離去的身影。抱著胸口還未褪去的痛，

利迪聳肩以對。

「要說沒大礙的話就是騙人的，但我也沒辦法。因為除了這樣做以外，就製造不出把妳帶出去的機會了。」

「拓也同學與米寇特小姐呢？」

「不要緊。美尋會照顧他們的。這次作戰的基本是打帶跑，所以戰艦被捲入戰鬥的可能性不高。」

拍拍設置結束的輔助席，利迪添了一句：「雖然也得要事情進行順利才可以啊。」米妮瓦用複雜的表情坐上位子，寄以確認的視線道：「你們只會對軍事設施進行奇襲吧？」

「照道理是這樣。因為『帛琉』裡面似乎有情報局的臥底潛伏，所以作戰是在物件配置或工廠班都掌握住的情況下才訂定出來的。我們不會採取可能讓居住區受損的作法。」

語畢之後，利迪才想起來自己是在跟誰說話。「果然還是會在意嗎？」對著發出試探的利迪，米妮瓦用不悅的臉回答：「『帛琉』的總督是個機關算盡、只為利益的人。」

「但居民和他是沒有關係的。如果作戰會讓『帛琉』的居民產生被害的話，我不能容忍。就算奪取這架MS我也要回去通知他們。」

米妮瓦的眼神彷彿是勢在必行一般。撇開稍微讓自己被壓迫住的視線，坐在線性座椅上

的利迪刻意發出輕鬆的聲音道：「別擺出那麼可怕的表情嘛！」

「我也算是拿自己的命在賭呀。搞得不好的話說不定還會被槍決哩。」

垂下語塞的臉孔，米妮瓦抱持了沉默。那樣子的表情，看來就只像是個連壓抑感情的方法也不知道的青少年。才想著她能夠面對大人們而語出驚人，卻也會率直到令人訝異地將自己的內面展現出來。重新體認到這真是個不可思議的女孩，自覺胸口裡湧現著一股奇妙躍動，利迪在內心咋舌起來。將米妮瓦的側臉挪出視野，利迪故意用自暴自棄的口吻說：

「哎，都走到這一步了，就算擔心也沒用。幫我們祈禱好運氣會持續下去吧。」

「好運氣？」

「能撐到這一步也包含在裡面，以及作戰會在最接近地球時開始的恰巧，再加上這架『德爾塔普拉斯』都算是我們的運氣。這傢伙可以不靠任何附設組件突破大氣層。要是這架機體沒有搬進來的話，我也不會想到這麼胡來的計畫。不知道這運氣是妳的還是我的，總之現在的我們就是很走啦。」

一半也算是為了講給自己聽，利迪語畢後便閉上了嘴。即使可以保持這股勁順利到達目的地，也沒有鐵證可以證明事情會照期待來發展。要依賴一直以來躲避著的家，也讓利迪感到抵抗。不過，現在沒有其他辦法了。只能相信這股運氣繼續前進而已。就算會被人毀謗為

背叛者，為了履行在場者的義務與責任——擦過又流出來的汗，利迪一股作氣般地握住了操縱桿。檢查過比「里歐爾」更高的能源功率數值，並確認懸架解除了接合部的那一剎那，米妮瓦說著「我知道了」的聲音突然傳來。

「我會相信的。相信我的運氣，以及你的勇氣。」

坐在線性座椅右側，位於略為後方的輔助席上，微微笑著的翡翠色眼睛看著自己。就在心頭怦然作響之時，美尋的聲音響起：『羅密歐008，請前往彈射甲板。』利迪則回答「了解」，臉朝向了正面。一邊慢慢踩下腳踏板，利迪短短說道：「要出擊了。戴上頭盔。」

對於不自然地避免對上視線的利迪並未露出介意的跡象，利迪將固定於懸架旁的專用盾牌裝備輕輕舉起機體的右腕，對吉伯尼等人作出告別後，利迪讓一舉增加重量的機體前進，離開於機體左腕。也從牆上裝備架取出專用的光束步槍，利迪讓一舉增加重量的機體前進，離開了應該再也不會回來的「擬·阿卡馬」的MS甲板。讓升降機運載到彈射甲板上，構成艦首的第一彈射器現於面前。閘門開放的那一端，誘導燈的燈光一顆顆地點綴著突出於虛空的彈射器，在這時看起來就像是為不歸者送行的篝火。

「看到第三階段成功以後，我會脫離戰線。只要作戰進行順利，就不用和敵機交戰。或許我方的機體會追過來，但靠這傢伙的加速性能的話，要甩開是他們是綽綽有餘。接著就能

一直線地通往目的地了。」

自己正準備做一件蠢事。按下忽然湧上腦中的怯懦，利迪說道。「好。」米妮瓦回應。

「即使說是最接近地球，要抵達也得花上近兩天的時間。雖然是有準備好水與糧食，妳可要先有覺悟喔。」

「我不在意。請你放手去做。」

米妮瓦委身於教練用的狹窄輔助席，露出早已做好覺悟的目光。稍稍瞥過那睜大的翡翠色眼睛，覺得她真是漂亮的想法又冒出來後，利迪輕輕甩過頭，讓視線逃向正面的虛空中。

不可以鬆懈。她是新吉翁的重要人物，也是我們的敵人。同時他也是位於事件核心，掌握有停息混亂關鍵的存在。所以自己才會決定救她──為了把聯邦打算將其葬送於檯面下的事實公開於世，並且回報已死人們的靈魂，就算這會被人說成是不成熟的正義感，自己卻剛好處於能做到這些的立場。我有不得不去做的事──諾姆隊長不也這麼說過嗎？。這是獨自生還下來的自己被課以的責任。這是在場者不得不履行的義務。與對她抱持的個人感情，完全沒有任何關係……

『羅密歐008，裝設於彈射器。已做好出擊準備。』

美尋的廣播聲在耳朵響起，幫利迪拉回了就要游離而出的意識。正打算回覆「了解」

時，利迪注意到無線電已切換為個別通訊。

『祝你幸運，利迪少尉。我還沒忘記看電影的約定喔。』

即使是隔著面罩，美尋映於通訊視窗上的雙瞳仍散發微微的熱度。立刻思量起機內攝影機的位置，並確認米妮瓦沒出現在對方螢幕上的利迪，感覺到背叛這個詞的苦澀充滿口中。

「了解。」回覆過含糊的聲音後，利迪注視視窗中有如小動物般渾圓的眼睛。

「……總有一天，一定會成行的。」

「咦？」──美尋皺起眉頭的臉孔，利迪並未多看。他握起操縱桿，拉高割捨遺憾的聲音⋯

「利迪‧馬瑟納斯，羅密歐008。『德爾塔普拉斯』，要出發了！」

倒數計時的顯示指到0。線性驅動的彈射器彈射而去，一舉湧上的G力包覆向全身。大受損傷的彈射器切面順時由眼前經過，當機體接近向滑行跑道終點時，點燃本身推進器的

「德爾塔普拉斯」蹬了一腳彈射器，讓濃灰色的機體朝虛空中飛翔而去。

「我要測試變形結構。要忍住喔。」

其性能如何將會決定計畫的成否，不等米妮瓦回答，利迪便實行了變形。彈起的胸部區塊包覆住頭部組件，摺疊的腳部則向左右展開來，背部的支架彎曲了九十度，並變形為機體的兩翼後，挪移至機體下方的盾牌便成了流線型的機首。

基本上和「里歐爾」變形為wave rider的結構並無不同。但是在小數點幾秒內轉換完姿態的機體，卻擁有著令人聯想起大氣下使用的噴射戰鬥機外型，其視覺上的銳利度並非「里歐爾」所能比擬。展開於左右的主翼簡直和有翼機體的飛翼一模一樣，就連控制飛行力的襟翼都有設計在上頭。一邊確認先離艦的兩架「里歐爾」位置，利迪是著輕輕踩下腳踏板。隨著預料外的G力撲向全身的同時，「擬‧阿卡馬」的艦體隨即遠離而去，像是讓五臟六腑掉到肚臍以下的戰慄感奔馳過了全身。

「好厲害……！」

推進器還游刃有餘。這種過於極端的機動性，能駕馭得來嗎？——一瞬間，利迪感受到不安。『008，你太超前了。不要破壞防禦的隊形。』邊聽到僚機駕駛員如此怒斥的利迪，急忙解除了變形，然後讓機體反轉過來。一面將無線電的送訊關閉，利迪問「不要緊嗎」，並將臉轉向背後。輔助席並沒有線性座椅那般的抗G性能。米妮瓦無力地深陷於輔助席位上，直接開口道：

「沒關係。不用在意我。」

儘管腹部看來正難過地上下起伏，米妮瓦睜大著眼睛開口。那無懼的聲音，讓利迪察覺到胸口的壓力又提高一層，便無話可說地將視線移回前方。

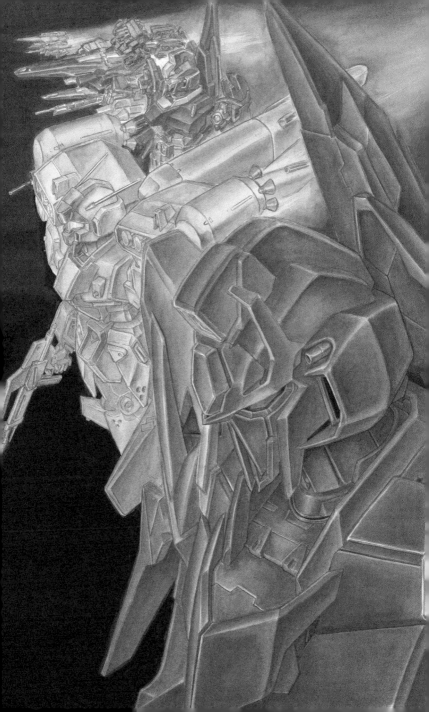

在殘骸散亂飄浮著的虛空中，還看不見「帛琉」的形影。應該就快要抵達警戒宙域了才對，不知道先出發的MS部隊是否平安，而潛伏至「帛琉」的ECOAS有沒有完成預定中的作業呢？只要任何一道程序出亂子，我們的計畫也就會宣告破局。將如山般多的導致失敗要因趕出腦袋，利迪凝視以格林威治標準時間計時的數位手錶。十七時四十四分。距離可說是「撞球作戰」重頭戲的第三階段開始，只剩——

閉。

※

十分鐘後，十七時五十四分。最後一員穿過了艙門，「洛特」的兵員輸送室大門隨之關

「奧米加小隊，撤退完畢。所安裝的煙火並無變更。」

坐於前方座席的副司令如此報告。比預定時刻早四十秒。沒空閒為了全員平安返還而歇息，納西里下令：「好，對『擬‧阿卡馬』發送信號。」

「發訊之後，就脫離現在的地點。然後和從『擬‧阿卡馬』啟程的MS部隊相互支援，掩護920他們殺進去。」

與複誦的聲音同步動作，操縱席的駕駛員拉下操縱桿。潛伏於岩石陰影的「洛特」立身

站起，在小腿肚能看見履帶的腳部踹了岩層的表面。確認僚機亦將脫離後，納西里把潛望鏡

轉向「帛琉」所在的虛空。只有定期載貨的輸送船來來去去，看不見顯示敵機存在的推進器

火光。儘管宇宙仍然是寧靜的，但已發送出了無線電訊號，最好將被敵方發現看作是時間的

問題。時刻為十七時五十五分，距離「撞球作戰」的重頭戲還有五分鐘。能與之前兩個小時

半匹敵的，漫長難耐的五分鐘從現在開始。

「這種天文奇觀可沒辦法常看見。別給我打偏了哪，『擬・阿卡馬』。」

一邊觀望著彼此聯繫起小行星間的連結通道，納西里在口乾舌燥的嘴裡這麼低喃。不知

道是不是探查到異常電波的消息被通報了出去，幾架卡薩型機體離開地表，讓納西里感受到

它們移動的跡象。

※

「ＥＣＯＡＳ７２９來電。對方說object ball已經放到錐形點上了。」

從美尋少尉緊繃的聲音裡，可以知道她並無餘裕來體會第二階段結束的安心感。object

ball——目標球擺設完畢了。已經無法從這場比賽中退場。必須迅速出桿，讓做好瞄準的母球確實集中目標球才行。「好！」發出響徹艦橋聲音的奧特，靠著這股勁道停下了思考。他從艦長席的扶手拿起艦內電話，並按下對全艦廣播的按鍵。

「艦長通告全艦。開始第三階段作戰。即刻起本艦將衝入敵方警戒宙域之中，並以超級MEGA粒子砲對敵據點實施攻擊。」

與砲雷長、航海長一同列席於前方操控台的蕾亞姆副長，將緊張的視線朝奧特一瞥。左側的操控台坐有偵查長，右側有美尋少尉，第二通訊室則交手給伯拉德通訊長，負責和ECOAS進行連絡並統括通訊任務。艦長席旁邊，萬年空著的司令席是由亞伯特占去；雖說是視察員，他那靠不住的臉卻是鐵青的，但目前艦裡也沒有餘裕和意願讓他到安全的居住區避難。將亞伯特硬吞下唾液的臉放逐到意識外，奧特接著說道：

「如同各位所知，裝填超級MEGA粒子砲需要用上艦裡所有動力。本艦從現在起會以最快作戰速度衝進警戒宙域，但開始充填後則不得不倚靠慣性航行。轉舵與姿勢協調將無法隨心所欲，主砲及副砲也都無法使用。只能靠戰艦的航速來突破敵方的包圍網。」

簡言之，就是一衝出去之後便不能停下來了。要在綁手綁腳的狀況下闖進射程範圍內，朝目標照射超級MEGA粒子砲。直到戰艦動力恢復之前，都得毫無防備地突破敵陣。一邊

親身細聽三百餘名成員的嘆息聲，奧特強調：「這是個危險的賭注。」

「但是，作戰的成敗就靠這一擊來決定。我期待全體乘員都能奮而挺身。」

擱下艦內電話，奧特審視在艦橋所有人的臉。被太空衣的頭盔所遮蔽，雖不能判別出乘員個別的表情，但奧特再也沒比現在更能實際感受到，充斥於一個個軀體中的生命重量了。

將最後一口能直接呼吸進的空氣積在肺部，奧特最後下號令：「全員，確認氣密」，並關閉上頭盔的面罩。

「全艦，實施加速防禦。高速前進。」

口令複頌後沒多久，機械的震動加劇，艦橋全體咯噹作聲地搖晃起來。共計十基的推進器噴嘴一起吐出火舌，讓全長近四百公尺的巨艦發出由裡向外的衝擊。是「擬・阿卡馬」開始加速了。奧特牢牢握住扶手，並盯緊了正面的航術螢幕。

從艦橋窗戶看見的星光絲毫不動，除了速度表的顯示以外，沒有其他東西能證明船艦在加速，但由前方逼近而來的G力時時刻刻在增加壓力，讓奧特沾在腋下的汗水朝背後流去。

從一分鐘進行秒速一公里加速的「安全駕駛」開始，逐步將加速的間隔縮短為五十秒、四十秒、三十秒。突破三十秒大關後，撲向身上的G力便超過了3G，並讓整張臉的皮膚陣陣波動起來。加算上太空衣重量的身體化作鉛塊，已經沒辦法再從靠背上扒下。兩腕則像是被人

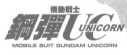

往下拉扯似地沉重，若是放鬆的話，好像就會穿透過整塊扶手。將艦內開通的無線電中來來去去的呻吟聲聽在耳裡，奧特仍持續盯著航術螢幕不放。再過不久就要到達最快的加速度了

——每分鐘內加速秒速三公里。

艦體咯嘰出聲，連續加速的螢幕亮起注意燈示。碰撞到細微的宇宙塵，便會讓沙暴扣擊艦體般的聲音響徹艦裡。體感G力突破6G。艦體承受住相當於脫離重力圈的G力，隨侍有三架護衛機的「擬・阿卡馬」，像箭一樣地穿過暗礁宙域。『即將到達敵方警戒宙域。』『米諾夫斯基粒子，散播至戰鬥濃度。』聽著蕾亞姆等人透過無線電所發出接近於呻吟聲的報告，看到加速螢幕的數值已經到達預定值的奧特，傾全力出聲道：「超級MEGA粒子砲，準備發射！」

引擎的震動急速遠去，壓迫身體的G力也漸次緩和下來。『座標固定，設定為艦橋指示的目標。』『引擎停止，開始慣性航行。將全部動力傳導向超級MEGA粒子砲！』『全艦，切換為備用電力。』無線電的聲音此起彼落，艦橋的照明才轉換成備用電力的紅色燈，這次則是從背後而來的衝擊撼動起所有人的身體。由於加速結束，體感G力也變為0的緣故，從重壓解放的身體便向前傾倒了。

推進器停止噴射，失去推進力的艦體隨慣性在虛空中飛翔起來。真正的危險從現在才要

開始。『儘管船體作響的聲音已經減緩，但細微的殘骸衝撞聲依然在扣擊著戰艦的外部裝甲。

太空衣的氣囊萎縮下來，血液循環在奧特痲痺的下半身使其知覺到搔癢感，他屏息凝視著感應器的畫面。

雖然航路是比照最新宙域圖設定而出的，但外宇宙飛來的殘骸並非全無阻礙去路的可能。散布了米諾夫斯基粒子的現在，感應器的有效半徑為二十公里餘。航路上若有捕捉到殘骸身影，結果都會在小數點幾秒的時間內與「擬・阿卡馬」直接衝突……

忽然有道黑影掠過視野，讓奧特背部的汗水隨之凍結。窗戶外閃爍起點點的小小白色微弱尖叫，是在一秒後，殘骸從感應器圈外遠去的時候所發出的。

光，是位於斜前方的我方機體——利迪少尉的「德爾塔普拉斯」告訴眾人，它正在進行姿勢協調。外宇宙飛來的殘骸似乎是擦過艦體不遠的旁邊，而飛向後方去了。『呷……』美尋的

『這種作法，實在太亂來了……』

用兩手抱住頭的亞伯特呻吟出來。你以為是誰害的？壓抑住就要從喉頭跑出來的聲音，

奧特用全身感覺到引擊的震動再度加劇。『對空機槍還能用，把外來的小石頭打下來！』壓

倒過蕾亞姆怒喝的聲音，注入於超級MEGA粒子砲的動力聲漸漸高昂。吸盡了「擬・阿卡

馬」生產的所有動力，巨大的怪物正蠢蠢欲動地脈動著。從艦底探出頭的全長五十公尺的大

砲，將蓄積於其深的能源律動傳導到了全艦之中。

十七時五十九分。時程正在五秒誤差內進行。接著就只能將機運交由上天來決定了。從螢幕上確認到接近射程圈內的「帛琉」亮點，奧特加強了握在扶手上的手掌力道。距離ＥＯ

ＣＡＳ安裝的煙火爆射升空，照射出擺在錐形點上的目標球，還有3秒、2秒、1秒⋯⋯

※

０。宇宙世紀００９６，四月十二日十八時整。

在這個時刻，通行於「帛琉」連結通道的車輛並不多。工廠採取的是二十四小時三班制，晚班的換班時間已經在兩小時前就結束了。上早班的人已經回家，大夜班的人這時則還在夢鄉裡頭，所以並沒有多少磁浮列車在運作。若提到會有什麼來回於漫長廣大的鏈狀隧道的話，也只有往返著運送礦石的無人列車，或是配送糧食與日用品的運送卡車而已，即使把這些都算在內，走在一條通道上的交通工具還不到二十輛。

突然，激烈震動在隧道內蔓延開來，轟然巨響炸飛了全長三公里的高速公路。碰巧在場的卡車駕駛慌忙踩下煞車，將車停到了四線道道路的路肩。連結通道內雖然是沒有重力的，

但因為有和輪胎呼應的磁力作用於地面，駕駛車輛的感覺和在重力區塊下並無不同。是有隕石衝撞到了嗎？從駕駛座飄出，貨車駕駛打算靠著鞋底的磁鐵著地；不過他就這麼漂浮在空中，聽到了第二次的轟然巨響。

磁力沒在運作。是停電嗎？連這樣想的空閒也沒有，隧道內的照明便已熄滅並轉換為紅色燈源。同時在前方有道閃光膨脹開來，呼嘯而過的暴風吹進管狀隧道裡。被風所吹走，貨車駕駛不一會功夫便飄離了有五十公尺遠，背部則撞在跟著啟動的隔離壁閘門上。因為這股衝擊而昏迷的他，在接下來的三個小時之間，一直到所有事情結束後被起來現場的消防隊救醒為止，都無法得知發生了什麼事情而持續沉睡著。

是ECOAS安裝的「煙火」引爆了。算準交通流量最小的時間帶，才在各連結通道的接縫附近引爆的SHMX，對連結通道產生了預料中的破壞效果。超越音速的爆炸風壓化作衝擊波，讓引爆導致的斷裂致命性地擴散開來，進一步連鎖引爆的發電裝置則從反方向加深了龜裂。爆發的能源絲毫沒有白費地相乘在一起，使通道外殼撕裂為片片斷斷。噴出廢氣與火焰的龜裂處瞬間便擴張而開，等龜裂在直徑達三十公尺的通道繞行一週後，共計十條的連結通道就變成了等同於從中腰斬的狀態。

運載礦石的無人磁浮列車緊急煞停，通道斷裂處的前後降下緊急隔離壁。從斷裂處噴出

火舌，讓四顆小行星的接合面閃爍起無數的光芒，但對「帛琉」的腹地而言不過是用針尖扎入程度的爆發而已。只要沒用上核彈，擁有龐大質量的小行星軌道就不會改變。作為主軸的「卡利克斯」當然沒出現大礙，就連三顆「卡洛拉」也絲毫不為所動，「帛琉」與引爆前丁點沒變的形影仍持續漂浮於暗礁宙域。不過所有的連結通道既已腰斬，四顆小行星便可說是個別隔絕了開來——從「帛琉」有史以來，首度被孤立的四顆小行星，現在僅靠著慣性保有「帛琉」的形狀。然後就連審視這項事實之重大的時間也沒有，第二項事故又襲向「帛琉」。

有兩架所屬不明的機體，在爆發的同時侵入了警戒宙域。正確來講應該是三架才對——變形為 wave rider 的「里歇爾」與乘在其背上的「洛特」，在雷達上是判別為一個熱源——隨後出現的電磁波妨礙使觀測不可能變得更加詳盡。跟在先發部隊後頭，侵入警戒宙域的「擬・阿卡馬」所散布的米諾夫斯基粒子造成了這波干擾。

與同時在多處發生的爆炸搭配上時機，複數的不明機體開始接近向「帛琉」。這無疑是敵襲，而四架「吉拉・祖魯」便從「港灣」的軍港緊急出動了。一方面有「艾薩克」觀測敵方的侵攻方位，另一方面配置於警報站進行警戒的MS也離開地表，複數的「卡薩D」則在「港灣」撤下了警戒網。爆發前夕，探查到有異常電波從「帛琉」發訊的防衛隊，已確信敵人早潛入了己方陣營中。就在警報站搜索燈的光圈四處遊走時，徹底搜查「帛琉」地表的

「卡薩D」駕駛員，終究是捕捉到了潛藏於火山口的深褐色機影。

即使施有相近於岩層色澤的塗裝，還是瞞不了在極近距離下的觀測。探測到「洛特」熱源的「卡薩D」駕駛員一邊追尋入侵者機影，一邊讓自己變形。看來像有勾爪的腕部組件倒轉過來構成腳部基架後，砲身狀的軀體便豎立而起並展開一對手掌。即使擁有被挪揄成「外星人的交通工具」且類於節肢動物的輪廓，變成MS型態的「卡薩D」的機動性仍不是「洛特」所能匹敵的。面對亂射肩部裝備的機關砲後，只能以些許噴嘴後退的「洛特」，「卡薩D」的駕駛員一鼓作氣朝敵人逼近。

剎那間，從別處飛來一道火線，直擊「卡薩D」。連從背包拔出的光劍都沒機會使其發振，「卡薩D」已自腰部折成兩半，脆弱的機體在膨脹的爆發光中碎散。從岩石後發射一百二十公釐低反動加農砲的另一台「洛特」──納西里・拉瑟隊長搭乘的「洛特」在確認擊墜對方的同時便從岩石後衝出，並讓肩上扛著粗大加農砲的人型軀體溜進下一個躲藏地點。

「帛琉」的地形已建檔於資料庫之中。即使是在人家的地盤上，也不會犯下讓對方輕易抓到的閃失。ECOAS的基本正是在於隱密任務。確認擔任誘餌的僚機也已開始移動，納西里找起下一個獵物。要用這種步調盡可能地多打下一架敵人，來支援塔克薩等ECOAS920部隊的成員進行攻堅。想到突圍闖進「帛琉」之後，還得費手腳救出變成俘虜的民眾

並從中脫離，就有必要醒目地製造騷動，將敵人的目光都吸引到自己身上才行。距離「撞球作戰」的重頭戲——照射超級MEGA粒子砲的時刻只剩幾秒。用潛望鏡補捉到從「港灣」

湧出的敵機大群，納西里在嘴邊刻劃下與痙攣難辨的笑容。

接在破壞工作後頭的敵襲。然後則是宣告我方機體被擊墜的爆發光輪。「帛琉」被捲進

了突如其來的混亂之中，但深埋於「卡利克斯」的兩只巨大圓筒——潛盾機內壁所住的人們要知道這些狀況，則還是之後的事情。因為連結通道的爆發在他們耳中聽來，只像是遠方落雷程度的聲響，就連震動都還無法親身體驗到。兩處居住區塊正在迎接與平日無異的黃昏，唯有沉沉迴盪著的警報聲音色夾雜於風聲之中，宣告了異變的預兆。

上城區中心，在鄰接於總督府的官邸這邊，聽聞警報聲聲音的培培瑞了覆有皮革的椅子。被弗爾・伏朗托單方地要求斷絕關係，對於幾乎是以狂奔的體勢，在與相關各界進行協議的他而言，那警報聲聽起來就像是宣告破滅的聲音。另一方面，在下城區則有提克威踢翻了餐桌的椅子，並且連母親的勸阻都不聽地就衝到家門外去。

說是有緊急的命令下來還什麼的，爸爸、瑪莉姐以及船長都一起回到了船上。巴納吉也是在去拿滑翔機之後就一去不返。他沒理由逃得掉掉——船長既然都這麼說了，提克威也不覺得那個幼稚的俘虜有這種膽量，但此時警報聲的聲音聽起來卻異常沉重，讓他的胸口一直悸

動著。同樣感覺到悸動的人並不少，他們一同仰望起人工太陽已經消失的天空，並向神祈禱

託付給新吉翁軍的親人能夠平安。

巴納吉沒有這種餘裕。在位居「港灣」的軍港設施前走出地下鐵，正於無重力的通路移

動的他，落得比提克威等人更接近地承受爆發震動的下場。

咚。低沉聲響由無人的通路呼嘯而過，警報聲的音色則跟在其後。記載於投射片結構圖

上的這條通路，是擔任採掘場警衛的人所使用的便道，不只是像網目般地連接了各坑道，就

連一般人要進入此處都會受到限制。而此地也與「港灣」相通。比照起標示在牆壁上的地區

記號與螢幕投射片，確認過自己目前所在位置的巴納吉，至今仍然可以藉著留有餘韻的震動

感受到讓他心慌的預感。時間是下午六點。所指定之「迎接者」會來的時刻──

「開始了⋯⋯」

是聯邦軍的攻擊。沒有其他的推測，巴納吉加快了升降柄的速度。他並沒有到所指定的

第十四太空閘道，而是朝著有新吉翁艦隊基地的「港灣」而去。攻擊既已開始，自己的打算

或許早就是多餘的行為，但現在只能夠繼續向前而已。先不管是否做得到，要讓「帛琉」的

居民遠離戰火，除此之外沒有其他的手段了。一邊讓像是在催促的警報聲聲音惹惱自己的神

經，巴納吉只注視著前頭。這不過是個開始而已的預感，讓握在升降柄上的手掌滲出汗來。

※

小行星間的接合面出現無數光點，閃閃發光的景象只維持了片刻。滯留在爆炸處的廢氣流至行星陰影下，而無法觀測到；「帛琉」顯示在主螢幕上的樣貌，看起來就像平常一樣。

『觀測到「帛琉」的連結通道部出現爆發光源！』

『超級ＭＥＧＡ粒子砲，裝填率百分之一百二十。發射準備完成。』

接在偵查長後頭，砲雷長的聲音急速穿過無線電。奧特由艦長席挺出身子，重新凝視起經由光學修正過的「帛琉」影像。以狀似弓箭頭的「卡利克斯」為主軸，有著三顆坑坑疤疤的岩塊「卡洛拉」群聚在旁──如今ＥＣＯＡＳ已經讓所有的連結通道斷裂癱瘓，那只是藉慣性靠攏在一起的四顆石塊。如此一來，目標球就排好了。剩下用球桿一頂擊出母球，將擺到錐形點上的目標球撞倒而已。

一砲就要打中要害。心中這麼默念，奧特於丹田鼓足了一股勁，但在這時候……

『高熱源物體接近！數目為二。是ＭＳ。』

偵查長的聲音，讓奧特就要出口的命令堵在喉頭。怎麼會在這個關頭？奧特仰望感應器

畫面，盯起急速接近的不明機體標示。從「帛琉」啟程的四架MS中，有兩架穿越過我方的MS先行部隊，並朝這裡逼近。由於「擬‧阿卡馬」本身正以高速航行，雙方靠近的速度驚人地快。方位則幾乎就在正面，無法進行回避運動與砲擊的戰艦完全無從防止其接近。

這是不到一秒所作出的思考。『讓直接掩護的MS去迎擊……』遮斷了蕾亞姆就要這麼脫口的話鋒，奧特叫道：「別管他！」

「要我方機體從射線退開。超級MEGA粒子砲，開始攻擊！」

由他去吧。無視於訝然看向自己的亞伯特，奧特將自己牢牢固定到了艦長席上。複誦與傳令的聲音錯綜在一起，當我方機體的標示一散開，「發射預備……射擊！」砲雷長的聲音便響徹頭盔之中。

一瞬間，全長四百公尺的艦體顫抖起來，撼動了艦橋。閃光疾馳過窗戶那端，就連防眩護目鏡也無法減退的強光塗滿了奧特的視野。

※

到達臨界點後，由Ｉ力場柵欄受到解放的龐大MEGA粒子經過了八階段的加速、收束

環，自砲口迸射而出。隻身容下「擬‧阿卡馬」所有機具的動力，這道灼熱的光帶才劃破虛空，首先便把接近中的兩架「吉拉‧祖魯」吞進了能源的奔流之中。

即使就電能而言屬於中性，MEGA粒子光束依然顯露有隨著行經距離而擴散、衰退的傾向。因此，「擬‧阿卡馬」才會以最高速度衝進射程圈，並且在從宇宙看來可說是極近的距離下齊射超級MEGA粒子砲，而兩架「吉拉‧祖魯」就位處其當頭，硬生生地於不到二十公里遠的空間內讓光軸所沖去。被匹敵機體尺寸的光帶吞沒後，最先發難的一架「吉拉‧祖魯」變成了丟進鎔爐的蠟塊，另一架雖離光束的光軸有近一公里遠，要躲避衝擊波與飛散的粒子距離仍顯不足。與最先一架MS消滅的剎那幾乎同時，那架「吉拉‧祖魯」上可稱為裝甲的裝甲也全被掀起，然後讓接著到達的衝擊波粉碎了其框架。

在光束奔馳而去的那端，追擊著散開的「里歇爾」與「完全型傑鋼」的另外兩架MS也走向了同樣的命運。從背後接下與普通MEGA粒子光束有著同等破壞力的飛散粒子，兩架變得滿目瘡痍的機體又讓衝擊波所彈開，同步誘發引爆了內藏的小型核融合反應爐。靠著I力場保持穩定的核融合能源爆發性地擴散開來，施有袖飾的人型瞬時碎散了四肢，巨大的光輪隨即連續膨脹湧上。而光束軸線上如花朵般裝點著的這些光點，在隨後所要發出的閃光之前不過像仙女棒的火頭一樣。高速衝刺的「擬‧阿卡馬」所射出的亞光速箭矢，從北邊的天

頂擊向「帛琉」，讓「卡洛拉A」的地表隨之灼熱升溫。

存在於直擊面的警報站在瞬時間熔解，散開於附近的「卡薩D」則被砸成粉碎。剎那間，直徑一公里餘的地表變得赤熱，點燃了「帛琉」的一角。爆發中心的地表岩塊當場蒸發、氣化；另一方面，灼熱的熔岩則宛若煙火般地飛散向四方。衝擊波屹立為圓錐狀，其暴虐的威力一在持續氣化的岩盤上擴散開來，狀似火箭噴射的爆發光芒便從「卡洛拉A」的一角噴湧而上。這股能源足以撼動小行星的莫大質量並使其加速──連結通道被炸斷，而先和其他小行星解除聯繫的「卡洛拉A」，開始脫離了固定軌道而一步步移動起來。

和百年前從小行星帶被運來的時候一模一樣。超級MEGA粒子砲的直擊帶來與核能脈衝引擎同等的推力，使得構成「帛琉」一角的小行星緩緩被推擠而出。這顆小行星首先撞擊到「卡洛拉B」，接著一邊扯著礦業工廠，一邊觸及了「卡利克斯」的地表。因為「A」的衝突而動起來的「B」撞向「C」，而後又像是與「A」併攏腳步似地追撞向「卡利克斯」。承受到三顆小行星的質量與動能，「卡利克斯」也大幅偏移了軌道，使弓箭頭的尖端明顯變得傾斜。

斷裂的連結通道由根部開始扭曲，碰撞的衝擊使堆積於地表的風化層飛舞至虛空中。超級MEGA粒子砲這顆母球進行撞球的結果，造成做為目標球的四顆小行星連鎖追撞，讓暗

礁宙域展現了一場天體規模的撞球表演。由外部看來，密集的四顆小行星不過微微動了一丁點，受到風化層粉塵包覆的「帛琉」亦沒有改變形狀，但對於待在裡頭的人來說，則是名符其實的天搖地動，這絕對是一場讓天空都要塌下來的大地震。地牛從「卡利克斯」的兩個居住區塊劇烈翻身，「山」上面則出現了龜裂。堆積於內壁的沙塵一起飛舞而上，家家戶戶的窗戶跟著裂開，居民們則在挪移了數公尺有的地面上打滾。提克威也不例外，被震震波動的路面彈起的他，將手抓在持續微微顫動著的自家外牆上並仰望起天空。地鳴籠罩住周圍，響遍了整個居住區域的圓筒。是挖鑿「山」的潛盾機動起來了嗎？仰望在他出生之前刀刃就已被撤去，如今將近要埋在氧化岩層中的挖掘鑽頭橫樑，提克威茫然地思考著。他微微聽見家中弟妹在尖叫，以及呼喚自己名字的母親聲音。

總督府這邊則有吊燈砸下，培培躲在辦公桌下避難的一幕。原本「帛琉」的住宅就是在能夠承受潛盾機啟動的堅固且質樸之意旨下所建，極盡裝飾之能事的總督府會遭遇最大的損害，是理所當然的下場。混亂也降臨在無重力下的採掘場，除了暫擱在空中的資材與布袋直擊人工太陽之外，部分管線則連同瓦解的地面一起被扯斷。斷裂的地下坑道也不只一條，儘管急於避難的作業員們臉色發青，但「港灣」的淒慘景象就不是這點程度便結束的了。

由於直擊面朝向太陽的緣故，熔岩化的地表熱度無法輕易消退，持續噴出的廢氣則產生

了將「卡洛拉Ａ」推向「卡利克斯」的作用。結果，小行星間的縫隙被堵住，駐留的新吉翁艦隊也就失去了出入口。整處軍港設施成了被關在「港灣」大空洞的德性。

連結通道被折斷，僅在數十秒之內又有堵塞縫隙的岩盤擋住了去路，讓緊急出動的ＭＳ部隊嘗到只能杵在原地的苦頭。雖然有數架「吉拉・祖魯」趕在出口被堵住的前夕鑽出了縫隙，跟在後頭的「卡薩Ｃ」卻被岩盤所碾碎，讓咬合的岩縫流瀉出爆發的光芒。軍港設施亦未免其害，因衝擊而飛散的岩塊粉碎了港內的輸油船與疏浚船，火焰與瓦礫的雨滴朝著火山口底部的工廠群傾盆降下。壓潰的複合工廠受火舌吞噬，若隱若現地照耀出逐漸密閉的大空洞。繫留的艦艇陸續解開繫索，一邊撒下搬入到一半的預備品一邊緊急離港，但仍舊無法鑽出急速逼迫進來的岩盤閘門。

其中一艘姆薩卡級巡洋艦的艦長，看到了由艦橋窗口那端逼近而來的岩盤。直徑五公里、深兩公里的火山口，一邊讓窪地底部的軍港設施熊熊燒起，一邊掉落下來的這幕光景，簡直就是天塌下來的光景，姆薩卡級則被交錯於大空洞內的瓦礫這詞已無法表現得徹底。覆蓋住頭頂的岩磐巨齒咬進艦體，由下方逼近的火山口邊緣將艦底托起。這樣會來不及──當艦長作出判斷時已經太遲了，覆蓋住頭頂的岩磐巨齒咬進艦體，由下方逼近的火山口邊緣將艦底托起。面對負有小行星質量的岩盤，巡洋艦的船體連飛蟲程度的耐壓性也沒有，支撐艦底的龍骨首先被折斷，被壓垮的艦橋外翻至上甲板

之後，核融合反應爐誘發引爆的熱能與閃光便膨發湧上。從緊密咬合住的岩盤流瀉出火燄，讓眼前已化作一塊的兩顆小行星浮現出境界線。

那道陰暗的紅色即使隔著風化層的粉塵，從「德爾塔普拉斯」上頭也可以遠遠看見。受到超級MEGA粒子砲照射而熾熱著的「卡洛拉A」直擊面那端，有著被壓潰的艦艇與MS二度、三度閃爍出爆發光芒，間歇地照亮了飛散至四方的瓦礫。

「成功了嗎？」

「『帛琉』燃燒起來了……！」

從駕駛艙遠眺赤熱地表的利迪與米妮瓦口中，說不出其他的話。同行的「擬・阿卡馬」正將吐盡所有動力的艦體，朝著「帛琉」直直航行而去。直到機組恢復機能，並脫離戰鬥區域的這段期間，只能由擔任直接掩護的MS部隊來為戰艦進行防禦。利迪的目光掃向索敵螢幕，追尋到了從「港灣」竄出的敵影。不能讓戰況拖久，出來的敵人就要早早給予痛擊，必須盡早脫離戰線才行──

即使理由不同，塔克薩也一樣處於焦躁狀態。搶先「擬・阿卡馬」漸漸接近「帛琉」的他，在從潛望鏡補捉到複數敵影的時間點，就命令操作士解除當作代步工具的「里歐爾」與自機之間的聯接。這是因為他判斷在背著「洛特」之下，「里歐爾」是無法自在應戰的。

收納起接合於背包的摺疊手臂，洛特的機體脫離了「里歐爾」。反轉過對於「洛特」來說就像隻巨大虎鯨的機體，從wave rider變形為MS型態的「里歐爾」推進器閃爍出火光。

由「帛琉」湧上的數架卡薩型MS，應該是衝突時在「港灣」之外的巡邏機。側眼看著僚機「完全型傑鋼」擊發光束步槍以牽制敵機逼近的姿態，塔克薩凝視起位於飛舞瓦礫後頭的「帛琉」地表。

在連結通道斷裂之後，以超級MEGA粒子砲直擊「卡洛拉A」。利用撞球的要領讓「B」與「C」也被推擠出去，藉此封鎖潛伏於「港灣」的敵方艦隊的「撞球作戰」，大致看來是成功了。但這不過是勞師動眾的聲東擊西而已。作戰的成功率涉於能否突圍進入「帛琉」內部，然後將RX-0與其駕駛員掠奪回來。雖說先發的ECOAS729有為我方先將敵機各個擊破，但現下健在的巡邏機仍不算少。從無法完全堵死的「港灣」孔隙，也開始有迎擊的MS逐次湧上。即使搗毀了大本營，所有艦艇也不可能都待在下錨處。要在出港中的敵艦察覺事態並包圍周圍宙域之前，完成「獨角獸」與巴納吉・林克斯的回收才行。

粉紅色的光軸忽然閃起，命中飛散的瓦礫而膨現爆炸光芒。是敵方的迎擊機體開火了。就算要在這裡動手，只有對空機關砲的「洛特」也毫無勝算。迅速採取回避，然後打算確認敵機所在的操作士，遭塔克薩怒斥：「別管他！」

「交給護衛機就好。目標發出的信號在哪兒？」

『無法探測到！』坐於前方座席的康洛伊副司令隔著無線電回答。讓巴納吉‧林克斯帶著的發訊機，即使是在米諾夫斯基粒子下也能對二十公里的圈內傳送訊號。探測不到的話，會是他尚未到達位於「帛琉」內部的回收地點嗎？還是有了什麼差池……只管將最惡劣的想像壓抑下來，塔克薩重新握起潛望鏡的把手。

他並未遭到軟禁這一點，已經藉由臥底的通風報信作過確認了。只要人待在回收地點的太空間道的話，應該就能免於被捲進撞擊的被害當中。他在做什麼——一邊感覺到不快的汗水漸漸滲出，塔克薩望向如今就快要覆蓋住全部視野的「帛琉」地表。巧妙地回避掉交錯飛來的瓦礫，「洛特」急速地縮短了與「帛琉」之間的距離。

　　　　　　　　　　　※

目光落在汗濕的原子筆上，巴納吉將其牢牢握緊。到了指定的時刻，就要按下發訊開關。想起記載於螢幕投射片上面的一段話，巴納吉朝手錶確認時間。下午六點七分。已經過指定時刻。

攻擊既已開始，即使胡亂掙扎也成不了事。該啟動發訊機嗎？稍作思考後，巴納吉重新作出否定。會回收自己只不過是舉手之勞而已。聯邦軍的目標在於回收「拉普拉斯之盒」。即使自己乖乖地聽從指示，作戰也不會就此結束。直到發現似乎相當於開啟「盒子」之鑰的MS為止，他們應該會搜遍「帛琉」裡頭吧——一面排除掉會成為阻礙的對象，無關那是軍人還是民眾。

所以，我和你都不可以留在這裡。要盡早從「帛琉」離去才行。隔著被拋向空中的無數資材，巴納吉注視起工廠的一角。就在警報聲與整備兵的怒號錯綜來回之中，「它」納於懸架上的身軀默然而靜止不動地聳立著。

還不確定這股像要讓天地倒轉的衝擊是由什麼所帶來的。統整在來到這裡途中聽見的士兵們所言，似乎是連接在一起的小行星之間發生了衝撞，但巴納吉並無追究真相的餘裕與必要。趁著混亂造成的空隙而得以進入軍港設施的僥倖。目標物剛好從艦上被搬運下來，就擺在一進去馬上能看見的工廠區塊的偶然。在當下這個時刻，不需要比這更多的事實。即使是發訊機的問題，也只要在出去外面後再啟動就能解決。

沒有其他的方法。這麼告訴自己之後，巴納吉就放棄了思考。在貨櫃隱蔽處處環顧周圍的狀況，巴納吉窺伺著衝出的時機。開始有煙霧飄出。受到滅火與搬運傷患等要務所迫，來回

飛奔於工廠內的士兵們並未露出察覺到自己的跡象。也沒有人將目光朝向佇立於深處的白暟機體，看起來就像是刻意到不自然的空白正纏繞在「它」的身上。從這裡過去的距離不到五十公尺，即使沒有鋼絲槍也足以攀上去。沒有太空衣是會讓人不安，但駕駛艙裡應該還會有預備的一件——打著這樣的如意算盤，巴納吉暗自決定，總之要先爬上去再說。

做了一次深呼吸之後，巴納吉端了一腳地板，離開貨櫃的隱蔽處。用踩庭院石階的要領蹬著漂浮的鋼筋，巴納吉斜飛於廣大的工廠之內。獨角朝天聳立的「獨角獸鋼彈」對主人有勇無謀的行動不作肯定也不作否定，隱藏於面罩下的雙眼只是望向遠方。

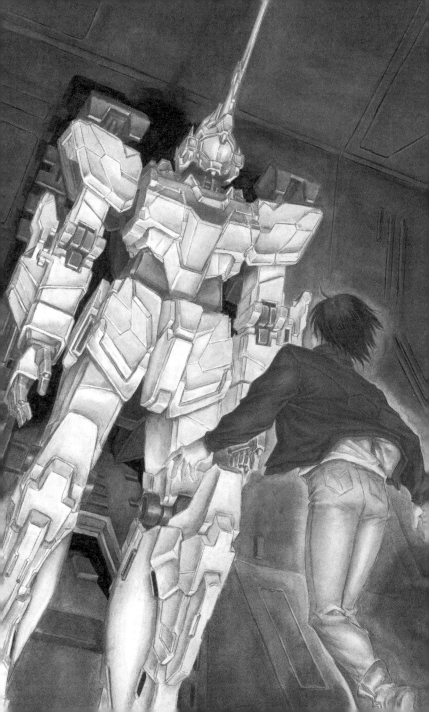

貌似熔岩的那陣黑紅色光芒，就是爆炸在「港灣」內部連鎖產生的證據。脈動的紅熱光源由龜裂的底部滲出，使得如今已撞在一塊的四顆小行星彼此的邊界朦朧浮現。飛散四處的瓦礫與風化細粒也因輻射光而染為淡紅，「帛琉」從遠處望去就像是整個燃燒起來似的。

全身沐浴在同樣的輻射光當中，數架MS正逐步從龜裂的底部飛湧而出。那些從撞成一團的小行星交界鑽出，不斷蜂擁而上的獨眼巨人們，用地獄惡鬼這個詞來形容它們真是再恰當不過了。藉著車長用潛望鏡補捉到其中一架舊式「吉拉·德卡」，納西里扣下了低後座力加農砲的發射扳機。肩膀上標記有729部隊編號的「洛特」隨即從岩石背後探出頭，並扛起雙肩的一百二十公釐加農砲。

隨著貫穿機體的些微震動，滑膛彈從兩門低後座力加農砲射出。和亞光速的MEGA粒子彈一比，那彈速簡直等同龜步般緩慢，但這在兩公里左右的距離下並不成問題。設想過也能在大氣層下使用的有翼彈頭，不到一秒就直擊「吉拉·德卡」，並轟飛其腰部以上機身。

<div align="center">3</div>

在敵方活生生被拆散的上半身與下半身陸續被爆炸光吞沒前，閃爍起噴嘴的「洛特」便從岩石後方脫離。「朝裂縫發射雷射！」將潛望鏡鏡頭移動到龜裂處的納西里間不容髮地叫道。

從裝設在「洛特」頭部的點狀雷射照射鏡裡，發射出近紅外線雷射。那道不可視光反射在龜裂口上，聳立成一道稱為雷射光錐的倒圓錐型光錐，藉此將目標的位置告知由上空飛來的「完全型傑鋼」。

才射出外裝於雙肩飛彈發射器的對艦飛彈，「完全型傑鋼」便點燃背部的噴射槽，通過龜裂的上空。在近距離下，再加上光學感應器的雷射誘導，米諾夫斯基粒子無法遮蔽飛彈的眼睛。連核子彈頭都裝得下的大型飛彈毫不遲疑地飛進雷射光錐中，命中反射波頂點——作為敵機逃生口的龜裂處上。

白熱光芒膨脹，被衝擊波彈飛的沙土流進龜裂深處。逃生到一半的MS被捲進這波狂流之中，機體四肢碎散的同時誘發了引爆，新產生的衝擊波隨即炸垮了龜裂處的壁面。MS的手腳和火焰一起噴湧而出，讓龜裂口成了燒透的鎔爐，而絕對零度的真空又在瞬時間包覆住一切，使得熔化坍崩的岩石表面急速冷卻凝固下來。

如此一來，較大的龜裂就幾乎算堵住了。只剩將小縫隙鑽出的敵機各個擊破而已——瞥了一眼滯留有凍結水蒸氣與瓦斯的岩石表面，納西里在潛望鏡裡找起下個敵人。雖說是封鎖

機動戰士 鋼彈UC UNICORN
MOBILE SUIT GUNDAM UNICORN

住了「港灣」的主力部隊，仍不能對目前狀況安心。因為從坑道通往太空港的路徑並沒有被遮斷，而且我方的彈藥是有限的。

要是看錯了脫離的時機，一行人就會被包圍而動彈不得。「920有射出信號彈嗎!?」看著僚機「洛特」行經眼底，並朝「帛琉」的北邊天頂而去的納西里發出了不知道是第幾次的催促。「未能確認。」面對副司令如此回答的焦急聲音，納西里險吞下就要脫口而出的惡言。

從ECOAS920的「洛特」殺進第十四太空閘道之後，已過了十二分鐘。塔克薩還沒能回收目標嗎？回想起老友不同於平時的情緒化臉孔，納西里突然感到胃袋緊絞作痛。在這次作戰中，那個ECOAS第一的老頑固一直執著於救出那個目標民眾。雖然他不是會為了私情而做出錯誤判斷的男人，但另一方面，若還想顧到奪回RX-0這項主要任務的話，在現場進行決斷時就得比平常更冷酷。視情況必須，納西里自己可能也要殺進「帛琉」，狠狠打那傢伙屁股一頓才行……

「南邊天頂出現大量敵影！正急速接近中。」

副司令唐突發出聲音，使得納西里後頭的思考跟著雲消霧散。若說是敵人增援的話也未免太早了。屏息僅只一瞬，將感應器圈內大舉逼來的敵機標示看在眼裡的納西里反射性叫

操縦士剛發出低吟，主攝影機的螢幕隨即為白色光芒佔滿。震波搖晃起機體，警報的蜂鳴聲充斥操縱席。納西里抓住潛望鏡的把手，將眼睛貼到目視鏡上。在光束殘餘粒子擴散的虛空中，複數敵機的標示重疊在一起，而在前導的一架MS上則重合著比對吻合的圖示。

沒有機型編號，僅記載有「SINANJU」的標示遠離後繼的機體，轉瞬間就拉近了與我方之間的距離。一面將低後座力加農砲的準星對準敵機，納西里將經過CG修正的機體燒烙在自己的視網膜之中。閃爍著令人聯想到翅膀的推進組件，拖曳出紅色殘像的機體掠過

「帛琉」地表飛來。

「他們來了！」

道：「朝『擬・阿卡馬』發出閃光訊號！」

「退避到『卡羅拉』的方向。先將敵方的正確數量——」

「紅色的MS……!?」

才從嘴裡擠出聲音，納西里便扣下了扳機。一百二十公釐加農砲射出的那一刻，紅色機體幾乎也在同一時間內從視野中消失。贏不了，被算計了。這樣的直覺瞬間貫穿身體，但納西里連省思的空閒也沒有，馬上又轉動起潛望鏡想捕捉敵機的蹤影。刹那間，夜視螢幕轉為黑色，倍於方才的衝擊撼動起「洛特」的機體。狀態畫面顯示出的「洛特」CG網線圖

上，雙肩的砲身部分正閃爍著紅色。是繞到正下方的紅色傢伙用光劍砍斷了砲身。AMBAC程式趕不及對質量進行修正，失去平衡的「洛特」機體撞上了岩石表面。操縱席冒出短路的火花，從操控台噴出的安全氣囊則包住納西里的頭。

「快回避！在塔克薩他們脫離之前——」

可不能先玩完。在會讓人咬到舌頭的激烈震盪中，納西里吐出的聲音隨即被操縱席噴發肆虐的灼熱所吞蝕。

「新安州」劈下的光劍從「洛特」的肩頭穿過側腹，蒸發了待在操縱席的納西里等人。面對熔化了鋼鐵的粒子束光刃，收容在背部兵員輸送室的八名ECOAS隊員也像是塵埃一般，身上瞬間就被點燃的太空衣蒸散於虛空當中。遭斜向斬斷的「洛特」一爆發開來，化為黑炭的遺體便連指甲也不剩地蒸發乾淨，唯有映照著爆炸光芒的紅色機體留在現場。

※

安傑洛知道爆炸開來的小型機體，是特殊部隊所用的可變式MS。那是潛伏繞到殖民衛星的地基上，實行了名為反恐怖主義 counter terrorism 的恐怖攻擊的那夥人——狩獵人類部隊的MS。安傑洛

對這份應得的報應並無其他感想，注視著在爆發光芒中浮現的「新安州」。才行雲流水般蹬了「帛琉」的地表先行離去，伏朗托的MS就點燃了作為反擊烽火的光輪，紅色機體便翻身開始找尋下一個獵物。

一架架手持光束機槍的「吉拉・祖魯」集團拖著推進器的火光，隨「新安州」跟進而上。讓親衛隊以外的機體介入伏朗托的戰場雖然使安傑洛感到不快，但既然打的是團體戰，也沒辦法。一邊讓背負噴射倉的自機尾隨於後，安傑洛望向在後頭守候的艦艇群。

以作為旗艦的「留露拉」為中心，可以看到姆薩卡級巡洋艦與偽裝貨船整好隊列，讓熄滅燈火的船體潛伏於黑暗中的姿態。這一兩天內離開「港灣」並藏身於殘骸汪洋中的艦艇數，在駐泊於「帛琉」的所有艦隊中佔百分之八十──不對，以戰力值來講的話已達百分之九十五。被關在「港灣」的艦艇與MS，則大半是耐用年限已過的老古董，而兵員也不過是由走投無路的反政府游擊部隊湊成的烏合之眾罷了。那群抱著見風轉舵想法而半路跑回來的分子，都是遲早該汰換的「老舊血脈」。若要斬斷與「帛琉」間的孽緣，讓新吉翁軍真正地重生，這些東西正好是即使切斷也不可惜的尾巴吧。

不知道這些盤算，還以為自己成功奇襲的聯邦軍，將從現在開始見識到地獄。安傑洛脫離了編隊，從「帛琉」的南邊天頂俯瞰起化為戰場的宇宙。受到散亂的瓦礫與米諾夫斯基粒

子所阻擾，對物感應器幾乎完全派不上用場，但在直徑四十公里圈內還是能捕捉到敵機的動向。侵入『帛琉』防空圈的敵機，是一架特務規格的傑鋼型MS，以及一架具有RGZ-95機型編號的可變式機體。其他還有──

「什麼啊？只派出這樣的數量就打過來了嗎……」

移動機體，安傑洛繞到地表變得又紅又熱的「卡羅拉A」上頭。雖然還不能捕捉到發射強力MEGA粒子砲的敵艦艦影，直接掩護機的數量也不可能比進攻部隊多。就算把潛伏在『帛琉』的狩獵人類部隊的MS也算在裡頭，總數還不到十架。儘管當下還無法否認後方有別動部隊虎視眈眈的可能性，但若要把大批部隊送往敵陣，除了現在之外沒有更好的時機了。讓機體從旁經過三座「卡羅拉」並審視一遍對空火線交錯的戰場，安傑洛開始和定位於

「卡利克斯」上空的「新安州」配合起相對速度。一接近對方腳下，「新安州」便迅速地伸出手掌，像是拉人一把地抓住了安傑洛機體的手掌。

「上校，我估算不出敵人的戰力。就用來攻陷『帛琉』的戰力而言，數量實在太少了。」

「他們的目標是『獨角獸』。若只是想製造奪回目標的空隙的話，以少數戰力進行侵攻也是可能的。和預料中的一樣。」

「應該還有主力部隊藏在哪裡……」

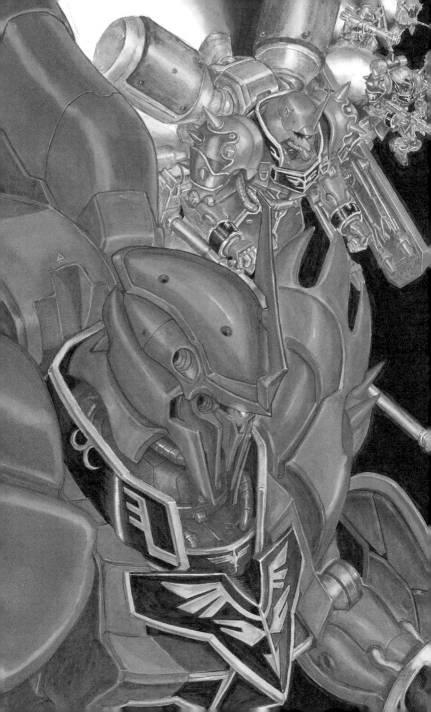

接觸迴路那一頭的聲音，讓安傑洛內心深處迴繞不去的疑念迅速地消失了。沒錯，聯邦軍沒有挑起全面抗戰的膽量，這對他們也無利益可言。正因對手被多道柵欄所困住，沒辦法像樣地進行活動，這次反將奇襲部隊一軍的計畫才能實際執行。和預料中的一樣──反駁這一句話，安傑洛接著出聲確認：「那麼，那傢伙已經找到『獨角獸』了？」隨著伏朗托視線挪動的「新安州」單眼銳利地滑移……

『已經開始行動了。我們只要在不讓部隊產生消耗的程度內應付他就好。時機恰當時就退後。』

隨著看穿一切的聲音傳到安傑洛耳中，解除接觸的「新安州」機體點燃了推進器。安傑洛朝索敵中的親衛隊機傳送雷射通訊，命令部隊退到後方待命。看到親衛隊機以手勢做出了解訊號，接著轉過腳步的舉動之後，安傑洛打開節流閥並採下腳踏板。背部的安定翼宛如尾巴一般地甩動著，將光束砲舉至腰間預備應敵的紫色「吉拉・祖魯」宛如彈射出去般地展開了加速。

既然狀況如此，就不必浪費地展開戰力。這種程度的敵人，只靠上校與自己也能擊潰。左來右往地閃避瓦礫，安傑洛將特務規格的傑鋼型MS決定為最初的目標。在飛彈發射器外部裝備有大型飛彈，飄流在產生衝撞的「卡利克斯」與「卡羅拉」上空的那架重裝型傑鋼。

看來這傢伙的任務就是將飛彈射進形成逃生口的小行星接縫處，讓「港灣」完全堵住吧。

「真是苟且的作法啊！你們竟然想用打撞球一樣的伎倆對付『帛琉』……！」

不想用長距離武器收拾對手。安傑洛讓機體踹了瓦礫一腳，一口氣貼近傑鋼型MS，並在對方進行迴避運動前拔出了光束斧。壓制住擊出一發光束砲的傑鋼型MS，安傑洛讓機體側轉至敵人背後。以AMBAC機動轉回身子的敵機發出光束步槍，卻只掠過安傑洛機頭部便消散於虛空中，雙方身影交會下，俐落一閃的光束斧則劈進了傑鋼型MS的腹部。

裝有複合裝甲的部位外翻而出，暴露在高熱下的駕駛員與駕駛艙一同熔解。反手又劈開飛彈發射器，安傑洛在誘爆的火球冒出之前讓機體脫離了現場。大型飛彈跟著連鎖引爆，讓「帛琉」一角浮現出白熱的光球。周圍的瓦礫炸飛開來，背對逐步急速汽化的敵機亡骸，安傑洛將目光掃向下個獵物。

「這是在幫重生的新吉翁開道。你們一架都別想活著回去……！」

※

隔著艦橋窗戶膨發的光芒，規模異於普通MS爆炸時的情況。不自覺地從艦長席起身，

奧特低吟…「怎麼了……？」『茱麗葉5的雷射訊號中斷！』美尋的聲音刺進了他的耳朵。

『出現多數後續敵機。先發部隊正被包圍！』

緊接著是偵查長叫道，奧特則將僵住的臉龐轉向正面的主螢幕。由於小行星相撞散亂出大量的瓦礫，對物感應器幾乎派不上用場，但可以用光學觀測讀出敵機的動向。先發部隊才貼近向「帛琉」，就有不知來自何處的大量敵方MS逼近而來。光從出現的數量來看，在後方蓄勢待發的艦艇數不止兩艘三艘。可以知道除了停泊在「港灣」的艦隊之外，還潛伏有主力部隊。是預測到我方會發動奇襲，才設好埋伏等待時現身的主力部隊。

留在「港灣」的不過是誘餌。這是陷阱。一邊感覺到這份理解讓手腳麻痺，奧特提高音量：「讓直接掩護機去增援！」

「展開對空砲火。」一面放出偽裝隕石，本艦也直線航進。ECOAS有沒有聯絡？」

『通訊中斷中。衝進「帛琉」之後，雷射發訊也中斷了。』

轉達了待在第二通訊室的伯拉德通訊長的回答，美尋蒼白的臉轉向奧特。太慢了。把從戰艦放出的偽裝氣球陸續膨脹展開、無數偽裝隕石出現的光景擱在一旁，奧特緊握起被太空衣包覆的手。程序上應該是在回收到巴納吉·林克斯或「獨角獸」任何一邊時，就會有連絡傳來的。先不論「獨角獸」那邊，至今仍未接觸到巴納吉就很不尋常。是他沒有到回收地點

嗎？在確認過從作戰開始已經過了十五分鐘後，奧特將目光移回展開對空火線的「帛琉」，又因為耳邊響起的『我們被算計了！』這句話而皺起臉來。

『帶袖的』預測到我們的行動，先設好陷阱了。他們不是正面衝突下可以打贏的對手。

艦長，快點指示本艦後退。』

撐起深陷司令席中的龐大身軀，朝奧特伸長脖子的亞伯特繼續說出不言自明的台詞。亞伯特似乎完全忘記，這艘戰艦會這樣胡來的原因就在他身上。「我方機體的戰線明明還展開著，戰艦怎麼能後退！」怒喝回去的奧特，將永遠不想再對上的眼睛從亞伯特身上挪開。

「作戰定有三十分鐘的時間限制。ECOAS應該不久便會有連絡。在那之前⋯⋯」

能撐得下去嗎？把接著想說出的話吞進乾渴的喉嚨中，奧特使勁在握著扶手的指頭上。要是錯判收手的時機，也可能遭遇到全軍覆沒的劫難──注視起無聲無息閃爍著的光束，正當奧特咬牙作響的時候，『從「帛琉」探測到新的雷射訊號！』美尋的聲音急速穿過無線電。「是EC OAS嗎？」這麼叫道的蕾亞姆轉頭望向通訊操控台。『不，這個訊號是⋯⋯』注視著美尋哽住了聲音、操作通訊面板的背影的奧特，又見她突然回過頭的臉上布滿了驚愕。

『是「鋼彈」！』

※

後方爆炸產生的火燄一邊刨飛龜裂處斷面，一邊熊熊噴起。在衝擊波覆蓋住機體、灼熱的火燄封鎖全景式螢幕前一刻，從龜裂處竄出的「獨角獸」飛翔進宇宙中。

背對著燒燙的岩石表層，機體點燃了姿勢協調推進器回避滯留的瓦礫。由於手上拿有程式中沒有的附屬裝備——從工廠隨便選來，叫光束格林機槍什麼的攜行兵器——使得AMBAC機動沒辦法好好運作。執行著修正程式，巴納吉審視起「帛琉」周邊閃爍的對空火線。

光束的數量比想像中的還少。儘管隔著瓦礫隱約能看見戰鬥的火光，展開戰線的MS看來卻盡是新吉翁的機體。

「他們不是帶著大部隊攻打過來的嗎……？」

巴納吉戴上頭盔，並拉下面罩。不知道是不是為了調查它與機體的連動，專用駕駛裝就擱在駕駛艙裡面，實在是種僥倖。讓機體靠到岩石後頭的巴納吉對儀表板動起手腳，打開了分辨敵我識別訊號的視窗。在瓦礫與偽裝物交錯來回的視窗中，能夠確認到的聯邦機體有兩架。兩邊RGZ-95的標示，都正被新吉翁的機體包圍著。

即使從從外行人眼裡看來，聯邦的劣勢也是顯而易見。這麼說來，巴納吉回想起「港灣」並沒有留下什麼像樣的艦艇。這表示聯邦中了埋伏嗎？才這麼想，接收到雷射訊號的警示聲便響起，在新開啟的視窗上顯示了巴納吉認識的戰艦及其座標位置。

「『擬・阿卡馬』有到這裡來？？這是怎麼回事……！」

登錄為母艦的標示巴納吉絕不會看錯。不僅船體受過損傷，還有奧黛莉等非戰鬥人員所搭乘的戰艦，竟然會在奇襲攻擊中擔任先鋒──不對，從展開的ＭＳ數來判斷，或許攻打而來的戰艦只有一艘。覺得這不太可能，巴納吉打算以感應器捕捉從北方天頂接近過來的艦影，卻突然察覺背後有陣令人毛骨悚然的壓迫感正逼進而來。

所有汗毛都豎立起來的身體自顧自地開始行動，讓機體從該處移動了位置。剎那間，由上空飛來的ＭＥＧＡ粒子直擊在岩層表面，爆散而開的無數瓦礫灑落到「獨角獸」背後。

機體離開地表並協調姿勢，巴納吉捕捉到了從瓦礫飛散那端接近過來的機影。是一架有著ＡＭＳ−１１９機型編號的ＭＳ，以及登錄為「吉拉・德卡」名稱的新吉翁軍機體。「快住手！我沒有戰鬥的意思！」儘管一邊這麼叫道，巴納吉仍無意識地操作起武器機能，跟著也解除了攜行兵器的保險。取代麥格農彈匣用完的專用光束步槍，「獨角獸」手中保有一挺具備長槍身的光束格林機槍，並將那四連裝的槍口指向了「吉拉・德卡」。瞄準用的十字準

星與一股腦猛衝的單眼機體重合在一塊，目標鎖定的警示聲同時響起。

「讓我走啦！不把『獨角獸』回收走的話，聯邦軍也不會撤退的。」

就算這樣向對方喊話，也沒道理能傳達給敵機的駕駛員。閃閃發亮的單眼竄上一陣殺氣，讓巴納吉把裝備於左腕的盾牌抵到了前方。自動展開的盾牌形成Ｉ力場的屏障，扭曲了「吉拉・德卡」所發射的光束機槍彈道。飛散的光彈連續打在腳邊的地表上，噴飛的瓦礫與風化物包覆起「獨角獸」的機體。就在全景式螢幕的視野為粉塵所蔽時，巴納吉察覺了「吉拉・德卡」繞到自己背後的舉動，便將格林機槍的槍口轉朝向該處。只要不是由正面受到光束攻擊，Ｉ力場就不會產生功效。若是從側邊被射中的話，自己會確實地被宰掉──

「你們是覺得，讓『帛琉』變成戰場也沒關係嗎！」

靠著大喊的氣勢，巴納吉對扣在扳機上的指頭使力。四連裝的槍身隨即回轉，連續散射出比機槍出力更高的光彈。姿勢協調到一半就被ＭＥＧＡ粒子的豪雨打在身上，讓「吉拉・德卡」化作名副其實的蜂窩，而滿是焦痕的機體隨即爆發了開來。巴納吉不巧地看到機體被扯斷的手臂受火燄映照而出，像是想抓住虛空而張開了手掌的景象。

「為什麼會變成這樣……！」

對巴納吉而言，沒有敵人或同伴的分別。他只想著要排除戰鬥的火種，結果卻催生了新

的犧牲性。將從胃袋湧起的不快感化作聲音吐出，巴納吉把目光從瞬時汽化爆炸的殘骸別開。

你已經算是事情的一部分了——瑪莉姐這麼說道的聲音在腦海裡浮現，冷意在巴納吉汗毛直豎的肌膚上擴散開來。

※

佔滿視野的「帛琉」全景裡能夠看到的，並不是兩軍針鋒相對的戰場景象。儘管對空砲火頻繁地湧現，爆發出著彈火光的，卻盡是瓦礫與偽裝氣球，幾乎完全無法觀測到MS的爆發光源。埋伏的敵方編隊也全無散開的跡象，只有到處積極移動的兩架敵機出面，看起來就像是對方在玩弄著衝進包圍網中的「里歇爾」一樣。至於朝我方開始行動的六架機影，不知道是不是為了將感應器上捕捉到的「擬‧阿卡馬」擊沉才出動的？由於其他直接掩護機都調派去援護先發部隊了，這裡明明只剩下母艦而已——

在事前設想過的事態中，這算最壞的情況。利迪揍了儀表板一拳，低吟：「可惡！」

「竟然完全中了對方所設下的圈套⋯⋯！」

這樣的話要退也不能退。包括ECOAS的機體在內，我方失去了三架機體，戰況已經

被逼到了想對「擬・阿卡馬」進行單艦防禦都無法如願的窘境。原本是應該讓自機前進，對侵攻過來的敵機展開防衛線才對，但在這裡站到前方的話，最後就會失去從戰線脫離的機會——這樣的理解，讓利迪猶豫著自己所該採取的行動。

換個角度講，沒有比現在更適合實行計畫的機會了，不過要是在現在就連「德爾塔普拉斯」這股戰力都失去，「擬・阿卡馬」又要何去何從？雖說戰況不是靠一架MS就能翻盤的，但只要自己脫離，戰艦生還的可能性就會確實下降。作為保管軍方資產的一名駕駛員、作為一個人類，這是絕對不能允許的行為——可是另一方面，自己還有自己才能辦到，而且不去做不行的事在眼前等著。

利迪的思考在兜圈子。作為在場者應盡的義務、責任。不過是理念的一句話擁有了現實的重量，讓利迪無目的地緊握住操縱桿。「請你去吧！」這道聲音從背後傳來，已經是接近的敵方編隊散開為兩邊的時候了。

「不必顧慮我。你該在自己的崗位上盡責。」

出聲的是米妮瓦。「可、可是……！」像是看穿一切的這道聲音穿透過胸口，讓利迪哽住了答話聲。

「在這裡多用了推進劑的話，就會到不了目的地。那樣子我們回到『擬・阿卡馬』上就

沒有意義了。」

米妮瓦什麼也沒說，只以毫不動搖的目光作為回答。自己正在找藉口的這股苦悶，讓利迪不得不別過了視線。

「……對手是新吉翁，是妳的軍隊哪！讓我和他們戰鬥，難道妳也無所謂嗎？」

「我並不會覺得無所謂。但這是我的問題。你有你該盡的義務與責任。」

覺得米妮瓦的語意像是要彼此別再把對方當成藉口，利迪再度和她對上視線。撐著背脊坐在輔助席上的米妮瓦，早就接受了眼前的事態。看起來像是做好了要一輩子接受苛責的覺悟，才將性命託付給自己的。

利迪不想讓這樣的她失望——不對，是不想被她嘲笑。這樣的想法急速湧上，動搖了自己原地踏步的身體。考慮著往後的事情，而對眼前要緊的行動躊躇不前的男人，應該會讓米妮瓦討厭吧。利迪並沒有像米妮瓦一般的氣魄，也沒自信能展現出剛毅果斷的行舉，卻希望自己不是個讓她錯看的男人。這就是她的伎倆，自己或許正被吉翁的女人玩弄於股掌間——

在這層認知之上，利迪持續注視著米妮瓦的雙瞳。

「在這裡調頭的話，大概會讓你後悔一輩子。請順從你自己的心。只要是你打從心裡做的決定，無論結果如何我都會接受。」

把話說完的翡翠色瞳孔，簡直就像撐起蒼穹的磐石般堅定。自己在她面前根本沒有勝算。打從一開始，這名少女就隻身硬闖過畢斯特財團，在淪為聯邦軍人質時更漂亮地展露出了自己的風骨。「真是敗給妳了……」這麼低喃出口，利迪拉下了頭盔的面罩。這回可真是迷上不得了的女人了，他重新這樣覺悟到。

「輔助席的耐G性能並不完全。這一次可不會像坐雲霄飛車那樣就能輕鬆應付喔。」

「好的。」

「當友軍開始退卻時，我會馬上脫離戰線。不好意思，得讓妳陪我到那時候了。」

米妮瓦將身體固定在輔助席上，屏息望向了戰場的宇宙。想說我是被女人玩弄到就說吧。想通了的胸口霎時間輕鬆下來，利迪將臉轉向正面。只有拚了，這麼在心裡低語後，利迪踩下腳踏板。

轟！近似於爆炸的衝擊由背後出現，受推進器衝力推擠的機體開始向前。從螢幕上讀出敵機的預測侵攻曲線，利迪將操縱桿推向前，一面採取急俯而下的角度，一面催促「德爾塔普拉斯」的機體進行變形。側轉的人型瞬時間崩解了形體，再度形成有著航空機體輪廓的wave rider。在身體習慣急遽的角度變換，讓掉落感轉換成前進感之前，敵方編隊的先鋒就已經被對物感應器捕捉到了。

敵人似乎是對「吉拉‧德卡」做過小規模更改的機體，也是「帶袖的」新型主力機。朝著「擬‧阿卡馬」直直衝來的先鋒機後頭，還能看到兩架同型機種正伺機而動，並和編號羅密歐010「里歇爾」火線交鋒的光景。從來回交錯的標示之中讀出戰況——靠這架「德爾塔普拉斯」行得通——這麼判斷的利迪首先瞄準了後續的兩架敵機。讓機體轉了一圈，回避先鋒機射出的光束機槍之後，利迪扣下裝備於機體上方的光束步槍扳機。

和ＭＳ手握步槍時不同，wave rider型態下的射線是固定於機首方向的。光線的光軸經過先鋒機身旁，只擦過後續機的左上方而已，但要吸引對方的注意力已足夠了。伴裝自己會直接對僚機進行援護，利迪操縱機體緊急迴旋的機體和先鋒機對面。

從腳邊衝上來的Ｇ力折磨著全身，讓米妮瓦露出了苦楚的呻吟。儘管視野被推擠而上的臉頰肉所遮蔽，利迪還是在正前方捕捉到了先鋒機的單眼。機體毫不減速地衝進戰局，在衝撞上的前一刻才變形為ＭＳ型態。光劍同時發振伸出刀刃，十字準星一宣告出鎖定訊息，利迪便將攻擊的扳機扣到了底。

錯身而過的斬擊，將先鋒機的兩臂連武器一同砍斷。失去了手肘以前的部位，保持不了平衡而回轉起來的先鋒機立刻脫離至後方遠處，利迪晚一拍才吐出聚精會神的氣息。「這樣你就有理由逃了，回去吧！」一面這樣叫，利迪又瞄準起下一個敵人。後續的兩機散了開

來，才遠離失去單臂的羅密歐010，利迪就看到拔出光束斧的另一架MS朝自己逼近。

讓人誤以為要從下面劈上來，其實卻是想繞到背後。敵方駕駛員的思維重重刺進利迪額頭，讓他立刻煞停住機體。「德爾塔普拉斯」的機體回轉半圈，並用左手掌握住的光劍接住了敵人斬擊。光刃交鋒的粒子束只冒出一瞬間的火花，「德爾塔普拉斯」靠著反彈的勁道翻身，回手一劍刺進了敵機腰部。複合裝甲被熔解，切斷可動式框架的光劍脈動讓駕駛艙跟著搖晃，但比這陣搖晃更沉重銳利的殺氣正蠕動著，並撼動起利迪的知覺。

是剩下的一架敵機在我方停止動作時攻了過來。受逼近的殺氣所促，利迪連瞄準的時間都沒花，就舉起光束步槍先射出一發。放射出的MEGA粒子光軸從正面貫穿「帶袖的」機體，膨發的火球隨即照亮「德爾塔普拉斯」的濃灰色機體。甩掉飛散而來的碎片，利迪讓光劍停止發振並脫離現場。從光劍貫穿處冒出火花的敵機被衝擊波推擠，緩緩飄浮於虛空。

「好強⋯⋯！這些都是我打倒的嗎？」

一出馬就擊墜三機。不知道是靠「德爾塔普拉斯」的性能，還是受到運勢強韌的女神所眷顧，自己的身體才能展現出這種戰技。因為事情發展像玩笑一樣而楞住的瞬間，「又來了。上面！」米妮瓦的聲音響起，利迪立刻採取了迴避運動。隨後，粗大的光束軸便從正上方劈下，灼熱的飛散粒子噴濺在「德爾塔普拉斯」身上。

持續飛來的第二、第三道火線，並非是來自光束步槍，從幅度可以得知是光束砲等級的高出力光束。指示要羅蜜歐010後退的利迪緊扣下應對射擊的扳機，評估起火線飛來那端的敵機位置。光學感應器捕捉到接近而來的敵機，將CG修正的紫色機體映於擴大的視窗上。這架MS在上次與「帶袖的」戰鬥中已經輸入進資料庫，是背有噴射倉的特務規格機。

「安傑洛上尉的『吉拉・祖魯』……！」這麼低吟道的米妮瓦變了臉色。

「是妳認識的人嗎？」

「他是親衛隊的隊長，是個危險的男人。你要小心。」

像是在為米妮瓦的話做擔保那樣，預測到利迪回避模式的光束接連劈下。連操作機體變形的閒暇也沒有，利迪光是要從黏人的火線中鑽出就已費盡心力。擋住去路的亞光速粒子拖曳出光影殘像，朝著受射程柵欄所限的「德爾塔普拉斯」一步步逼近。比敵意更黏膩的惡意隔著機體落在自己身上，讓利迪全身起了雞皮疙瘩。

※

那是在一邊尋找著下一個獵物，一邊也覺得差不多該收手的時候邂逅到的敵機。機體本

身在資料庫中查不到，而散發出特別氣氛的外觀也讓安傑洛熱血沸騰了起來。

「像你這種跟鋼彈有樣學樣的機體……！」

隨著光束的彈道讓機體順勢而下，安傑洛一口氣拉近了敵我的相對距離。光學感應器在交錯瞬間捕捉到的敵機樣貌，看起來就像是沒長角的「鋼彈」。儘管機體配色是統整為暗灰色，那肯定是鋼彈型MS的亞種沒錯。搬出那種長有尾鰭的白色惡魔傳說，聯邦就是要一而再、再而三地讓我們回想起以往的屈辱。受到激昂的神經催促，安傑洛持續扣下光束砲扳機。打算保持距離的敵機體勢露出不穩，應對射擊的光束則在漆黑中刻下空虛的光軸。

「就算想先變形再逃走，我可不會讓你得逞。是『鋼彈』就要像『鋼彈』一樣──」

裝備在盾牌裡面的四管榴彈發射器齊射，使得槍榴彈在敵機的航道上引爆開來。趁著連續綻放的火球讓敵機產生猶豫而放慢腳步的空隙，拔出光束斧的安傑洛座機點燃噴射倉。

「打一場再受死吧！」

凝聚成斧狀的粒子束光刃，就這麼朝著敵機的腹部揮了下去。會遭到直擊。當痙攣的臉頰上揚成笑容的瞬間，安傑洛被橫越眼前的閃光堵住了視線。同時間撒下的飛散粒子霹靂作響地爆發開來，被衝擊波效能捲入的機體則彈到了後方。

「搞什麼……？」

立刻讓機體協調好姿勢，安傑洛將目光投向回轉和緩下來的全景式螢幕。他看見背後有著推進器火光的白色機影正急速接近。自動攝影下來的機體照片被投影在放大的視窗上，經由CG修正的獨角MS瞬時燒烙進安傑洛的視網膜裡頭。對方用兩手扛著光束格林機槍，看來就像在估算第二次射擊的時機。

「……是這樣啊。你想這樣給我難堪是吧？」

看過伏朗托真面目的少年，又做出了讓自己顏面掃地的好事。RX-0的標示與巴納吉的臉孔重合在一起，使安傑洛忘記了所有其他的事情。

「真是好膽量哪……！」

尾部安定翼像尾巴一樣地倒吊而上，「吉拉‧祖魯」手中的光束砲將目標指向了「獨角獸」。

　　　　　　　　　　　　　　※

從紫色機體放射出來的敵意與惡意，幾乎是帶著物理性的硬度搖撼巴納吉的心。意向擷取裝置拾取巴納吉的感應波，讓無視於手動操縱的「獨角獸」左來右往地進行側轉。MEG

A粒子彈晚了一拍飛來，而千鈞一髮避開的光束則在白色裝甲上反射出光芒。

從表露殺意到進行攻擊為止的時間延遲，可說是極端地接近零。只要稍有閃失，即使有「獨角獸」的裝置效能作為後盾也避不開。連以光束格林機槍應戰的空閒也沒有，巴納吉將意識都集中在紫色的機體上。剛才還與紫色MS交戰的聯邦機體，通過他視野的邊上。

「那是聯邦的新型機體嗎？」

雖然那架機體沒有登錄在資料庫裡面，但從俐落且帶有直線的輪廓來看，可以辨別是聯邦軍的MS。一邊將光束步槍保持在隨時可以進行射擊的位置，駕駛員卻像帶有猶豫地讓機體飄浮著，巴納吉認為那架MS正在守候著「獨角獸」出手。不知為何心裡突然澎湃了起來，正當巴納吉的意識有小數點幾秒被對方所吸引的那一刹那，『你在看哪裡！』無線電發出的聲音刺入鼓膜。

繞到腳邊的紫色機體從正下方撈了上來。對一直線的敵意出現反應的「獨角獸」縱轉半圈，儘管已展開盾牌的I力場防護罩，巴納吉意識趕不及的落差，也讓機體的動作失去了相等的敏銳度。從紫色的機體綻放出光束的光芒，沒辦法完全由正面抵擋住的盾牌則被彈開。

「那架紫色的傢伙很可怕哪……！」

盾牌底座因衝擊而斷裂，趁著「獨角獸」失去庇護而體勢失衡的空檔，閃爍著單眼的紫色機

體已逼近到零距離內的位置。

天旋地轉的視野中，有道光束斧刃映照在巴納吉眼裡。沒時間協調姿勢了。巴納吉的感應波瞬時做出判斷，讓「獨角獸」拔出了光劍。

「噴……！」

嗞舌聲，不過那也可能是提振精神的聲音。隨著巴納吉吐出的一口氣，「獨角獸」的手掌握起劍柄，並朝紫色機體揮下光刃。紫色機體也同時舉斧猛劈，卻晚了片刻而砍在虛空。

相對地，巴納吉則看到「獨角獸」的光劍被吸入紫色機體中。

代替盾牌被舉到前頭的光束砲上，插著超高溫的光刃。又長又粗的砲身一被熔斷成兩截，紫色機體就立刻放開手中的兵器，但要避開誘爆的衝擊波，距離還是太近。紫色機體將狀似彈帶的連接索從背包切離，斷成兩截的光束砲只在虛空中飛舞上一瞬，爆炸的內藏發電器隨即搖身一變，成了巨大的火球。紫色機體直接承受到那股熱流與衝擊波，使噴射倉的動能也跟著無力地被彈飛而去。

打中了——但，那並不是致命傷。讓自機重整過體勢，巴納吉用眼睛找起脫離到感應器圈外的紫色機體。雖然已經啟動了聯邦臥底所給的發訊機，卻沒有確切的證據能證明在戰鬥空域也能讓對方收訊。應該盡早和「擬・阿卡馬」接觸才行，但不先擊退紫色機體的話就沒

得商量。只要沒將對方完全甩掉，巴納吉認為那傢伙有著不管被逼退幾次，都會再度襲擊而來的執著。回想起那種與其當成殺意，倒不如說是黏膩過頭的氣息，巴納吉反芻著留在耳底的駕駛員聲音，而突然響起的接近警報聲又讓他嚇了一跳。

ＩＦＦ回應視窗跟著開啟，顯示出聯邦軍座機的標誌。理解到對方是剛才的新型機這段空檔，『巴納吉！你是巴納吉‧林克斯沒錯吧!?』一道耳熟的聲音傳進耳朵，讓巴納吉感覺自己的腦袋頓時變成一片空白。

「奧黛莉……？」

回望從背後接近而來的新型機，巴納吉擠出嘶啞的聲音。類似鋼彈型ＭＳ的新型機構造在眼前逐漸變得清晰，巴納吉感受到胸口的悸動也跟著明確起來，便不自覺地讓「獨角獸」機體轉過身去。裝備大型盾牌的新型機左臂緩緩舉起，並抓住「獨角獸」的左臂。

『你沒事吧？巴納吉。是我，米妮瓦……奧黛莉‧伯恩。』

從接觸迴路傳來的聲音，巴納吉沒道理會聽錯。「奧黛莉……是奧黛莉嗎!?」這麼叫著，巴納吉從線性座椅上前傾身子，注視起新型機的樣貌。『太好了，你平安無事……!』這麼回答的聲音，是從沒有雙角，卻長得像「鋼彈」的ＭＳ臉上傳出，給予巴納吉一種巨人開口說話的錯覺。

「為什麼妳會出現在這種地方……是妳在操縱嗎？」

『不對。駕駛員是我，利迪・馬瑟納斯少尉。你記得自己接過一架模型飛機吧？』

男人的聲音插進接觸迴路，雖然巴納吉腦海裡浮現了複葉機模型，以及追著那跑的青年軍官眼神，但這對於掌握現況並沒有幫助。把無法理解事態，只能茫然地回望對方的巴納吉擱在一邊，和「獨角獸」面對面的新型機開啟了腹部的駕駛艙蓋。從重裝型太空衣身影鑽了出來。深處的艙門跟著打開，背向駕駛席光源的太空衣身影鑽了出來。從重裝型太空衣判斷不出對方的體型，被頭盔面罩遮住的臉也認不出究竟是誰，但巴納吉靠著裡頭的氣息感覺到了。她竟然會在戰場的宇宙中將肉身暴露在外。「奧黛莉，這樣太胡來了！」一邊怒斥道，巴納吉還是開啟了擴大視窗，並將游標對準太空衣上的頭盔。

可以看到在面罩裡頭，潛藏著鮮明活力的瞳孔正微微地發光。那是宣告一切事情開始的翡翠色瞳孔。讓全身上下的神經產生共鳴，將熱情喚回了自己身心的，奧黛莉的眼睛——

『巴納吉，因為沒有時間了，你要好好地聽著。我在這之後會搭乘這一架「德爾塔普拉斯」，和利迪少尉前往地球。』

那雙眼睛確切地看著巴納吉，並發出毅然決然的聲音。為什麼要這樣做？不等腦筋再度變成白紙的巴納吉做出反應，奧黛莉的聲音繼續傳來…『這是我思考之後才決定的事。』

『少尉的父親是聯邦中央議會的議員，也是宇宙居民政策的中心人物。我打算和他見面，把這次事件的來龍去脈都告訴對方。身為流有薩比家血脈的人，我想找出讓事情和平解決的方——』

就在這一瞬，從背後伸出的手抱住了奧黛莉，並將她強拉進駕駛艙。不等艙門關閉，巴納吉也拉下操縱桿，讓「獨角獸」離開被稱為「德爾塔普拉斯」的新型機身邊。說時遲那時快，高速飛來的物體穿過兩架機體之間，並且在不到一百公尺的距離內冒出爆炸的光芒。

是那架紫色的傢伙。背對著似乎同樣察覺到的利迪與他操縱的「德爾塔普拉斯」，巴吉對感應器圈內捕捉到的敵機撒下牽制的彈幕。靈巧地避開光束格林機槍的連射，紫色機體從盾牌裡取出火箭彈，並將那裝填進發射筒中。預備在腰間的發射筒湧現小小的火花，射擊出去的火箭彈一逼近「獨角獸」腳邊，啟動了接近引信的彈頭便再度綻放出引爆的閃光。

擋在體勢不穩的前面，「德爾塔普拉斯」以光束步槍進行應對射擊。一邊在虛空中滑翔躲開火線，再度裝填火箭彈的紫色機體散發出毫無衰減的殺氣。協調過姿勢，「獨角獸」重新舉起光束格林機槍。『話講得太突然，我知道你會覺得混亂。』巴納吉在雜訊中聽到利迪如此說明的聲音。

『但我會負起保護米妮瓦……奧黛莉的責任。這件事做起來不簡單，但我們盡可能地想

找到最好的解決方式。請你了解。

「你該回去『擬・阿卡馬』上頭。只要你和『獨角獸』回去的話，聯邦軍就會撤退。現在先⋯⋯」

爆炸的火球在身邊膨脹開來，越顯嚴重的雜訊掩蓋了奧黛莉的聲音。衝擊搖晃起駕駛艙，打在裝甲上的飛散物連續發出清脆的金屬聲響。他們在說的究竟是什麼與什麼？對於事態在自己不知情時出現的進展感到迷惑，儘管也湧上了一股像是被背叛的惱火，巴納吉還是在雜訊中尋找起奧黛莉的聲音，一直將載著她的「德爾塔普拉斯」留在自己的視野邊緣。

明明就在旁邊，卻觸碰不到。只有眼光的交會，連質問對方真意也沒辦法。為什麼自己沒有跟著從駕駛艙出去，和她彼此接觸呢？這樣的後悔揪緊了胸口，折磨著毫不間斷地被 G 力擺布的身體。

※

失去光束砲所減去的重量，讓紫色的「吉拉・祖魯」動作起來比剛才更輕靈。展露出特化於長距離支援的機體本色，背負有巨大噴射倉的人型來去無阻地飛越於虛空，即使巴納吉

等人再怎麼嘗試將其甩掉，還是又馬上跟了過來。射出的偽裝氣球膨脹並展開成ＭＳ大小的人型，但這並沒辦法騙過難纏的駕駛員眼睛。將擋住去路的偽裝物一個個斬斷，額上豎立有隊長機劍型天線的「吉拉・祖魯」直迫而上。對付ＭＳ專用的大型火箭彈——甲拳彈從手持的發射筒射出，使受爆發波及的偽裝氣球瞬時間便雲消霧散。

儘管在挑釁下失去了姿勢的穩定性，「獨角獸」仍舉起光束格林機槍進行散射，致力於牽制敵機的行動。雖然彈幕的展開方式頗有外行人的味道，但其行止之間並無膽怯之意。反而還能感受到機體想再往前推進，進一步吸引敵機注意的意圖。明明會害怕，卻要逞強。瞥了一眼獨角的機體，利迪抱著平淡的心境連射起光束步槍，甘於繼續為巴納吉擔任後衛。

由於有米妮瓦坐在上頭，那傢伙理解了「德爾塔普拉斯」無法盡情作戰的處境。至少，也該將自己與米妮瓦的想法傳達給對方才對，但在這種情況下，只用有限的言語，要掌握住所有事情是不可能的。自己明明也希望，最少要讓那傢伙理解全部的緣由——來路不明的情緒卻蘊釀出一股衝動，讓利迪將光束步槍的扳機扣到了底。閃避過交錯的火線，紫色的「吉拉・祖魯」又射出新的甲拳彈。

受到引爆的衝擊波壓迫，被彈開的「獨角獸」機體與「德爾塔普拉斯」接觸在一起，接觸迴路自動開啟。『奧黛莉，告訴我一件事就好。』巴納吉的聲音在利迪耳裡響起。

Strum Faust

『妳要做的，是妳不得不去做的事？還是妳自己想做的事？』

意外冷靜的聲音，讓坐在輔助席的米妮瓦肩頭一顫。一瞬間的沉默過後，米妮瓦回答：

「我覺得……是我想做的事。」『我懂了。』巴納吉如此回答的聲音夾雜在接近警報中。

「吉拉・祖魯」揮舞光束斧劈開偽裝物，正從兩機的腳邊繞往背後。「利迪少尉！」巧妙地運用AMBAC機動改換姿勢，「獨角獸」用著鄭重的聲音，和背靠背的「德爾塔普拉斯」進行通訊。

『我認定你是個男子漢。奧黛莉就拜託你照顧了。』

利迪根本沒空回話。「獨角獸」立刻解除了與「德爾塔普拉斯」的接觸，並全力點燃背部的推進器，朝敵機突進而去。光束格林機槍描繪出銳利的光軸，逼退紫色的「吉拉・祖魯」。爆發的光芒閃爍，利迪半已茫然地看著光劍之間彼此干涉的火花。須臾間，眼前的戰場以及在旁屏息守候的米妮瓦都離得好遠，只有讓全身麻痺的話語在頭蓋骨裡陣陣迴響著。

陳腐，卻又無條件地束縛住自己心思的話。不過是個小孩，講那什麼話？為什麼你能這麼想得開？我明明還沒表現出任何值得信賴的氣度──

「真是打動人心的話語啊……這樣我根本沒有勝算。」

沸騰激昂起來的胸口裡，出現了一股從未感受過的熱度，並漸漸在體內高漲。無視於疑

惑地皺起眉的米妮瓦，利迪讓「德爾塔普拉斯」翻轉了機體。

毫無停歇地變形成wave rider，從此刻起，利迪只思考著要如何脫離戰鬥區域。「少尉，巴納吉還……！」米妮瓦雖然發出聲音抗議，但是利迪並不打算理會。

少女即使再機靈，也只有這點事她絕對不會懂。因為巴納吉片刻前是用同樣身為男人才能辦到的方式，對自己下了詛咒。「我知道。」低聲回覆完，利迪望向正前方。

「這是男人之間的事情。請妳不要插嘴。」

遭人以可說是命令的口氣放話，以她的立場而言或許是第一次的經驗。閉上張開到一半的嘴，米妮瓦保持沉默的臉微微垂下。已經不能隨自己的意思進退了，實際感受到自己身上背負著名為巴納吉的宿命，利迪將機首轉向滯留有粉塵的「帛琉」。對空火線的數量明顯地減少，使得後方監控視窗裡閃耀的戰鬥火光格外地刺激視網膜。

<center>※</center>

變形為戰鬥機的聯邦新型機，在噴發起收束於機體後方的推進器之後便急速遠去了。安傑洛想立刻趕過去追擊，卻被散布成扇狀的光束彈幕阻擋住，這使他在惱火前先感到戰慄。

以自機為回轉軸，將光束呈噴霧狀散布開來。這是張開彈幕的理想方式。對敵不到一分鐘，「獨角獸」就已精通光束格林機槍的用法。將程式沒有的附屬裝備發揮出最大效果，還幫新型的類鋼彈機體爭取了脫離的時間。

「是兩架鋼彈做過商量……！」

從兩機接觸在一起的時間來判斷，就算開玩笑，也不可能按部就班地教到這程度。那個小鬼到底在哪裡藏有這種餘裕？用掉最後的甲拳彈，將發射筒朝「獨角獸」砸去的安傑洛以此欺敵，隨即又讓「吉拉‧祖魯」衝向對方。光束斧發振成刃，就在安傑洛準備將節流閥催到底的那一剎那，「安傑洛上尉，你聽得到嗎？」一道平靜的聲音從無線電中傳來。

「你後退到『留露拉』那裡。讓瑪莉姐‧中尉來擔任『獨角獸』的對手。」

從雜訊底下冒出伏朗托的聲音，讓安傑洛衝到腦子裡的血和緩了下來。「可是……！」

『我應該和你交代過計畫才對。』抗辯的嘴只張開一瞬，打斷辯駁的聲音針對著自己，讓安傑洛在咂舌的同時停止了光束斧的發振。

『剎帝利』正前往那裡。這是只有她才能辦到的差事。』

踩著腳踏板，安傑洛起球型操縱桿，讓機體從張開彈幕的「獨角獸」頭上經過，並一邊從對物感應器確認到我方機體的標示。

NZ-666，「剎帝利」。在其他友軍座機開始後退的當頭，只有一架機體的標示朝這裡接近，那道標示放射出電子訊號以上的存在感，席捲了感應器的畫面。回望過對於自己急忙後顯出困惑模樣的「獨角獸」，重新湧上一股被搶走獵物的憤怒，安傑洛將勉強擠出

「了解」一語的臉轉回正面。

「……適合強化人的差事是嗎。」

惱怒間不小心脫口而出，讓安傑洛產生了不快。新人類研究所為軍事用途特化製造的產物，強化人。那裡過去據稱是進行藉人工手段創造出新人類的研究，實際上卻是利用絕無後患的實驗體——據說大多是年歲未長的戰爭孤兒——一味重複著無視生命倫理的實驗而已。

諸如透過注射藥物以及灌輸強迫觀念，來操作並重寫人類的記憶，一直到改變細胞組成以促進心肺功能強化，都在他們的研究範圍之內。操弄人類的大腦，並恣意切細肉體與精神區塊的結果，不過是量產出一群唬人型兵器的廢人罷了。這些研究在之後的新吉翁戰爭還算有交出像樣的成果，但情緒不安定的類人型兵器很容易會化為雙面刃。聯邦、新吉翁戰爭中止這樣的研究都時日已久，從官方資料也沒被留下的這層意義上來看，強化人的存在本身可說是戰後史之中，已被人抹消掉的恥辱部分。

特別是瑪莉妲・庫魯斯，她是從遺傳基因就經過「改良」的最高級樣本，而特化於高機

動戰鬥的體能，據說更是其他強化人望塵莫及的。瞥過逐漸遠去的RX-0一眼，安傑洛自言自語：怪物就讓怪物來對付嗎？並將機體的航道對準了「帛琉」的南部天頂。

伏朗托的「新安州」也正逐步折回南部天頂的艦隊集合點。所有事都照著預定進行——

沒錯，這裡本來就是在伏朗托盤算下而演出的戰場。至於吞下「拉普拉斯之盒」的魔物會露出什麼樣的本性，我方只要隔岸觀火就好。多少有著平撫自己不滿的意味，安傑洛從螢幕一角眺望起擔負這項重責大任的異形MS。沒被應有普通機體數倍以上的高質量所限，輕巧地回轉過一圈的「剎帝利」行經「吉拉·祖魯」腳邊而去。

※

驅動著才剛修復好的莢艙，瑪莉姐控制機體進行回轉。四片莢艙之中，只有裝備於左前方的莢艙像翅膀般拍動起來，正好讓側轉的「剎帝利」機體停止了回轉。

雖然操作感有點輕，但不算壞。沒必要特地啟動修正程式，習慣了AMBAC特性的瑪莉姐跟著作動起內藏於莢艙的輔助臂。在上次的作戰中連同莢艙一起被破壞，更換過整塊基部組件的輔助臂迅速伸出，讓指頭做出了該以鉤拳來形容的動作。咯嘰作響的聲音化為振動

傳入駕駛艙，告訴瑪莉姐機體已修理完全的事實。

精神感應框架沒受損傷實在是件幸運的事，瑪莉姐重新這樣認為。現在的新吉翁沒有製造精神感應框架的技術，「剎帝利」的預備零件只能用普通MS用的來充數。光是讓配置於駕駛艙周圍的精神感應框架受到損傷，就會讓機體的反應速度減半，而往後也無法再隨意修復。包括自己這個「零件」以及這架獨一無二的機體，都是用已經遺失的技術所打造出來的——面對全身以精神感應框架鑄成的對手，這次究竟能對壘到什麼程度呢？打開擴大螢幕的視窗，瑪莉姐將游標移到經過CG修正的獨角機體上，並慎重地拉近與「獨角獸」之間的相對距離。

沒有犯下讓對方輕易繞到背後的愚行，扛著光束格林機槍的機體步步為營地後退，「獨角獸」露出了觀察我方動向的舉動。明明它手中的兵器是為這架「剎帝利」而新製作的。把打算從視野中溜走的白色機體捉回正面，瑪莉姐一邊苦笑著。他應該是在把機體從工廠中帶走時，順便物色到的吧？能敏銳地選到這樣強力的武器，的確很像那個看似悠哉，實則眼光獨到的少年會做的事。

『搞不懂那個小鬼是怎麼接觸到「獨角獸」的。不過現在我只知道一件事，那就是不能將那架機體交到聯邦的手上。』

從後方擔任艦隊一翼的「葛蘭雪」那裡，傳來混有雜訊的辛尼曼聲音。瑪莉妲呼出一口氣，收斂起臉上的苦笑。

『只要能留下駕駛艙核心部的話，其他地方就算破壞掉也沒關係。先把確保機體看成最優先的任務。別去想駕駛員的事情。』

細細道來的聲音，證明了辛尼曼才是掛念著駕駛員的人。或者，他是顧忌到自己不得不和對方戰鬥的心理狀況？「了解，我會以確保機體為優先。」不帶表情地回答完，瑪莉妲打住無益的思考。如果可能的話，自己會將機體毫髮無傷地捕獲回來；若是辦不到，就算讓駕駛員粉身碎骨也要拔出駕駛艙核心部。不管上面坐的是誰，瑪莉妲本來就沒有躊躇的打算。

「人造物」沒必要費這種心。

瑪莉妲到現在還是很難相信。巴納吉‧林克斯，那個有對小狗般真誠眼睛的少年，就是「獨角獸」的駕駛員。他是抱著什麼樣的想法、用了什麼手段才抵達「港灣」的，這一點目前尚未判明。但「獨角獸」介入戰鬥的事實依舊是事實。審視過機械的性能，瑪莉妲知道，如果不全力以赴的話自己就會被宰。只能像這樣去接受已經遇上的事態，並設法應對。若是能好好幹，讓事情得以順利落幕，自己在「工業七號」的失態也會被抵銷吧。雖然自己並沒有值得守護的名譽與尊嚴，但加諸在MASTER身上的污名一定要洗脫才行。

「根本就沒有正當的戰爭嗎⋯⋯」

即使在心裡編織出話語掩飾，結果像這樣的個人的想法還是先冒了出來。如果只有人類才擁有神，那麼，有多少人就會有多少神。這樣是不會存在有正義的。而且，不一定只有正當性才能夠拯救人類。無論拯救人類的是什麼，身為人造物的強化人都沒有其他能立足依靠的信念存在，也沒有必要改變——驅開在禮拜堂微暗中所看見的少年面容，瑪莉妲用看待敵人的目光朝向正面。全力點燃推進器的「剎帝利」加速機體，開始急遽地縮短與「獨角獸」之間的相對距離。

※

在巨大的桶子裡塞進輸送物，並將其運到電磁式投射器的彈射軌道上，當桶子一彈向終點，內容物也就拋到宇宙中。要說粗魯也的確很粗魯，但這就是質量投射器的運作原理。

甩出去的輸送物會隨著慣性穿越宇宙空間，然後讓目的地的質量接收器接住。質量接收器是直徑長一百公尺、全長達一百五十公尺的圓錐狀構造物，單純將其想成漏斗狀的安全網便八九不離十了。輸送物被玻璃纖維製的貨袋所包覆，而這層包裝會在飛進質量接收器的同

時被剝開，如此一來，蓄積於漏斗空間的就只有內容物而已。結果，除了設備的營運費以及用過就丟的貨袋費用外，要實現零成本的太空運輸是可能的。想當然爾，這套設備並不適合用來運送人類或精密機器，但如果是礦物資源的話，就算運送過程粗魯點亦無大礙。因此，月球做為建設宇宙殖民衛星的前線基地，當然會有這樣的設備，而對「月神二號」等等礦物資源衛星而言，構成質量投射器的漫長軌道便是不可或缺的必需品。

「帛琉」也不例外，質量投射器就設置在狀似弓箭頭的「卡利克斯」前端，還有全長達十公里的軌道突出於虛空中。採掘到的礦石會依序被運至軌道上，並朝著漂浮於SIDE6領內的質量接收器發射出去，這便是當地礦業的運作機制。甩開安傑洛座機的追擊後，「德爾塔普拉斯」朝著「帛琉」直直航進，如今出現在它面前的，正是支撐著質量投射器軌道的三角桁柱。

軌道從通往採掘場的隧道延伸而出，透過岩層表面突起的無數支柱支撐，讓無邊無際的高架得以在漆黑中屹立不搖。慎重地讓在那之前等同塵芥的機體進行滑翔，利迪逐步讓「德爾塔普拉斯」縮短與軌道間的距離。飛散的風化細粒化作濃霧，遠遠望去，要辨識浮游的瓦礫或MS殘骸並不容易。沒有順利射出的岩塊滯留其間，使得質量投射器周圍的殘骸不是普通的多。沿著最高可達兩公里長的支柱前進，「德爾塔普拉斯」到達線性軌道的側面，並在

維修用的登入面板前煞止了相對速度。

機體將左手掌伸向面板，而從相當於食指根部的部位射出了感應管線。如同鞭子般揮去的管線才剛接近，通用規格的登入面板便自動打開橋接器，管線前端的感應器則與其連接到了一起。電腦馬上開始執行讀取，將質量投射器的資料傳輸到「德爾塔普拉斯」的駕駛艙中。射出的加速度、貨筐的發射行程、軌道現狀陸續揭曉。「怎麼樣呢？」讀不完眼前捲動的數值，米妮瓦開口問道。無視對方地持續凝視了數據幾秒，利迪答以「好啦，看來行得通」，並將開朗起來的臉轉向米妮瓦。

「和我想的一樣，超級MEGA砲的直擊讓軌道歪掉了。這樣的話就能到得了地球。」

軌道原本的設定，是朝著SIDE6質量接收器的方向，但現在卻偏到了地球那邊。對於在方才的戰鬥中消耗了推進劑，已經不可能自力到達地球的「德爾塔普拉斯」而言，這等於是把剛弄丟的車票又找回來的一大福音。只剩讓機體搭上貨筐，並等電腦處理完射向地球的計算就好。要是登入面板沒上鎖，從這裡也可以讓管理系統產生作用才對。

米妮瓦不禁安心地嘆息出來。這次要是再被帶回「擬·阿卡馬」上頭，就真的會失去逃離的機會了。打開頭盔上的面罩，擦拭起額上汗水的利迪也用著放鬆下來的表情，說出「搞不好也分到了那傢伙的運氣哪」之類的話打趣。那傢伙——巴納吉·林克斯。特意壓抑的心

痛感又刺向胸口，米妮瓦仰望起在軌道那端成為戰場的宇宙。

戰況已減緩至對空火線只會零星出現的程度，幾乎看不見光束與爆發的光芒。在那之中，米妮瓦察覺到有一道比星星更為銳利的光芒正閃閃發亮，並讓殺氣凝集於虛空中的一點上，於是她將手伸向全景式螢幕，注視起該處。

一邊讓細微光束的軸線縱橫錯綜開來，聚集成塊的殺氣正於星海中奔馳。米妮瓦看到的並非是尋常MS之間的對壘。那是感應砲的火光。然後一邊閃躲著感應砲攻擊，並以光束做出應對射擊的則是「獨角獸」——據說原本便是為對付新人類而打造的「鋼彈」。若非如此，絕不可能像那樣躲開感應砲從全方位而來的包圍攻擊。

提到在「帶袖的」之中能夠駕馭感應砲的駕駛員，就米妮瓦所知也只有一位。碰觸在螢幕上的手緊繃起來，米妮瓦亟欲逃避的目光仍持續注視著光影閃爍。瑪莉妲正在和巴納吉作戰。止住了心思，她專注於成為殺人機器的收斂氣息正朝米妮瓦傳來。如果可以正確地使用這種能力，對方明明也能感覺到自己就在這裡的……

「怎麼了？」

利迪說道。停下變更質量投射器設定的手，利迪回頭望向米妮瓦的目光中帶有試探的神色。他果然是個太過為人著想的人。「沒事……」一邊感覺到有些厭煩，米妮瓦說著便挪開

了視線。

「趕快進行下一步吧。我們沒有其他事可做。」

將意識從緊貼不放的殺氣中抽離，米妮瓦望向正前方。漫長軌道的前面，擴展著一望無際的黑暗。米妮瓦不去看利迪儘管留有些許窺伺的目光，仍然再度開始作業的臉龐，只專心注視著決定自己去向的軌道。「剎帝利」與「獨角獸」針鋒相對的戰鬥毫無止歇的徵兆，冰冷銳利的光芒持續在米妮瓦視野的角落裡閃爍著。

※

發出了「唰」的聲音，小型砲台群包圍住機體。簡直就像是被磁鐵所吸引的鐵砂那樣。

不管怎麼甩都還是黏在身邊，並且會接連不停地從四面八方發出蜂針般的一擊。

「這些傢伙！」

不作瞄準地扣下光束格林機槍的扳機，巴納吉側轉起「獨角獸」的機體。繞進死角的自動砲台也同時迸射出光束，MEGA粒子彈和擴散為扇狀的彈幕互為干涉，讓火花的閃光連鎖不斷。在類似閃光燈的光芒連續綻放之間，巴納吉看到自動砲台的來源通過頭頂。四片莢

艙如同花瓣般展開，一瞬間對方就鑽到了線性座椅正下方。

「是那四片翅膀嗎……」

為「工業七號」帶來慘禍的異形MS。像是與後退的紫色機體前後進行交棒一樣，阻擋在「獨角獸」面前的就是這架機體。明明自己應該盡早與「擬・阿卡馬」接觸的。嘲笑著隨焦躁扣下扳機的巴納吉，繞到背後的自動砲台再度攻來。喪失了盾牌，同時也失去I力場守護的「獨角獸」機體受到一陣搖撼，從正下方穿刺而上的殺氣，貫通巴納吉全身。

意向自動擷取裝置產生感應，機體呈九十度轉身的「獨角獸」將槍口朝向殺氣的根源。剎那間，繞到斜下方的自動砲台補上一擊，扭彎了遭受直擊的光束格林機槍。巴納吉立刻將武器脫手，卻沒能躲過幾乎在零距離內膨發的爆炸威脅。防眩護目鏡也無法減退的閃光照亮駕駛艙，承受住衝擊波的機體則咯嘰作響。

「你這東西！」

衝進這道閃光中，點亮單眼的四片翅膀從下面砍了上來。這陣殺氣吹過駕駛艙，讓巴納吉感受到像是要吹掉頭皮的風壓。「獨角獸」自動拔出的光劍噴出粒子束，將四片翅膀的光劍從橫向砍退。相互干涉的火光爆發而出，四片翅膀那龐然巨體掠過頭上的一瞬，忽然有陣甜香味混入殺氣騰騰的風裡。

「怎麼回事……？」

和令人汗毛直豎的殺氣互不相容，那是陣柔軟地包覆住全身的甜美香味。沒錯，因為女生的汗味是甜的──

「瑪莉姐姐……是妳嗎？」

意料之外的話語脫口而出，讓巴納吉感覺到自己的喉頭緊起來。不知道是為什麼。不過，他能夠斷言這陣甜香味就是瑪莉姐的。這是巴納吉在戰艦收監室以及一片寂靜的禮拜堂裡，從她身上嗅到的氣味。儘管擺出一副令人無從商量的態度，四片翅膀的某處卻藏有那毫無防備的背影。那對像是和地球深海相繫著的瞳孔，微笑起來宛如點起柔和光芒的瞳孔，正從厚實裝甲的深處看著自己──

「瑪莉姐小姐!?如果妳是瑪莉姐小姐，請聽我說。我是巴納吉·林克斯。」

全長兩公尺餘，由於體積實在太小，而無法被對物感應器捕捉到的小型砲台，正高漲著殺氣朝自己逼近。察知到其隊列出現紊亂，使得全方位的球形包圍陣產生了空隙，巴納吉一邊讓機體揮舞起光劍，一邊踏下腳踏板。

自動砲台像是感到迷惑般地散了開來，在前方，有著四片翅膀的機體顯露出後退的跡象。「果然沒錯……！」順著低吟的氣勢，巴納吉踩下踏板，讓「獨角獸」朝四片翅膀身邊

猛衝而去。

太空衣察覺到由下方傳來的G力，瞬時促使呈果凍狀包覆住全身的液態金屬硬化凝固。

巴納吉的上半身被緊緊勒住，即使如此，還是無法抑制血液上衝，這使他脖子以上的血管都膨脹起來。一邊承受著像要讓毛孔噴血般的壓迫感，巴納吉甩開自動砲台的追擊，並貼近到四片翅膀的懷中。當「獨角獸」的左腕快摸到對方腳跟的時候，迅速翻身的四片翅膀繞至背後，順勢就要劈下手中的光劍。

沒時間讓自己的光劍發振了。「獨角獸」轉身，但卻為時已晚，逼近眼前的光劍佔據住巴納吉的視野，強烈到有如要咬斷舌頭般的衝擊搖撼起駕駛艙。自己被宰掉了？就連讓眼睛閉上的神經都無法好好運作，只感覺到下半身酥軟地鬆弛下來，巴納吉看向四片翅膀映於全景式螢幕那端的單眼。

雞冠狀的尖銳頭部底下，對方讓無表情的單眼做出窺伺巴納吉般的舉動。裝成要揮下光劍，四片翅膀其實只拘束了「獨角獸」的機體。不知是何時展開的，「獨角獸」的四肢被莢艙底下伸出的隱藏臂勒住，「瑪莉妲──」確認到機體已完全被止住行動的現狀，巴納吉就要張開顫抖的嘴唇。瞬間，「獨角獸」的腹部被四片翅膀手持的光劍劍柄抵住，讓沉重的金屬碰撞聲隔著裝甲傳了進來。

『投降吧，巴納吉‧林克斯。否則我就燒光整個駕駛艙。』

隨著毫無抑揚頓挫的聲音傳來，再度抵住腹部的光劍劍柄叩咚作響地搖晃起駕駛艙。

「瑪莉姐小姐……！為什麼妳會──」巴納吉擠出聲音，卻因為瑪莉姐回應「我應該說過」的冷淡語調而感到背脊發冷。

『人一旦搭上ＭＳ待在戰場上，就只是稱為駕駛員的戰鬥單位。不管裡面坐的是誰，都跟我沒有關係。』

處於空轉狀態的光劍劍柄，讓駕駛艙發出不穩地共振起來。『馬上從駕駛艙──』「就算這樣！」掩蓋掉瑪莉姐接著發出的聲音，巴納吉辯駁。

「就算這樣，在我眼裡，妳還是瑪莉姐小姐。對於自己隨便逃走的行為我覺得很抱歉，但我也只能這樣做而已。妳也不希望『帛琉』成為戰場吧？只要能夠取回這架『獨角獸』，聯邦軍就會撤退。」

『那是敵人的論點。』

四片翅膀那令人聯想到甲蟲類的莢艙蠢蠢欲動，纏在四肢上的隱藏臂搖晃起機體。「聽我說！」緊握住不穩地震動著的線性座椅，巴納吉一邊叫道。

「奧黛莉……妳們的公主也到了戰場上。為了阻止這場戰鬥，她坐上ＭＳ──」

講到這裡，巴納吉的背脊忽地結凍起來。笨蛋，怎麼講了多餘的話。這麼在心裡罵起自己的途中，『公主，來到了這裡？』瑪莉妲的聲音更添尖銳，讓巴納吉不自覺地咂嘴。

『那麼我會連同公主一起回收。她在哪兒？』

以龐大身軀的質量為軸心，四片翅膀的隱藏臂二度、三度搖晃著「獨角獸」的機體。一面承受像是在攪拌腦袋的震動，巴納吉為了脫離而設法拉起操縱桿，並踩下腳踏板。背部的推進器間歇地噴火，可動式框架發出近似慘叫的摩擦聲。「獨角獸」的手腕緩緩舉起，才在一瞬間扳回令人聯想到昆蟲腳的隱藏臂，但四片翅膀迅速動作的主腕立刻招住了「獨角獸」的頭部。

擁有五指的手掌被緊緊壓制住，聳立有獨角的頭部則被扳向後方。全景式螢幕傳來雜訊，機能不靈的視窗陸陸續續地開啟。這樣下去的話機體會被折斷。「瑪莉妲小姐！」巴納吉這麼大叫的聲音，半已埋沒在蜂鳴作響的警報聲當中。

「現在請妳只思考要怎麼讓戰鬥結束。提克威他們可能也會被捲入戰鬥啊！」

『那你就投降，然後告訴我公主的下落就好。這樣子我軍也會撤退。』

我做不到。立刻有那種想法的巴納吉一邊自問：為什麼？一邊束手無策地聽著瑪莉妲的話⋯『你看吧！』

『你嘴上說著只想讓戰鬥結束，卻站在敵人的立場思考。因為你已經是事情的一部分了。』

「不對！妳這樣說不對。是你們的想法太直來直往了，所以奧黛莉才會待不下去。我會覺得不管是『盒子』還是奧黛莉，都不能交給像你們這樣的人，也是……」

『我說過那是敵人的論點！』

力氣施加在四片翅膀的手腕上，讓負荷過大的標誌出現在狀態螢幕上。框架咯嘰作響，感覺到瑪莉姐是認真要摧毀「獨角獸」，巴納吉爆發出比起恐懼更強的憤怒。看得見卻又不去看，那是人封閉了自己心靈後，在冥頑不靈下所發揮出的力量。明明妳也知道只靠蠻力，根本沒有事情能夠獲得解決——！

「妳真是有理說不通！」

裝甲接縫噴出紅色燐光，奮力擴張開來的框架扳回了四片翅膀的隱藏臂。同時提腿踹出的腳部框架也伸展變長，挪移的裝甲展則將隱藏臂的勾爪甩落。

獨角裂作兩支，掀起的面部護罩彈開了四片翅膀的手掌。從後部背包展開的推進器噴嘴一起冒出火光，剛甩開隱藏臂的拘束，回轉完成變形的機體一邊點亮了成對的「眼睛」。

『鋼彈』……!?

瑪莉姐的低吟遠離而去，頭靠墊伸出輔助鈕具固定住巴納吉的頭盔。手腕與腳踝傳來輕微的衝擊，察覺到抗Ｇ藥劑注射系統「ＤＤＳ」已經啟動，巴納吉讓「獨角獸」繞往四片翅膀的頭頂。

刺鼻的氣味在鼻腔內擴散，腦髓脈動的熱流逼迫向巴納吉全身。黑壓壓的衝動在肚子裡膨脹起來，與機體同步的神經被宛若瀝青的色澤塗遍。不妙──心裡雖然這樣想，設法思考的理性卻無法產生作用，巴納吉已將眼前的四片翅膀視為敵人。對於腦子裡只想以力服人的對手，講再多話也沒用。為了讓奧黛莉平安離去，並讓自己回到「擬・阿卡馬」上頭，就要在這裡打倒這傢伙。別以為我會乖乖地自己當冤大頭──

閃爍的「ＮＴ-Ｄ」標誌映入頭盔面罩裡，將巴納吉的視野染作血色。朦朧飄散的甘美香味消散開來，使得瑪莉姐的氣味從駕駛艙中一掃而去。

※

「ＮＴ-Ｄ啟動，確認。目標已和『剎帝利』進入交戰狀況。」

這道聲音，是從「留露拉」一般艦橋的角落，安坐在通訊操控台前的通訊員口中發出

的。「很好。」伏朗托麼回答的聲音在高聳的天花板上迴響開來，他那身穿鮮紅制服的高挑身材則挺立於艦長席旁。

「雖說是感應監視器，但它的效能並非是完美的。將全力傾注在收訊上。知道嗎？艦長。」

「了解。」坐在艦長席上的希爾上校表情安分地點了點頭。對於連部署戰鬥艦橋的機會也沒有，只能從後方眺望戰場的「留露拉」艦長而言，這肯定是唯一能讓他一展身手的機會了。「先暖過主機。依收訊狀況而定，本艦會從『帛琉』的後方駛出。也別鬆懈對敵機的警戒。」在提高音量指示的希爾艦長旁邊，安傑洛穿過艦橋的門口。一邊在意自己穿著帶有汗臭味的太空衣就走了進來，安傑洛站到仰望著主螢幕的紅色背影身旁。

投射出光學監視影像的螢幕上，映有兩架MS上演著死鬥的景象。粗糙的畫面時而冒出光束的亮光，卻一點也看不清楚機體的輪廓。連「剎帝利」和「獨角獸」哪一邊佔上風都無法確定，但是戰鬥的詳細內容在這當頭已經無關緊要了。

必要的情報，會從裝設在「獨角獸」精神感應裝置的感應監視器──也就是感應波接收裝置那裡傳來。這套「竊聽」裝置會在NT-D啟動時同時發揮機能，將機體資訊鉅細靡遺地送訊出來，由於載波用的是精神感應裝置發出的感應波，所以也不用擔心被米諾夫斯基粒

子妨害通訊的問題。儘管送訊範圍仍有極限，在這距離下應該可以期待傳送內容完整無誤才對。實際上，通訊操控台的副螢幕已經高速捲動起收訊到的數據，並開始搜索與ＮＴ－Ｄ連動的拉普拉斯程式了。

疑指「盒子」所在座標的數據，已經在之前提示過。跟著要解開封印的內容會是什麼呢——撥起因汗水而沾在額頭上的瀏海，安傑洛注視起捲動著二進位檔案的螢幕，但某道大吼大叫「這是怎麼回事！」的聲音讓他的眼皮跳了起來。原來是身穿太空衣的辛尼曼一手拿著頭盔，正要衝進艦橋裡頭。

連個正眼也不瞧受到驚嚇而回頭的希爾艦長，辛尼曼漂浮於無重力下的身體正朝艦長席接近。果然來了嗎？把一見自己蘊藏有怒氣的黑色眼睛便立刻擋在前頭的安傑洛逼退，辛尼曼站到伏朗托面前。「船長，『葛蘭雪』是怎麼了嗎？」伏朗托戴著面具的臉上露出興致這麼問道，辛尼曼對他惡狠狠一瞪、發出尖銳的怒吼：「您為什麼要孤立瑪莉妲？」粗重的聲音響徹艦橋，讓在場全員的目光集中向辛尼曼。

「我聽說您已經對全軍發布返還命令了。為什麼只有瑪莉妲她——」

「要啟動ＮＴ－Ｄ，只有讓疑似新人類的同類彼此衝突才行。這是只有瑪莉妲中尉才能辦到的工作。」

因為省略過程的說明而氣勢略減，辛尼曼皺起眉頭。「『獨角獸鋼彈』上裝了感應監視器。」將視線挪回主螢幕，伏朗托靜靜接道。

「啟動後，我們可以從這裡接收到新提示的資訊。既然沒辦法對拉普拉斯程式進行解析，依序解開程式封印的作法會比較快。為了這個目的，我也將那個叫巴納吉的少年引導到了『獨角獸』上頭。對於讓船長也蒙在鼓裡這一點，我感到抱歉。」

利用聯邦的臥底，設計讓巴納吉搭乘「獨角獸」，並藉此備妥啟動NT-D的程序。這次的奇襲反而使新吉翁得到真正的重生，一舉幫本身陣營掃除掉內部不安分的「老舊血脈」，但為了完成其中程序，也有像辛尼曼這樣不得不徹底隱瞞的局內人存在。從目前為止進行過的調查已能得知，NT-D系統並沒有單純到光靠模擬戰就能騙得過。若不是生死交錯的真實戰場，就不能促使NT-D啟動。

戰場上的一切，都是在伏朗托策劃下所演出的劇碼——似乎是這麼理解到的辛尼曼臉上失去血色，「可是，瑪莉姐她……」而他含糊的聲音終究也無疾而終。「我了解。」伏朗托回答，微微低下頭。

「強化人只是靠人工手段讓神經的傳導系統變得更發達，並不能說是純粹的新人類。但是哪，船長，所謂純粹的新人類到底是什麼？」

一邊將哽住話語的嘴巴閉作一字，辛尼曼滿盈疑惑的視線射向戴著面具的臉孔。不將對方當一回事的目光轉到了螢幕上，伏朗托接著說：「沒有人能夠回答。」

「是指直覺靈敏，足以讓感應兵器產生作用的人嗎？就成效而言，瑪莉妲中尉可以說是新人類。然後ＮＴ−Ｄ則會以這項成效為根據，將對方判斷為新人類，並發揮出原本的力量。」

面具下的視線前方，有著望遠攝影所捕捉到的硬質光影錯綜。不知道這是在有心者下的安排，兩名巨人持續跳著殲滅彼此的死亡舞蹈。身旁的辛尼曼跟著凝視起螢幕，伏朗托則在嘴角刻劃出魔魅般的笑容。

「那架『鋼彈』還沒露出真面目。讓瑪莉妲中尉負責將它的本性揪出來吧！」

※

被擊墜的感應砲化作火球，並讓衝擊波朝四面八方擴散開來。瑪莉妲雖在緊要關頭翻過了機體，卻沒能躲掉撕裂開爆炸產生的煙塵廢氣後，急遽逼來的「獨角獸鋼彈」。

敵方機體散射出火神砲，使得兩軸火線擦過了「剎帝利」。一邊採取著閃避運動，瑪莉

姐確認起展開中的感應砲位置，一邊將意念傳送給精神感應裝置，命其從「鋼彈」身後展開狙擊。附近的感應砲立即點燃姿勢協調噴嘴，並從尖端射出光束。這時候，縱轉過機體，跟著閃爍出噴嘴火光的「獨角獸鋼彈」像是電影剪輯畫面那般，從瑪莉姐的視野中消失了蹤跡。感應砲的光束空虛地交錯而過，讓「剎帝利」的濃綠色機體浮現於黑暗中。

「閃來閃去的……！」

低吟出口，然後踩下腳踏板。節流閥全開的「剎帝利」尾隨著「鋼彈」，從正上方壓迫而來的Ｇ力則讓瑪莉姐的肉體脈動著。收縮起血管，受到離心力擠壓的血液被強化肌肉繃緊在原處。為了將血液穩定地供給腦部，體內十二個支援心臟的器官持續鼓動著。為了高機動戰鬥而設計出的肉體陣陣搏動起來，高速處理著情報的神經傳導系統正對「獨角獸鋼彈」的動向進行判讀。對方的加速度與急速轉彎並非尋常——但自己的眼睛卻逐步習慣了。帶有外行人味道的直線行動，和在「工業七號」對壘時比較起來並無多大進步。冷靜攻去就能贏，瑪莉姐如此判斷。

話說回來，一般人沒道理能在這種狀況下撐得太久。對方根本連職業駕駛員也不是。這樣的外行人剛才若真的說溜了嘴，就表示米妮瓦的事並非是他信口開河。有必要盡早讓「獨角獸鋼彈」耗盡全力，並回收似乎就在附近的米妮瓦才行。將復興吉翁的夢想託付在其存在

上，辛尼曼一直以來都守護著米妮瓦・薩比。儘管沒說出口，辛尼曼一直都將奪回米妮瓦當成自己最優先的課題。瑪莉妲對復興吉翁並無興趣，但MASTER的願望就是自己的願望，MASTER的敵人就是自己的敵人。即使得賠上性命，瑪莉妲也要辦到自己該做的事。對於以人造物身分獲得了生命的瑪莉妲而言，沒有比這個更崇高的道義存在了。

這麼說來，辛尼曼應該會對自己這樣不對吧。妳才不是人造物，妳是個人。自己想去的地方要自己決定——他應該會這樣講。正因為如此，我才必須以人造物的身分活著。我必須全副活用上這個為了戰鬥而對遺傳基因做過設計的身軀，並徹底成為守護MASTER的類人型兵器。因為我沒有其他方法能夠報答他。沒辦法報答救了這樣的我，那道被稱為MASTER的「光」——

「……這樣就結束了！」

這段思考不到一秒。瑪莉妲看穿「獨角獸鋼彈」的行進軌道，並將統率共計十六架感應器的思維化作聲音放射出去。接收到感應波指示的自動砲台群像被牽引般地行動起來，「剎帝利」的胸部與莢艙同時也散射出MEGA粒子砲。藉由I力場產生折射的亞光速光彈頓時有如水從拔了栓的水龍頭噴出那般，猛然於四面八方湧瀉，並灑向高速機動著的「獨角獸鋼彈」。

彈」。

設置於全身的噴嘴發出光芒，「鋼彈」的機體做出急轉彎。先繞到「鋼彈」前方的感應砲射出光彈引誘，打算將其逼進其他感應砲圍成球陣等候的宙域。察覺到殺氣編織成的天羅地網，「鋼彈」下次轉向時就是決勝負的關鍵。推進器的火光連續亮起，瑪莉姐看到「獨角獸鋼彈」照著自己判讀的方位轉向，便將攻擊的思維傳達給了待命中的感應砲。

粉紅色的光軸交錯於一點，挾擊打斷了覆於「鋼彈」小腿下的推進翼。才以為第二擊就要穿透體勢不穩的機體，右肩的裝甲卻先遭到粉碎，剝露出來的精神感應框架隨即迸射出血般的燐光。用不到一秒，感應砲便包圍了在這股衝力下回轉起來，並於短暫期間內失去控制的機體。瑪莉姐刻意不瞄準發電機，只擊毀噴嘴與推進器使其無力化。將十六座感應砲的視覺納入意識，當瑪莉姐肥大化的直覺正要傳達攻擊意思時，「獨角獸鋼彈」的機體突然放射出一股「氣」，幾乎帶有物理作用力的那股氣化成一道強風，吹襲向瑪莉姐所在的駕駛艙。

無法想像這會是「鋼彈」裡的駕駛員所發出的。蘊含有強烈敵意的「氣」穿透太空衣，一邊挑弄起瑪利達被汗水濡濕的肌膚，一邊吹向後方。那感覺像是腐爛的蛞蝓爬遍全身，並侵入胯下──封印住的記憶湧至喉頭，一瞬間，瑪莉姐陷入了分辨不出前後的混亂，只好慌忙將攻擊的思維傳送給感應砲。但是，感應砲卻絲毫不為所動，待在其包圍中的「獨角獸鋼彈」也靜止不動，沒有要行動的跡象。

簡直就像時光停止了一樣。受到無力飄浮著的感應砲所包圍，對方的機體持續發出一股壓迫感強烈的「氣」，並直視著瑪莉妲。竟敢傷了我——這不是駕駛員的意識，一種更為傲慢且毫無慈悲心的思維刺向瑪莉妲的大腦皮層，當近似鼓動的「存在」波動擴散於虛空的一剎那，「獨角獸鋼彈」緩緩地舉起了它的右臂。

張開的五指放射出看不見的波動，使得原本靜止的感應砲一起點燃噴嘴的光芒。它們隨著「鋼彈」的手指動作一起挪動身影，一調過機首，砲口便朝向身為主子的「剎帝利」。

映有精神感應框架的光芒，轉作紅色的成對眼睛像是嘲笑般地閃爍起來。「鋼彈」是敵人——當這句話從頭蓋骨裡頭冒出的瞬間，「獨角獸鋼彈」揮下右腕，驅使敵意高漲的感應砲襲向了瑪莉妲。

光束隨即從砲口發射出來，複數的火線對準著「剎帝利」。瑪莉妲立刻進行閃避，並重新將思維伸向感應砲，然後她對完全無法構思出感應砲軌道的自己感到愕然。瑪莉妲不知道感應砲在哪裡。受到「鋼彈」的波動遮蔽，感應波失去了對感應砲位置的掌控。

「怎麼了，感應砲？你們認不出我嗎？」

失去自我的感應砲群，正開始用MEGA粒子砲的嘴啄起身為母鳥的「剎帝利」。受到擦身而過的衝擊搖撼，臉埋進安全氣囊裡的瑪莉妲只好無奈地解放出擴散MEGA粒子砲。

亞光速的散彈由「剎帝利」胸部射出，遭受直擊的兩座感應砲則冒出爆炸的光球。背對著那道光芒，「剎帝利」以光劍劈開逼近的感應砲，瑪莉姐讓機體衝出包圍陣，並將目光移向讓波動包覆住自己全身的源頭。

「你這傢伙，到底幹了什麼!?」

「剎帝利」全力點燃推進器，繞到了白色機體的背後。就那樣靜止在虛空中的一點，「獨角獸鋼彈」沒有動。其雙腕往上舉起，一伸開成八字，設置於腕部側面的接合組件便展開為光劍的劍柄。兩支劍柄藉由支臂定位於袖口，讓「鋼彈」手腕前方顯現出銳利的光刃。

本身化作光劍的雙腕左右伸展開，瞬時移動的機體從瑪莉亞的視野裡消失了。愕然地眨過眼，瑪莉姐隔著全景式螢幕環顧起周圍，但是由正下方穿透上來的衝擊隨即讓她發出慘叫。佔滿視野的星海流動起來，一瞬間就被切斷的莢艙前端漸漸遠離機體而去。連停止機體回轉的空檔都不放過，朝齊射出擴散MEGA粒子砲的「剎帝利」再度施予斬擊，拖著紅色燐光尾巴的「鋼彈」掠過了頭頂。

穿過全方位包圍撒下的光束軸線，將光劍溶為身體一部分的機體跳舞般地飛躍著。二度射擊出的擴散MEGA粒子砲也被輕易躲過，鑽進死角的對方將冰冷波動砸向瑪莉姐背脊。回轉的空檔都不放過，朝齊射出擴散MEGA粒子砲的「剎帝利」再度施予斬擊，拖著紅色瑪莉姐射出從未用過的偽裝氣球，藉以牽制化成狂風砍向自己的敵影，她知道自己正被玩弄

著，並為此感到戰慄。這種動作與先前的「鋼彈」不同。完全判讀出瑪莉妲的軌道，那傢伙逐步而確實地折磨著「剎帝利」的思維正刺向自己的皮膚。那是發自樂於狩獵者的，滲有冷酷喜悅的思維——

「你……是誰？」

巴納吉・林克斯的身影並沒有出現在那裡。不帶憤怒、就連瘋狂也感覺不到，化作狩獵機器的「鋼彈」劈開偽裝物，在其支配下的感應砲則削減起「剎帝利」的裝甲。看到聚集成群的感應砲排列成巨大的手掌形狀，瑪莉妲尖叫出聲。「鋼彈」是敵人，是從我們身邊奪走光芒的恐怖敵人。埋藏於遺傳基因的記憶爆發出來，使得被稱為瑪莉妲的某人返回了原初的狀態——

※

那幕異常的光景，即使從矇矓的光學影像也可判別出來。就在艦橋所有人屏息守候之中，安傑洛也以駭然的心境持續注視著主螢幕。

「那是……那個小鬼幹出來的事情嗎？」

死命盯著質性僵硬的光影亂舞，辛尼曼用著無法相信的表情低喃出聲。對此安傑洛也毫無異議。如果這是那傢伙的實力，自己肯定已經在先前的戰鬥中被擊墜了。「正確來說，那並不是他做的。」伏朗托如此開口。

「將敵人判別為新人類之後，機體的限制器會被解除，從動作操控到武器管制都將交由系統來控制。此時的駕駛員就連系統軟體都不如。只是個接收感應波，並且將其轉換為敵意的處理裝置而已。」

「那麼，操控那架『鋼彈』的究竟是什麼！」

「就是NT-D啊。新人類毀滅系統。」
<small>Newtype Destroy System</small>

「毀滅……？」反問對方的辛尼曼皺起眉頭。

伏朗托若無其事地說，安傑洛則一邊吞下口中的唾液，一邊看了他戴著面具的側臉。

「那支獨角會偵測敵方的感應波，『鋼彈』則負責將其破壞。我們看到的，是一架透過精神感應框架發揮出超乎常人的同步性，同時又兼備操縱敵方感應兵器力量的狩獵機器。這程式是為了抹殺吉翁留下的最偉大的神話──新人類，而被創造出來的。」

「太荒謬了……這樣的機體，普通人才不可能駕馭得了。」

「沒錯。駕駛員必須經過強化。這不是人工性質的新人類操縱得來的機體，只有名副其

實的強化人才能夠辦到。」

意有所指的聲音，讓恍然大悟的辛尼曼緊繃起整張臉：「原來啊。藉由技術性的產物將新人類驅逐乾淨，這樣一來……」

「就可以完全葬送掉吉翁的神話。」接過對方話鋒，伏朗托繼續道。「配合上百年一度的節慶，讓吉翁共和國和新人類神話一起解體。藉此將稱為吉翁的惡夢完全抹銷。他們習慣把這稱為UC計畫。」

UC是獨角獸的略稱，同時也代表著宇宙世紀本身。讓最初的百年染血，名為吉翁的惡夢從根本搖撼了宇宙世紀的規範，所以非得讓這場惡夢在迎接下一個百年前將其根絕才行。

人類踏出宇宙後將獲得進化的論調不過是天方夜譚，所謂的新人類則是戰鬥能力肥大化的怪物。形容新人類洞察力優越不過是種修辭，只要運用科學技術的力量就能凌駕其上。要證明這點，鋼彈型MS是最相稱的。不僅身為聯邦的象徵性存在，一直以來，「鋼彈」同時也是與新人類神話密不可分的機體。與聯邦軍的重編並行其效，擁有「鋼彈」容貌的MS將被量產，靠著純粹的科學力量就能將怪物們驅除乾淨。若想要粉碎新人類神話，沒有手段會比這樣的政治宣傳更有效。效仿起一手建立聯邦體制的父祖，現在正是大刀闊斧推行改革的時候。為了讓迎接百年節慶的地球能夠風平浪靜——

部分分子馴養慣了新吉翁，企圖讓沒有戰爭就無法成立的經濟維繫下去；但在另一方面，聯邦也有照著前述脈絡思考，並且附諸實行的勢力存在。覺得這更不像神智清醒的人會做出來的事，安傑洛毛骨悚然地望向彼端的「獨角獸鋼彈」。聯邦對於異己者的恐懼，竟然是如此地根深蒂固……

根源的吉翁，才會誕生出來的魔物。畏懼著新人類思想以及作為其

「卡帝亞斯‧畢斯特在那魔物身上裝了機關，並將開啟『拉普拉斯之盒』的鑰匙託付給它。連NT-D的啟動條件也被動過手腳哪。若想究明其全貌，就只有啟動NT-D、逐步解除封印一途。」

「……也就是說，您將瑪莉姐當成了馬前卒？」

喚回了一度消退的殺氣，辛尼曼眼中露出陰沉的光芒。「這是只有她才能辦到的任務。」

一邊制住想站到身前的安傑洛，伏朗托強調。

「普露系列的潛在意識中，植入有對於『鋼彈』機體的敵意與憎惡。可以揪出『獨角獸』本性又能與其抗衡的駕駛員，除她之外沒有任何人了。」

「但是，瑪莉姐她——」

「是普露十二號。」

截斷話鋒般地開口，伏朗托正視辛尼曼。「這是她的名字。透過複製與遺傳基因改造技

術製作出的人工新人類，編號第十二號的試作品。」

為了反駁而半張的嘴巴再度閉上，避開對方視線的辛尼曼緊緊握住了拳頭。「即使如此，她也是個人——我明白你會這樣講。」伏朗托靜靜接道。

「但將過剩的感情放在她身上是危險的。普露系列若失去指示自己的MASTER，就無法保有自我。有時這會讓身為MASTER的人與其產生互相依存的關係。特別是像瑪莉姐中尉這樣，曾度過以女性而言極為苛酷的幾年——」

「你別說了。」

這是道宛如將刀子架在人身上的銳利聲音。窺伺過伏朗托收口後的表情，吞下一口口水，安傑洛重新瞪向辛尼曼：「你竟敢對長官……！」辛尼曼什麼也沒說，隨即以突然伸出的手揪住安傑洛領口。

「正因是長官我才會說了事。要是你，就沒這麼簡單了。」

粗壯的手臂一伸，辛尼曼推開安傑洛浮在空中的身體。儘管腳立刻便著地了，安傑洛沒有氣力再度與發出陰沉目光的辛尼曼爭辯，只好退回沉默不動的伏朗托身後。看著兩人有好一會的時間，辛尼曼又將視線移回發出戰鬥火光的螢幕上。壓抑住當下就要爆發出來的情緒，他那比起平常更為嚴肅的表情，使得艦橋的空氣凝重起來。

※

被自己放出的感應砲所襲的四片翅膀，以及在碰觸到光劍的同時便會粉碎的偽裝氣球，一切的一切透過紅黑色的濾光鏡，都變成了血色。這並非是警告畫面映在面罩上所導致的結果。或許是眼底的出血正覆蓋著自己的視野。眼睛是對G力最脆弱的器官。巴納吉想起好像有誰對自己這麼說過。究竟是誰跟我說的呢——

這種思考在一波波湧上的衝動之前，不過是夾雜於其中的小石而已。打倒四片翅膀，把散布敵意的物體排除掉。任由衝攪五臟六腑的激情擺布，巴納吉急驅起「獨角獸鋼彈」，並揮下與雙手合為一體的光劍。錯身而過的斬擊，夾斷了四片翅膀的膝部裝甲，噴出傳導液的機體則難堪地回轉起來。明明左腕已經折斷，裝甲掀起的莢艙也無法像樣地動作，這傢伙卻還不打算停止抵抗。一有空隙，便會伸出裝於莢艙內的隱藏臂，揮動光劍的刀刃掃向「獨角獸鋼彈」懷中。

——「鋼彈」，是敵人！

接受到位於其中者的意識，四片翅膀的單眼閃閃發亮。太過直來直往了，巴納吉如此在

腦海的角落裡反駁。就是因為你們像這樣把敵意散播出去，才讓所有人都變得很奇怪。不只是發生了像「工業七號」那樣的事，還害得我不得不坐上這種東西參加戰爭。

「拉普拉斯之盒」、畢斯特財團、新吉翁。所有人都只會宣揚自己的立場與主張，根本不去聽別人說話。誰也不想理解我，也沒有人要當我的同伴。爸爸死掉了。奧黛莉也走掉了。為什麼只有我非得扛下這些麻煩？為什麼我要獨自遭遇到這樣可怕的事？我只是想救奧黛莉而已啊。為什麼我會把奧黛莉交到別的男人手中照顧，自己卻待在這種地方——！

「鋼彈」交錯的雙臂忽地左右伸開，同時切斷了對方伸出的兩隻隱藏臂。看準後退的四片翅膀，自動砲台群同時一湧而上。每座砲台的電能都已消耗殆盡，但巴納吉不在乎。上吧，搗毀對方吧！巴納吉默念，被破壞衝動所附身的自動砲台們，便開始撞向四片翅膀。變得破破爛爛的茨艙交疊在身體前，拚命揮著光劍的四片翅膀持續被飛石般的感應砲衝撞著。一邊察覺到衝突的火花此起彼落，拚命揮著光劍的四片翅膀搖搖欲墜地傾斜了機體。變得破破爛爛的茨艙交疊在身體前，縮成矮胖人型的四片翅膀朝對方衝去。陀螺般旋轉著的機體接觸向四片翅膀，使得四片翅膀握有光劍的手掌彈到了虛空之中。

自己的嘴角上揚起來，巴納吉讓「獨角獸鋼彈」朝對方衝去。陀螺般旋轉著的機體接觸向四片翅膀，使得四片翅膀握有光劍的手掌彈到了虛空之中。

裝備於胸部的四座光束砲也已被劈毀，失去大半武裝的四片翅膀仰立起機體。望向連A MBAC機動都無法發揮，而最後的隱藏臂也被十字光劍交錯斬斷的敵人，巴納吉靠著這股

勁頭又將目標瞄準了四片翅膀的駕駛艙。

被駕駛艙蓋罩住的內部，有著令自己不快的敵意源頭。與感應器同步的神經捕捉到其位置，精神感應框架反映出駕駛者意願，繞到了四片翅膀的正面。掃開滯留在旁的傳導液與裝甲，正當「獨角獸鋼彈」就要以光刃刺穿駕駛艙的時候。四片翅膀的機體中放射出一股

「氣」，讓巴納吉知覺到那陣柔柔挑逗著鼻腔的甜香味。

這是自己認得的氣味。這麼想的瞬間，巴納吉額頭一帶閃出淡淡的光芒，時間就此停止。不管是毫無防備地暴露著身體的四片翅膀，或者是就要貫穿駕駛艙的光劍，就連構成放射束的粒子運動也停下了。所有事物靜止下來，只有從額上綻放的淡淡光芒逐漸朝前方伸去。那道光與四片翅膀放射出的「氣」混雜在一起，形成一道「力場」包覆住兩架MS。這道「力場」洗滌了巴納吉視野中的血色，並將柔和的光芒擴散向四周──

──光……！

有人叫出聲音。是女人的聲音嗎？不，或許是自己的聲音吧。若要深究的話，那可能連聲音也不是。眼前的四片翅膀連機體溶到了光之中，貼附於皮膚的敵意才剛雲消霧散，對方駕駛艙裡活生生的存在就朝著自己逼進而來。怎麼回事？是誰打算進入我的身體裡頭？

被頭靠墊固定的頭部無法活動，巴納吉只能左右游移著目光，他看到背對光芒忽然浮起

機動戰士
鋼彈UC UNICORN
MOBILE SUIT GUNDAM UNICORN

的線性座椅。

——讓我自由的光芒。你來接我了嗎？

瑪莉妲・庫魯斯癱軟地坐在座椅上，並朝自己露出了無力的微笑。在巴納吉眼中，對方朝自己伸出手的身影像是個十歲左右的少女。

——妳，是誰？

面對彼端朝自己微笑的少女，巴納吉也伸出手。光影搖曳，如同吹皺的水面，讓兩人的思緒沉入冰冷的水底——

光。剛誕生的白色光芒。

巴納吉看著映於水面上，白而透明的光。離開虛無的深處，感覺緩緩從身體浮現。從水面伸出的手掌一知覺到外部空氣的寒冷，瑪莉妲便感覺到，不知是誰的手將自己拉了起來。那是她生下來第一次感受到的人類溫暖……

「歡迎來到這個世界。妳會覺得冷嗎？」

伸手過來的金髮青年對自己露出微笑。被白色光芒包覆的乾淨房間裡，擺有數具棺桶般的膠囊，而自己似乎就是從其中之一的膠囊中被取出的。巴納吉看了身穿新吉翁軍制服的青

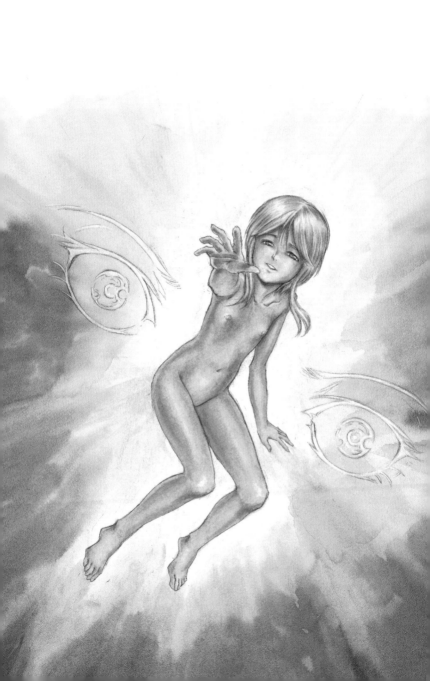

年臉龐。瑪莉姐則對比起外界氣溫更為冰冷的青年眼神產生寒意。

「妳是排行第十二的妹妹。妳的姊姊們都在外面工作了。來吧，和我一起到外面的世界去。」

青年的手握起自己的手，那卻是溫暖的。瑪莉姐從膠囊中起身，一邊將才剛接觸到外部空氣的腳踏到地板上，她本能地理解到這個人就是自己的MASTER。是這樣嗎？對於她溶入自己意識的想法產生些微疑念，巴納吉看著膠囊的透明艙罩。十歲左右、有著蒼藍眼睛的少女就映照在那裡──

光。綻放於宇宙的凶暴光芒。

隔著全景式螢幕冒出的那種光芒，是爆炸的火光。「普露三號被殺了！」巴納吉和瑪莉姐在駕駛艙裡，聽見少女這麼叫道的聲音。

「MASTER也死了，死掉了！」

「我們要怎麼辦？」

「冷靜下來。敵人還留在戰場上。我們要驅除掉聯邦軍。不管是『鋼彈』還是哈曼，只要是MASTER的敵人，就要全部除掉！」

排行第四的姊姊叫道。妹妹們恢復些許平靜。化為自己手足行動的黑色MS，以及從兩肩伸出的莢艙看來有如翅膀般的機械，它們組成了隊列襲向敵人。姊姊們都了解做法。和訓練一樣，只要用感應砲收拾掉發出敵意的東西就好。雖然還沒變成完全體，但我們辦得到。

我們的設計是辦得到的。

不過，所謂的敵人是什麼？無條件地加入隊列之中，瑪莉姐一邊思考著。是對MASTER加諸危害的東西。是MASTER規定為目標的東西。為了守護MASTER，我們一路受過了訓練。一天中得打好幾次很痛的針，腦筋裡也塞了多到都要爆開來的知識，只要是為了MASTER我都能忍下來。擁有同樣臉孔、同樣能力的姊妹們就像在追求出生時那道光一樣地，一直跟隨著MASTER。服從與獻身就是我們唯一被教導的美德。

可是，那個教我們的MASTER不在了。MASTER不在的話我們還非得要戰鬥嗎？即使被設計成同樣的形狀，我們每個人都不一樣。排行第六的姊姊會叫自己「人家」，我卻是用「我」來叫自己。明明是從單一根源繁衍增加，也受過相同的訓練，現在的我們卻不是同一個個體。這叫個體差異，瑪莉姐聽醫官這樣說過。靈魂，這個詞瑪莉姐也在哪裡聽過。那是所有人類都有的某種東西。一個一個都不一樣，有多少人就會有多少個的某種東西。我們的靈魂是同一個？靈魂是孤獨的？即使我們有這麼多人，卻還是覺得好寂寞……

所有人即使沒說出口，也都有這樣感覺到。藏不起失去MASTER這個核心而產生的動

搖。機體的動作明顯遲鈍，明明密集在一起是會被宰掉的。排行第十二的妹妹在這個時候第

一次打破了規律。只有自己，從隊列當中離開了一點點。

一瞬間，光束的光芒撕裂虛空，將黑色MS的大群吞沒進去。機體受全方位包圍並飛散

開來的MEGA粒子彈扯裂，她也被拋到虛空之中。

全景式螢幕熄滅，內部化為黑暗天空的駕駛艙天旋地轉起來。被切離了。姊妹之

間、與機體之間的牽絆都被強制切離，一切的一切都回到了天上。她拚命地伸出手，並在黑

暗中尋找起邊際。微微閃爍的警報畫面，讓抓著虛空的手掌浮現而出──

光。淫靡而猥鄙的霓虹燈光。

偏僻的幾家酒館並列成一條街道。場景換成滲有嘔吐物酸腐味以及小便臭味的繁華街一

角。「這孩子聞起來真臭！」背對霓虹燈光的中年女子皺起眉頭說道。

「根本還是個小孩嘛。這樣子賣不出去的啦。」

「也有客人的喜好是這樣吧？我撿到的時候她是坐在逃生艇上。人好像已經完全瘋掉了

哪，腦袋空空的。所以不管說什麼她都會聽哩！」

女人窺伺起自己的臉。有股嗆鼻的香水味竄進鼻腔。雖然有想到這簡直就像是廁所芳香劑的氣味，但身體與心裡卻不會有反應。女人在眼前彈響拇指並且哼地呼出聲音後，便戳著少女的頭髮將她推向店裡。搖搖晃晃的腳步踏進積在地上的水漥，使得映於水面的霓虹燈光跟著搖曳起來。

巴納吉與瑪莉妲看著映於該處的少女臉龐。放著滿頭不知整理的頭髮任意留長，那張髒兮兮的臉正朝向兩人。無防備地讓尚未成長為女人的身體呆站在原地，排行第十二的少女回望天空，眼睛注視於一點……

「拜啦。」

男子從女人那收下些許錢，然後便匆匆忙忙地離去了。將我從駕駛艙黑暗中拉出來的男子，應該是自己新任MASTER的男子要走了。MASTER，模糊地讓喉嚨發出聲音，少女打算追向男子身後。「從今天開始，妳的MASTER就是我！」女人一把抓住少女的肩膀，對她吐出具有油脂味的氣息。

MASTER。沒有MASTER的話自己就活不下去，那是聯繫自己與世界的牽絆。但是在少女自此要踏入的世界裡面，每晚的MASTER都會變。自己的新任務是接受其要求，並讓MASTER得到滿足。每晚都有腐爛的蛞蝓舔遍全身，而所有事情結束後少女會有一種感

覺，好像自己變成了廚餘一樣。身體內蓄積起髒水，最後連自己這個存在也逐漸消失了。最後剩下的，就只有因為髒水而變得水鼓鼓的皮囊而已。

但是，不聽從MASTER不行。因為我一個人活了下來。從不能讓自身意志介入的部分來看，搭上MS戰鬥與每晚服侍不同的MASTER並沒有什麼不同。追根究柢，人造物本來就不需要意志。明明只要嚴守服從與獻身的戒律，和姊姊們做一樣的事，自己就不會被獨自留下來了。

廉價的床鋪咯嘰出聲，難聞的臭味吹在自己臉上。一邊承受不小心擁有了獨自意識的報應，如今，變得空洞的蒼藍瞳孔正注視上下搖晃的天花板。像要讓身體腐爛的酸腐味道，變成了自己的體味──

光。冰冷而象徵喪失的光。

看得到白色的天花板。比起在新吉翁基地的醫療設施裡，要來得窮酸且骯髒許多的診療室天花板。「明明還這麼年輕……」穿著白衣的禿頭男子用疲倦的聲音低喃。

放在床舖旁邊的銀色洗臉盆裡，隱約倒映出自己的臉。變成十五歲左右的身體橫躺在床上，排行第十二的少女茫然地睜開因麻醉而朦朧的眼睛。其表情忽然緊繃起來，而摸索過下

腹部的手則在床單上僵住。

沒有。被偷走了。在這個身體裡凝聚成形的某種東西、一點一點慢慢變大的某種東西被人掏出拿走了。雖然不知道是什麼，但少女明白那樣非常重要的東西已經被⋯⋯

像醫生的男人方才走出的布簾後頭，可以看見附有固定雙腳器具的診療床。注射器、剪刀以及前端呈勾狀的銀色棒子沒花心思地排列在托盤上。是用那個掏出來的嗎？這麼猜想的瞬間，受到就要脫口叫出的恐懼所促，少女從床舖滾下來的身體摔到了地板上。顫抖無從停止。跟著湧上的則是噁心感。被人偷偷將身體裡面的東西掏了出去，刻骨銘心的痛覺在少女全身擴散開來。

我，究竟失去了什麼？凝結於胸口的話語無法化成聲音，少女被醫生抱出診療室。「沒讓商品受傷吧？」在等候室裡吞雲吐霧的中年女人瞪向醫生。「沒有。不過⋯⋯」女人沒有和回答的醫生認真對上目光，只說「唔，回去啦」便轉過身去。排行第十二的少女則是停下腳步，瞪視起女人。

身體從前陣子就一直怪怪的。少女感覺肚子一帶有某種東西凝聚成形，還讓月事停滯了下來。那是什麼？可以放回去的話，少女希望能放回去。因為那是自己的一部分，肯定是很重要的東西沒錯。少女將不成聲的聲音寄於視線上，對此，中年女人只在一瞬間變了臉色並

轉過視線。「走啦，妳在幹嘛！」被這麼喝道的女人拉過身子，少女踉蹌地踏出腳步。

「大石頭拿掉了吧？過來呀妳。」

硬要將少女留住腳步的身軀拉離，女人歇斯底里地叫道。不對，那才不是大石頭。胸口裡的心聲終究沒化成聲音，少女被拉出景象慘澹的街道。她被拉上停在街旁的電動車，車子一路開往店家所在的鬧街。平凡無奇的街景從窗外流轉而過，人們繁雜的臉孔稍縱即逝。腳踏車聚在一團，孩子們騎車穿過巷道。年輕母親推著嬰兒車，有嬰兒在哪裡哭著……

那些光景陣陣濕潤暈開，冰冷的水滴自臉頰流下。眼淚。失去MASTER以及姊妹時也沒流出的眼淚。一邊感覺到那從蒼藍的空洞中滴滴答答地流下，巴納吉想，明明又不是情願懷下的孩子。與情不情願沒有關係，那仍然是一道「光」，瑪莉妲的思維這麼回答。在人造物體內誕生出來的一道「光」。比起至今看過的任何一道光都要炫目，原本應該能點亮這灰暗陰冷的世界的「光」。

妳的想法，算是為人母親的一廂情願吧。也是吧。不過，我還是會想依靠這道「光」。

因為靈魂是孤獨的……兩道思維交纏嬉戲並且相融，扶著再也感覺不到任何熱度的下腹部，少女則持續流淚。自己淚濕的臉映照在車窗上，而濕潤的倒影跟著又崩解了形體──

「是啥意思啊，你這個人！竟然敢擅自跑進店裡來。」

「吵死了！妳這個把小鬼當成東西賣的老鴇。再不讓開，我就砸了這家店。」

有人在怒吼著。坐起懶散的身體，受驚的老鼠慌忙逃離而去。

分貝聲音隔著門板傳來。

當成尿瓶用的罐子翻倒在地，痕漬在水泥地板上擴散開來。少女雖這麼想，卻沒有走下床的氣力。被那密醫掏出大石頭之後，到底經過多久了？從那以後少女的身體便搞壞了，只能一直待在這間地下室，像團爛泥般地橫躺著。那果然是自己的另一半身體。注視著骨肉消瘦，且變得像老人家一樣的手掌，排行第十二的少女一邊擺出不關己事的臉，聽起了外面的喧噪。被掏出另一半身體的這具皮囊裡頭，已經連髒水都不會蓄積了。

吸飽地下室濕氣的身軀，只是一團水鼓鼓的殘滓而已。

喀噹，搖撼房間的聲音響起，鐵製的門板被打開。走廊的光照進室內，讓少女不自覺地用手遮住臉。那是對於數日沒看過太陽光的眼睛來說，太過刺眼的光。背對著光源，有一名男人站在門口。打算走進房裡卻又感到猶豫，以手掩鼻的男子腳邊，還躺著老鼠打翻的尿瓶。看了少女，說道「就是她」的男人身子一退，另一道巨大的人影便背對著光源出現。

對於腳邊積水、室內瀰漫的惡臭都沒露出在意的神情，那道人影緩緩接近少女。這個人

就是今晚的MASTER嗎？了解到的身體自動動作起來，少女站到冰冷的地板上。因為汗水與污垢而顯得有些骯髒的衣服滑落地上，少女一絲不掛的赤裸身體和人影對了面。那道人影之所以會露出倒抽一口氣的舉動，是因為看到自己遍體鱗傷的身體吧？知道這位MASTER似乎沒有那方面的興趣，少女稍稍地安下心。因為自己目前的狀況似乎無法完成被綁、或是被打的任務……

「你等一下！這家店可是有道上的兄弟在看顧的。馬上給我離開那女孩身邊。」

女人在房間外叫道。人影則一語不發地拿起床邊的毛毯，並輕輕將其披到少女身上。

「這女孩我帶走了。」這麼說道的聲音震盪起房裡的空氣，那張被堅硬鬍鬚遮著的臉映入了少女眼簾。

「她是我軍的所有物。感謝你們之前對她的照顧。」

與低沉、平靜的聲音恰恰相反，憤怒的神色佔滿了男人的臉孔。「這時候把軍隊扯出來是啥回事？你該不會是吉翁的落魄軍人吧？這樣的話我就要叫警察……」女人說道。「妳就叫看看吧！」男人的聲音將其打斷，而男人藏在懷裡的手槍槍柄則在少女面前蠢蠢欲動著。

「我很火大。管他來的是警察還是黑道，我現在的心情應該能宰掉一百個。別讓我更生氣。」

另一名男人從背後將住口後退的女人拉倒在地，慘叫與怒罵逐漸遠去，少女對其他動靜毫不介意，朝留在室內的大鬍子男人走近。披在身上的毛毯滑落下來，瘦得皮包骨的少女一腳踩在那上面。當少女伸出手，打算要觸摸男人被鬍鬚覆蓋的臉頰時，男人像是硬擠出來地說「夠了」，並用他寬大的手掌包覆住少女雙手。

「妳不用再做這種事了。對不起。真的，對不起……」

垂下背光的臉孔，緊緊握起少女雙手的男人眼中，浮現出微微發亮的東西。這個人是為了什麼而道歉呢？又為什麼會哭了出來呢？掠過頭裡的疑問被身體共鳴出來的熱度所融化，少女成對的蒼藍空洞中持續映照著男人的臉龐。到目前為止，少女已經被許許多多的MASTER抱過，但沒有人這樣有力而溫柔地握住自己的手。

不過，少女認得這份溫暖。好久好久以前，有一隻手從水面那端伸向自己。當自己從膠囊中被拉出來時第一次碰到的人類手掌，差不多就和這隻手一樣溫暖。少女將所有的意識集中在男人粗糙堅硬的手掌上。從那裡傳出了熱流，一邊感覺到自己全身上下的細胞都在鼓譟著，少女直直地窺探起抬過頭的男人眼睛。微微濡濕的黑色眼睛裡，映照出了自己黑漆漆的臉，妳是誰？少女試著問道。

我就是我。眼睛裡的自己這麼回答。我不是排行第十二的妹妹，而是被人賦予了瑪莉

姐‧庫魯斯這個名字的，獨一無二的存在。妳獲得了真正的MASTER，以後要為了MASTER‧庫魯斯這個名字的，獨一無二的存在。別因為妳是這樣被製造出來的而活著，而是要賭上妳這個獨一無二的存在來為MASTER奉獻。

這股溫暖才是「光」，伸進黑暗中的唯一一道「光」。別再放開這道「光」了。去期望MASTER所期望的事，去和與MASTER為敵的東西戰鬥。直到某天這具身軀被燃燒殆盡，並且讓所有罪業與污穢回歸虛無的時刻為止──瑪莉姐的思維在辛尼曼眼中叫喚；妳這是在詛咒啦──巴納吉的思維才打斷。自己對自己下詛咒。明明船長根本就不希望妳這麼做。

我知道。你的眼光很正確呢。但我說過吧？能拯救人類的，不一定只有正當性而已……

瑪莉姐反駁的思維溶入光之中，漸漸將呆站在地下室的少女包覆住。籠罩在全白的光芒之下，張開雙手的少女眼睛裡一流出淚來，巴納吉就看見轉作熱流的光芒讓眼淚蒸發了。

光。燒盡一切罪孽與汙穢的淨化之光──

這是在幾百分之一秒的時間裡產生的知覺。

劈哩作聲地爆散出粒子束，光劍刀刃瞄準著四片翅膀的駕駛艙。知覺到駕駛艙裡瑪莉姐的存在，取回肉體感覺的巴納吉一股腦地將操縱桿推到底。

激烈震盪傳進煞停下來的機體中，「NT-D」的標幟閃爍著。瑪莉姐沒有動。蒼藍瞳孔望向空中，她在等逼近眼前的光芒將自己吞沒。可以解開自己對自己所下的詛咒，並且燒盡體內污穢的「光」。像是在陰暗地下室橫躺著的少女一樣，瑪莉姐正在等待遍體鱗傷的心與身體回歸虛無的瞬間。

哪有這種救贖的方式。一邊要暴衝的機體止步，巴納吉在思維裡傾全力叫道。在夢境中、在幻影中，我了解了妳這個人。在兩道思維重合交疊、相互共鳴的知覺中，我看到了妳的存在。人是可以彼此理解的──這事實才是真正的「光」。嶄露沉睡於深處的可能性，並與內在之神邂逅，這才是妳要的救贖。然而，妳卻只看著自己的過去──

飽和的思維化成光芒，從精神感應框架放射而出。儘管已有減緩若速度，「獨角獸鋼彈」的動作還是沒有停止。駕駛員的意志與系統相互衝突，讓機體陷入了無法控制的狀態，並隨慣性朝著四片翅膀直衝而去。距離接觸只剩幾公尺──我絕不會讓妳被殺。你這批悍馬，給我聽話。巴納吉使出渾身上下的力氣將操縱桿推到底，同時也將全副心神化作聲音大叫出來。

「停下來啊──！」

光劍的刀刃前端烤熱四片翅膀的駕駛艙蓋，使得鋼達琉姆合金跟著外翻掀起。剎那間，

其光刃急速消逝，只有燒燙的劍柄抵到了四片翅膀的腹部。「獨角獸鋼彈」隨慣性衝撞向四片翅膀，交纏在一起——停止動作並緊貼起彼此身體的兩架巨人，開始隨著衝撞的慣性緩緩於虛空中漂浮起來。

紅色燐光急速褪去色澤，複眼式感應器取回了原本的綠色色彩。同時面罩翻下，展開作V字的複劍天線才剛收束為一根，光芒便從失去「鋼彈」外型的「獨角獸」身上消逝了。頭盔的固定器隨即解除，像臥倒般地蜷曲著身體，巴納吉順勢將嘴裡倒流的胃液一吐為快。

脫下頭盔，背脊配合喘不過氣的呼吸上下起伏著。猛咳了幾次，並擦過被汗水與嘔吐物弄髒的臉，巴納吉注意到有少許與汗水不同的水滴還留在眼眶邊緣。並非從身體，而是從內心滲出的水滴。深藏於他人腦裡，放射出痛切熱度而讓自己大腦產生共振的記憶，在眼球上凝結成了一滴淚水……

那段體驗到底是什麼？揉起眼睛，一邊摸索著從印象可及的邊緣開始雲消霧散的記憶，巴納吉注視眼前的四片翅膀。機體各處噴發著短路的火花，單眼熄滅而垂下臉龐的巨人身上，已不復看見破壞「工業七號」時的魔神面容。受了傷、精疲力竭、無依地飄浮著的機體在巴納吉眼中，正緩緩與少女遍體鱗傷的裸體重合在一起，而少女吞下所有污穢的蒼藍瞳孔則散發著冷冷空氣。「瑪莉姐小姐……」巴納吉不自覺地叫喚出口，應該能讓對方聽見的接

觸迴路卻沒有傳來回答的聲音。

受到這麼嚴重的損傷，駕駛艙的機能可能也已經壞掉了。烤焦凹瘤的半球狀駕駛艙蓋毫無動靜，將視線從可說是被狠狠修理過的機體上挪開後，隱約聽見像是咳嗽聲的聲音，巴納吉抬起頭。

「描繪理想，並且接近理想的力量……即使是人造物也能擁……」

氣息微弱的聲音在接觸迴路響起。巴納吉屏息聽著瑪莉姐的聲音。

「……只有人類，才擁有神……」

巴納吉認得這句話——在那間禮拜堂面對面的時候，自己曾不自覺地將父親的話脫口而出。而此時聽到的是那句話接下去的內容，應該只有自己知道的話穿過胸口，讓巴納吉失去了聲音。瑪莉姐知道這句話。就像自己了解了她一樣，她也了解了自己。自己裡頭有著瑪莉姐，瑪莉姐裡頭則有著自己……

突然間，無法壓抑的激情冒上喉頭，巴納吉握緊了發抖的拳頭。巴納吉明白自己裡頭的她正在發抖。一直以來身懷著深沉的喪失深淵，即使痛也不能說痛、辛苦也不能說辛苦的倔強靈魂正在發抖。對於傷得這麼深的人，我到底要說些什麼才好。走進對方身旁之後反而變得更遠，我該如何面對這份徹底的孤獨與悲哀——

「就算⋯⋯就算因為這樣⋯⋯妳這麼做，仍然是不對的。像這樣扼殺掉自己的生存方式⋯⋯實在太悲哀了⋯⋯」

發揮不了任何作用的話脫口而出，無可救藥地滲出的淚滴同時沾濕了眼眶。巴納吉什麼都說不出來。被無法掌控的衝動附到身上，自己變成了一直以來折磨著她的眾多暴力之一，根本連批判世上不合理的資格也沒有。瑪莉姐突然笑了出來，「能拯救人類的，不一定只有正當性而已⋯⋯」並擠出氣息微弱的聲音。

「不過⋯⋯能說得出『就算這樣』的你，我也覺得很好⋯⋯」

從瑪莉姐徹底被打垮，已經變得破破爛爛的身心底處，滲出了敬重之情。對方咳出的聲音將自己胸口擊潰，「夠了，不要再說話了」這麼低吟出口，巴納吉垂下了源源不絕滿盈出熱意的眼睛。妳才不是人造物，妳比任何人類都像人。這份意念傳達到「獨角獸」的骨子裡頭，使得兩隻手掌擅自驅動起來，並將四片翅膀的機體擁入懷中。

戰鬥的火線停歇下來，在敵我雙方立場都已經消失的星辰汪洋中，彼此擁抱的兩架MS飄流著。然後，「獨角獸」的駕駛艙終於接收到我方機體的雷射訊號，並向巴納吉宣告了接近中的聯邦軍機存在。

從其背後，則有顯示為「擬・阿卡馬」的標識逐步接近。即使聯邦軍機開始用無線電進

行呼叫，「獨角獸」與四片翅膀仍然沒有動作。以覆於粉塵下的「帛琉」為背景，將彼此當成唯一寄託的兩架機體飄流著，像是感到迷惑一般，旋迴的聯邦軍機發散出噴嘴火光。微弱的光芒照亮了沉默的兩架座機，也讓無法痊癒的傷痕浮現於虛空。

※

『剎帝利』失去回應，已被敵艦拿下。」

「感應監視器的訊號也中斷了。拉普拉斯程式沒有變化，封印仍然保持現狀。」

通訊員的聲音此起彼落，安傑洛帶著大夢初醒的心境環顧周圍，然後將視線移回了主螢幕。

顆粒粗糙的望遠影像上，映有敵艦急速遠離的白色艦體。「獨角獸」與「剎帝利」似乎是被繫留於後部甲板，但受到塊狀雜訊的干擾，畫面上幾乎判別不出來是否確為如此。自己的意識跑掉了多久？甩過還有些痠麻的頭，並擦拭過額上汗水的安傑洛，因為伏朗托「果然是這樣哪」的聲音而連忙抬起臉來。

「若沒有移動到指定的座標上，即使啟動ＮＴ－Ｄ，程式也不會運作下一個步驟嗎。」

注視著螢幕的伏朗托並無其他感慨。「獨角獸」與「剎帝利」接觸的一瞬間，時光停止、堵塞住胸口的窒息感包覆住了「留露拉」艦橋。伏朗托難道沒有體會到那股不可思議的知覺嗎？這麼想的時候，看到辛尼曼不發一語離開現場的舉動，安傑洛立刻捉住了他的肩膀。「上尉，你是打算去哪？」面對這麼發出的聲音，辛尼曼凶狠轉過的目光看向安傑洛。

「還用說嗎？我要將瑪莉姐給帶回來。」

觸及的肩膀傳來帶殺氣的電流，安傑洛不自覺地放開手。用眼光逼退呆站的艦橋要員，蹬了地板的辛尼曼大塊頭朝著門口方向飄去。沒有再度碰觸其肩膀的勇氣，「等等！追擊命令還沒有……」「不要緊。」安傑洛放聲喊住對方，但伏朗托打斷了他之後要出口的話語。

「就讓『葛蘭雪』負責追蹤敵艦的去向，但要慎重。」

面具下的一道聲音，讓安傑洛理解到話中並無率領艦隊追擊的意思，他將試探的眼光投向伏朗托。轉過壓抑住的臉，低聲回應「是」的辛尼曼背影離開了艦橋。失去作為主打的「剎帝利」，如今「葛蘭雪」保有的戰力只有三架「吉拉·祖魯」而已。隔著螢幕看向與「留露拉」接舷的舊式船體，將可能會做出神風特攻的船長背影與其重合在一起，安傑洛開口問道：「這樣好嗎？」伏朗托則以手扶起下顎。

「有必要派出人手來轉播感應監視器的影像。如果是『葛蘭雪』的話，剛好能勝任。因

為拉普拉斯程式提示出來的座標，是個不方便大舉進駐艦隊的地方哪。」

一邊仰望起閃爍著輸入座標的航術螢幕，伏朗托帶自嘲意味地扭起嘴角。疑似為「拉普拉斯之盒」所在的座標位置，就發起軍事行動而言，的確是個過於危險的地方。斷言偽裝貨物船正好能勝任的伏朗托，是否在先前就預測到了事態會如此發展？就算放走「獨角獸」，並持續截取其資料是預定好的計畫，「剎帝利」被對方拿下也該是預料外的發展才對。戴面具的側臉上什麼表情也沒表露，安傑洛只好將視線挪回漸漸遠離的敵艦，並將手放到了悸動未平的胸口上。

無視於彼此正在交戰，瑪莉姐與巴納吉讓人感受到濃烈的精神交感，而辛尼曼則是將眼中毫不遮掩的殺氣投向了安傑洛。自己與他人之間，是否擁有過深刻到足以讓感情如此激昂的關係呢？不，應該要問，往後是否能得到這樣的關係呢？讓人感覺像是活在另一個次元的紅色背影上找不到答案，於是安傑洛將無處可去的目光投向窗外的虛空。

※

「駕駛員也沒事對吧」……我了解了。視察拿下的敵機時，我們也希望能隨行。處置的

方式務必要謹慎，請這麼轉告艦長。通訊完畢。」

與wave rider配合過相對速度，正要讓手腕與機體上部的固定柄進行接合的時候，通訊亦告結束。與「擬・阿卡馬」通訊之後，塔克薩注視起漸漸由「洛特」車掌席遠去的「帛琉」。敵方艦隊沒有動作，也沒有敵機出現並進行追擊的跡象，只有就軍事性而言已被淨空的「帛琉」，還披著風化物的薄膜出現在後方監控螢幕裡頭。

先行的ECOAS729部隊中，成功脫離的「洛特」已經和母艦接觸了。「獨角獸」也平安遭到回收，儘管最初的目的是有達成，但對於帶著必死覺悟衝進「帛琉」的塔克薩等人而言，事態的經過就像是被敵人避重就輕地擺了一道一樣。巴納吉・林克斯不只沒有按照臥底的指示行動，還自己搭上了「獨角獸」，並且錦上添花地拿下四片翅膀回到戰艦裡。到底是出於什麼樣的經緯，才會讓他採取這樣的行動？康洛伊似乎也無法達觀地認為，只要結果圓滿就能天下太平。「事情的發展很奇妙。」他這麼說道的聲音裡頭，帶有一股不同平常的沉重。

「那架四片翅膀，簡直就像是刻意被孤立在那裡一樣⋯⋯千萬別跟我開裡面安裝有炸彈的這種玩笑。」

「單單想把『擬・阿卡馬』一艘戰艦擊沉，我不認為需要用上這麼出其不意的伎倆。但

巴納吉倒有可能是故意被放走的。」

「這麼說，他們還是會追過來吧。那些傢伙。」

一面將游標指向「帛琉」的南邊天頂，康洛伊慎重地答道。連同偽裝船算進去，數量共達二十艘以上的敵方艦隊事前便預測到會有奇襲，都先退到了港外。只要有那個意思的話，他們隨時都可以一舉輾過「擬‧阿卡馬」，從敵人反而放我方一條生路的做法來看，抱持著新吉翁也沒辦法對拉普拉斯程式進行解析的觀點應該是對的。他們打的應該是同時放走「擬‧阿卡馬」與「獨角獸」，等緊要關頭時再強搶「盒子」的如意算盤吧。

結果，還是被敵人玩弄在股掌間。握緊還沒打掉石膏的左手，塔克薩輕輕地嘆息，但康洛伊的「我並不想把這次的任務想成是徒勞無功」一語使他感到意外。

「因為沒有729為我們殺出一條血路的話，『獨角獸』也不會有逃脫的空間。」

即使知道這也在敵人的算計中，康洛伊還是用僵硬的聲音這麼斷定。斷了音訊的納西里的「洛特」，就連一塊碎片也沒能回收。「當然。」同樣用著僵硬的聲音回答，塔克薩讓眼睛閉上一會兒。只從通訊中得知的，還有三架我方的座機失去了消息。其中也包括「半路跑回來」的利迪‧馬瑟納斯少尉所搭乘之「德爾塔普拉斯」。

「……你可要跟著我們回去哪，納西里。」

口中低喃著，塔克薩睜開眼。他看見失去左舷彈射甲板的「擬・阿卡馬」艦體，在螢幕那端有如幽靈船一般地飄浮著。

※

喀噹。被搖晃的機體打斷睡眠，米妮瓦張開眼睛。

狹窄的駕駛艙內充滿發電機的聲音，全景式螢幕的壁面則為CG的宇宙所佔滿。感覺不到襲向身體的G力，也看不到殘骸一類的障礙物。已經穿過暗礁宙域了嗎？審視起自己似乎昏迷過的身體，米妮瓦打開了頭盔上的面罩，並且因為突然被拿到眼前的飲用水軟管而眨起眼睛。

「身上有沒有什麼地方會痛？」

坐在旁邊線性座椅上的利迪，正對著米妮瓦投以關心的視線。質量投射器的加速度過於猛烈，經歷過全身就要陷進座椅的恐懼後，黑暗便籠罩在米妮瓦眼前。自己昏迷了多久呢？接過飲水軟管的米妮瓦回答道「我沒事」，喝了起來。無重力下特有的，食道蠕動的感觸傳達到喉頭，米妮瓦原本朦朧的意識因而清晰起來。

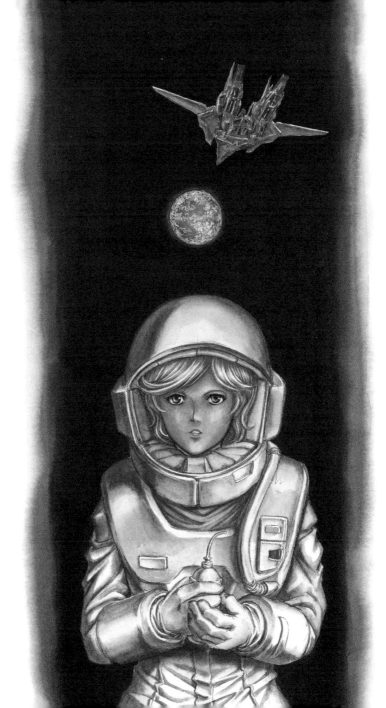

「戰鬥結束了。『鋼彈』似乎也被『擬・阿卡馬』收容了。雖然沒辦法觀測得很清楚就是了。」

將目光轉回正面，利迪自己也以飲水軟管就口。「這裡已經切斷雷射通訊了。誰也沒有追過來。大概已經被認定成戰死了吧。」

自嘲的聲音裡，滲有一種自知以軍人而言，自己正幹著邪門歪道事情的負荷感。不認為口頭上的謝罪能夠生效，小聲低喃「……是嗎」的米妮瓦，又將視線投向了逐漸遠去的「帛琉」。

受到星光埋沒，「帛琉」的輪廓變得比小指指尖還小，連形狀都無法清楚確認。自己是背叛了什麼，又拋下了什麼才走過來的？就在無法整頓心緒的情況下，抱著茫然的不安，米妮瓦將目光凝聚在「帛琉」上，「別回頭」這句話則讓她抖了一下肩膀。

「現在只能往前進而已。」不管是妳，或是我……」

用著也像是說給自己聽的聲音開口，利迪在握住操縱桿的手上使勁。米妮瓦什麼也沒說地將視線挪回正面。

茫茫無際地擴展開來的虛空之前，有個網球大小的蒼藍光芒正閃耀著，就那樣孤伶伶地飄浮在空中。那是孕育一切的地方；同時也是我們要回去的地方——乘載著不自覺地在胸中

如此低喃的米妮瓦，變成wave rider型態的「德爾塔普拉斯」疾馳於永遠的黑暗中。像是對人們發生在宇宙的爭執置之不理，地球綻放著獨一無二的光芒，等在兩人的前方。

《第五集待續》

機動戰士鋼彈UC（UNICORN）4　帛琉攻略戰

作者　福井晴敏

角色設定　安彥良和

機械設定　KATOKI HAJIME

原案　矢立肇・富野由悠季

插畫　虎哉孝征

設定考證　岡崎昭行
　　　　　小倉信也
　　　　　白土晴一

協助　佐佐木新（SUNRISE）
　　　志田香織（SUNRISE）

日文版裝訂　住吉昭人（fake graphics）
日文版本文設計　泉榮一郎（fake graphics）

日文版編輯　古林英明（角川書店）
　　　　　　平尾知也（角川書店）
　　　　　　石脇剛（角川書店）
　　　　　　大森俊介（角川書店）
　　　　　　津曲実咲（角川書店）

鋼彈的原點

將經典機械人動畫《機動戰士鋼彈》以漫畫版方式完全詮釋，並由動畫版的作畫監督安彥良和親自執筆，加入了動畫所沒有的原創劇情，呈現出一年戰爭中更爲完整與多元的情節。

機動戰士GUNDAM THE ORIGIN

17 ——拉拉鋼·上

安彥良和
原案 矢立肇·富野由悠季
機械設定 大河原邦男

白色基地為了進行補給，來到中立都市SIDE 6停泊。在那裡米萊見到了未婚夫卡姆蘭，阿姆羅也與失散許久的父親提姆巧遇……而阿姆羅更與影響他往後人生命運的少女拉拉·遜相遇，甚至與戰場上的強敵「紅色彗星」夏亞面對面了！

©Yoshikazu YASUHIKO 2008
©SOTSU・SUNRISE

定價：NT$130/HK$38

機動戰士GUNDAM THE ORIGIN 17 拉拉鋼·上

更多推薦的宇宙世紀鋼彈漫畫——!!

C.D.A.年輕彗星的肖像①〜⑪
北爪宏幸
機械設定協力：石垣純哉
定價：NT$110/HK$35
©Hiroyuki KITAZUME 2008
©SOTSU・SUNRISE

機動戰士Z鋼彈 星之繼承者
田卷久雄
原作：富野由悠季 原案：矢立肇
定價：NT$110/HK$35
©Hisao TAMAKI 2006
©SOTSU・SUNRISE

機動戰士Z鋼彈Ⅱ 戀人們
白石琴似
原作：富野由悠季 原案：矢立肇
定價：NT$110/HK$35
©Kotoni SHIROISHI 2006
©SOTSU・SUNRISE

宇宙世紀

盡述新人類的萌芽、
紅色彗星的崛起……

Kadokawa Light Novels

機動戰士鋼彈**SEED** 1~5（完）

作者：後藤リウ　原作：矢立肇、富野由悠季

廣受歡迎的「鋼彈SEED」動畫改編小說
不僅忠於原作，還有更深入的刻畫！

　　2003～2004年最受歡迎的動畫之一「鋼彈SEED」改編的小說！不但詳細地描寫煌和阿斯蘭等角色在各種情形下的心情轉變，一些動畫中未能提及的情節和戰鬥的過程更完整披露。想完整了解鋼彈SEED的世界，就不可或缺的一冊！

各 **NT$190/HK$50**

台灣角川

Kadokawa Light Novels

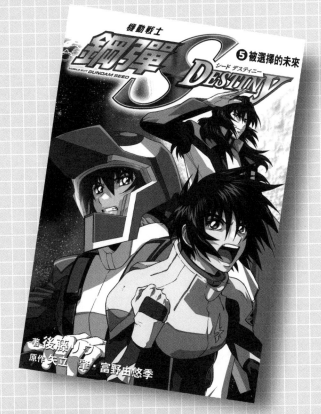

機動戰士鋼彈SEED DESTINY 1~5（完）

作者：後藤リウ 原作：矢立肇、富野由悠季

超人氣鋼彈系列人氣作品
超越動畫的精彩度，完全小說化！

　　杜蘭朵成功討伐吉布列，並發表「命運計畫」，但那是毫無自由之社會的揭幕儀式。眼前，未來正消逝而去，煌與阿斯蘭即將迎接最後的戰鬥。另一方面，持續被命運玩弄的真的未來究竟是——大受歡迎的電視動畫改編小說完結篇!!

台灣角川

各 NT$220/HK$60

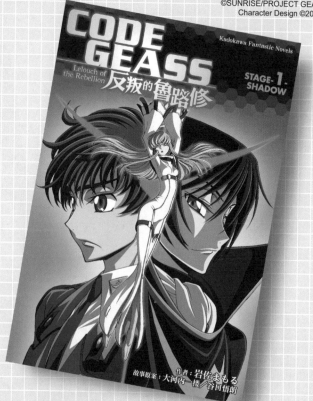

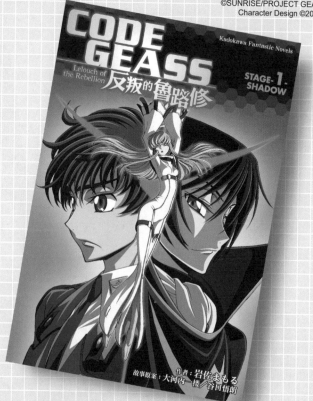

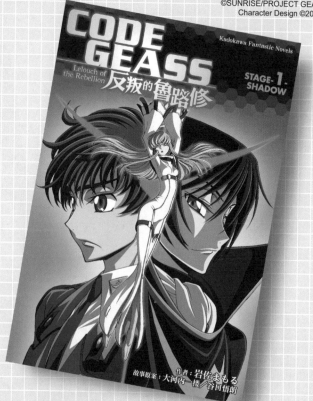

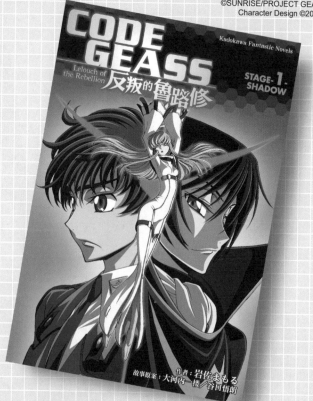

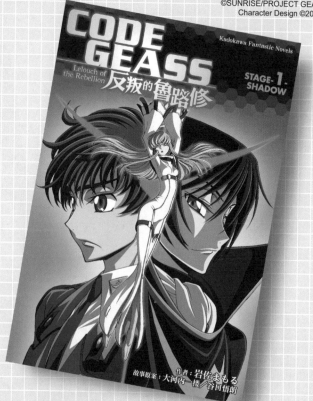

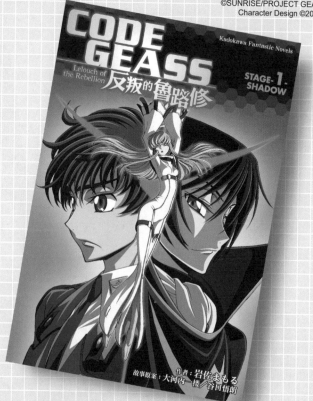

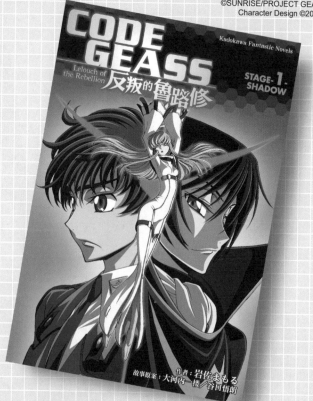

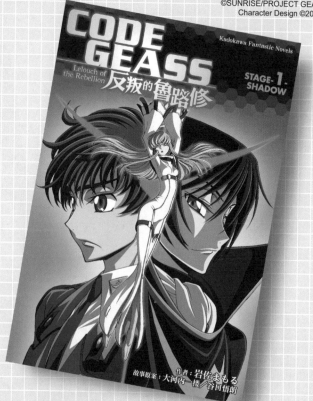

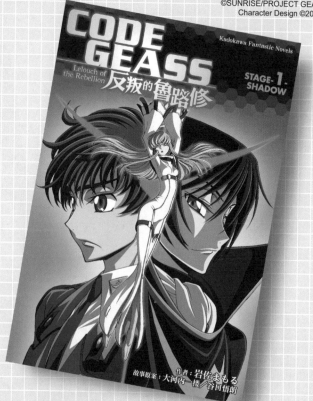

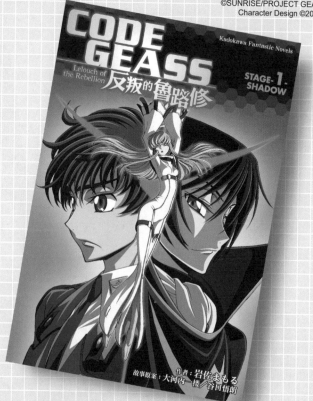

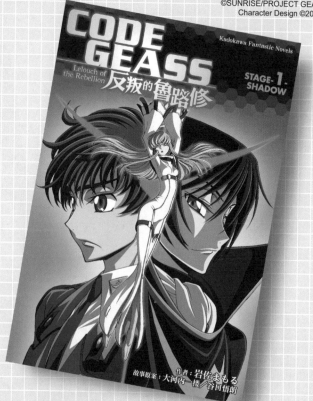

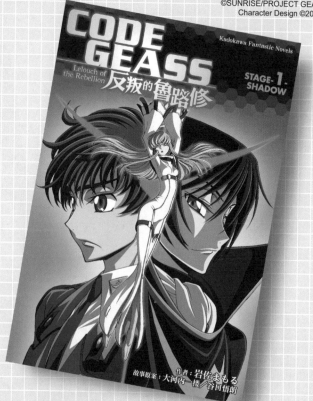

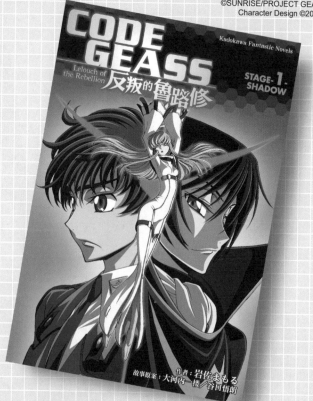

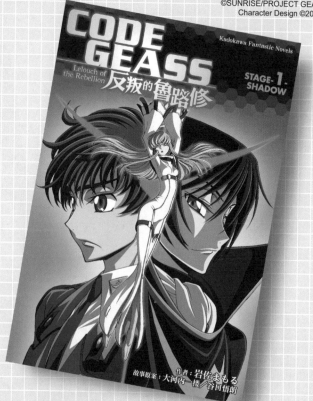

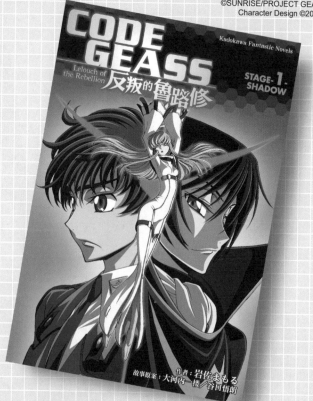

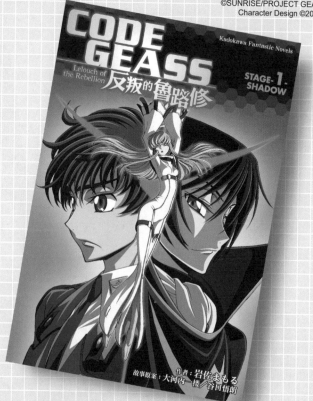

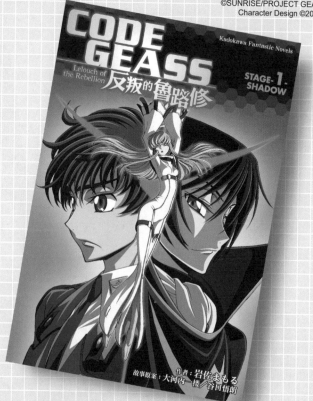

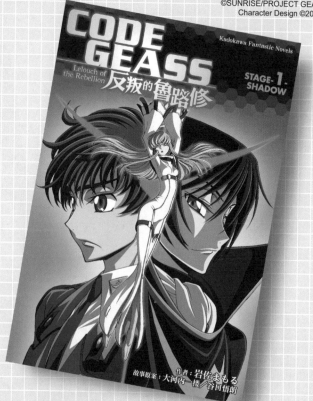

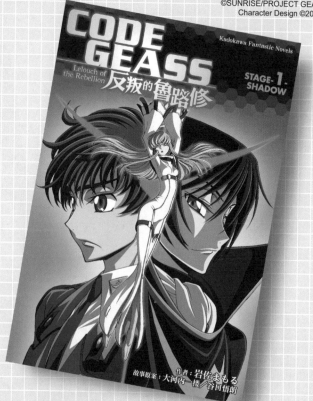

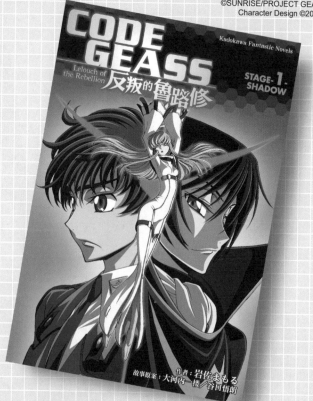

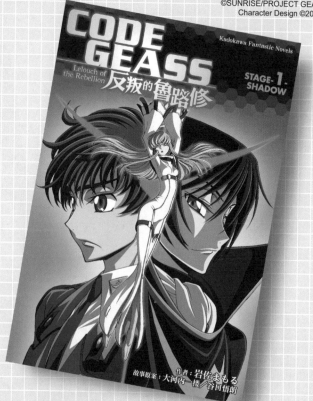

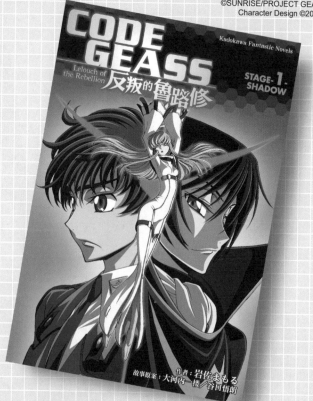

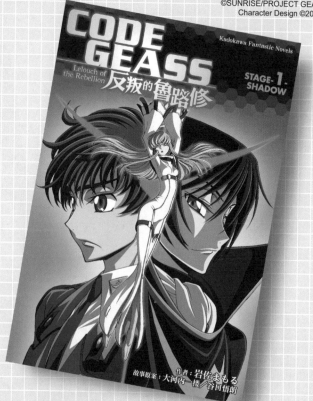

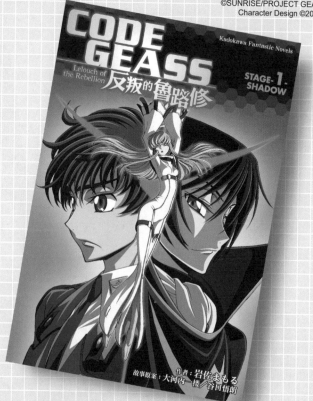

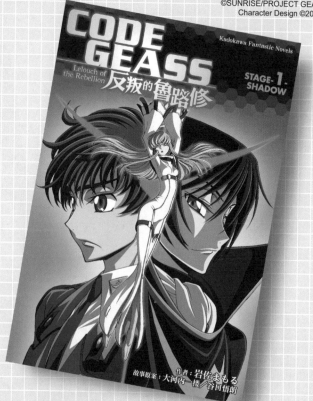

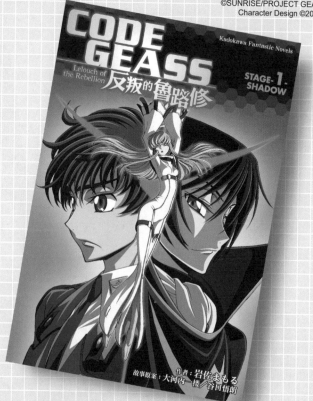

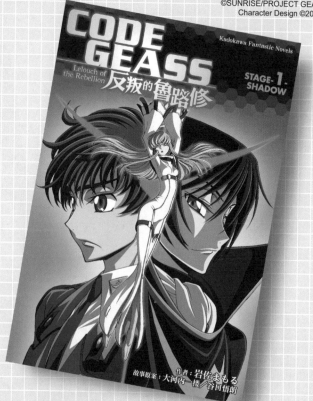

Kadokawa Fantastic Novels

CODE GEASS 反叛的魯路修 STAGE-0～1 待續

Kadokawa Fantastic Novels

作者：岩佐まもる　故事原案：大河內一樓／谷口悟朗　插畫：木村貴宏、toi8

GEASS——在這曾經稱爲日本的國家，魯路修獲得了終極的復仇力量……

　　為了守護妹妹娜娜莉的幸福，魯路修對不列顛尼亞帝國高張謀反的旗幟。戴上「ZERO」的冰冷面具，率領黑色騎士團，他所前往的目的地，為不列顛尼亞軍集結的成田。但他並不明白，那將會是殺害朋友與夥伴的行為……

各 **NT$180/HK$50**

台灣角川

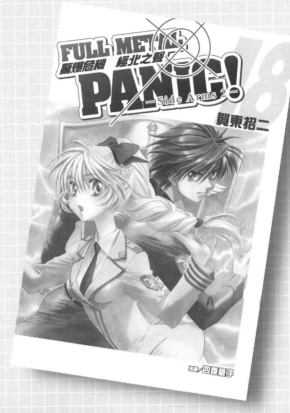

驚爆危機 1~18 待續

作者：賀東招二　　插畫：四季童子

Kadokawa Fantastic Novels

初次與「他」邂逅是在冰凍大地更北的大海中央。
我和他，恐怕有什麼超越了偶然的關係存在——

　　描寫〈米斯里魯〉的傭兵——相良宗介及代替父親養育他長大的上司——卡力林之間命運的邂逅，13年前，在冰寒刺骨的海上，故事的序章開始。宗介的根，應是日本人的他為什麼會成為阿富汗的游擊隊？目前為止都包覆在迷霧中的故事，即將揭開神祕面紗!!

台灣角川

各 NT$160~220/HK$45~60

國家圖書館出版品預行編目資料

機動戰士鋼彈UC. 4, 帛琉攻略戰/福井晴敏
作；鄭人彥譯.——初版. ——臺北市：臺灣國際
角川,2009.07
面；公分. —（Kadokawa fantastic novels）
譯自：機動戰士ガンダムUC. 4,パラオ攻略戰

ISBN 978-986-237-181-7（平裝）

861.57 98010268

Kadokawa
Fantastic
Novels

機動戰士鋼彈UC 4 帛琉攻略戰

（原著名：機動戰士ガンダムUC 4　パラオ攻略戰）

作　　者：福井晴敏

原　　案：矢立肇・富野由悠季

角色設定：安彥良和

機械設定：KATOKI HAJIME

插　　畫：虎哉孝征

譯　　者：鄭人彥

2024年6月26日　二版第1刷發行

發 行 人：台灣角川股份有限公司

總　　監：呂慧君

總 編 輯：蔡佩芬

主　　編：林秀儒

設計指導：陳晞叡

美術設計：黃永漢

印　　務：李明修（主任）、張加恩（主任）、張凱棋、潘尚琪

發 行 所：台灣角川股份有限公司

地　　址：104台北市中山區松江路223號3樓

電　　話：(02) 2515-3000

傳　　真：(02) 2515-0033

網　　址：www.kadokawa.com.tw

劃撥帳戶：台灣角川股份有限公司

劃撥帳號：19487412

法律顧問：有澤法律事務所

製　　版：巨茂科技印刷有限公司

ISBN：978-986-237-181-7